國際繁體中文版

Peter Fischer 彼得·費雪

主奏吉他大師

MASTERS OF ROCK GUITAR

搖滾吉他發展40年　集大成的技巧及理論

250 多種不同風格
的經典法來自這些吉他大師·

Jimi Hendrix

Jeff Beck

Eddie van Halen

Chuck Berry

Mark Knopfler

Gary Moore

Joe Satriani

Steve Vai

and much more

AMA VERLAG

歡迎來到搖滾吉他秘訣!

搖滾吉他秘訣……真的有這樣的事嗎?每一位出名的搖滾吉他手周圍都有種眾人膜拜氣氛,這多少使他們也擁有了一種神秘的氣質。當然,對於任何不太了解的事情,我們在走近、觀察它之前,有神秘感都很是自然的,這也正是我寫此書的目的:揭開搖滾吉他神祕面紗—"秘訣"。你將在本書中發現,這些"所謂的"秘訣無非是一些任何人都可以很容易掌握、學習的觀念或技巧。綜合熟練地運用這些技巧,為自己制定一個練習計劃,再配合這本書,你的吉他功力將有驚人的進展。

像我的第一本書《主奏吉他大師》一樣,《搖滾吉他秘訣》是以獨立章節的方式編寫成的。這就意味著,你可以任意選擇其中的任何一部份作為學習對象,而不必從頭到尾面面俱到的學習。如果你想學"點弦"或是"旋律小調音階",沒問題!你不必遵循固定的順序,每一章都是一個完整的部份,你可以隨時跳過任何一章。沒有非得學完五聲音階之後才能去練顫音的問題。

當然,你也完全可以通讀《搖滾吉他秘訣》這本書,把它作為一本搖滾吉他手的工具書。這種獨奏章節設計的真正意圖,就是幫助你去訂一個練習計劃。您可以在本書的第十八章"有效學習,練習計劃"這部份找到我向您提供的一些建議。

與十年前的搖滾樂界相比,對於今天吉他手的技巧要求高了許多。現代的吉他演奏大師,比如像Steve Vai,還有Steve Vai的追隨者們,已經注入了新的音樂概念,譬如琶音、每根琴弦有三個音符的音階、跳弦等等。我本人也是一個吉他演奏者,但迄今為止,我還沒有發現任何一本描寫關於這些創新技巧的書,我認為是時候寫一本既詳盡且又淺顯的書,來講述這些概念和技術。

對我而言,《搖滾吉他秘訣》同時還跨越音樂"中規中矩"的限制,同時《搖滾吉他秘訣》將向您展示"即興演奏"在搖滾樂中是多麼美妙。即興演奏源自爵士樂,為當今吉他大師Satriani、Vai和Kee Marcello所運用。為了便於直接應用到練習中,內附的CD中附有八十多個樂句和練習,還有二十幾個即興演奏樂曲,您可以自行填上適當的樂句加以練習。如果您翻看目錄的話,你會發現除了標準的演奏技巧之外,一些中等水準的即興創作概念也包含其中。因此《搖滾吉他秘訣》也可以作為現代吉他獨奏者的一本詳盡的教科書。

在此,我向那些幫助過我的人,還有那些協助我完成此書的人們和機構表示深深的謝意。他們是:Birgit Fischer、Olaf Kruger、The Musicians Institute、HollyWood特別是Dan Gilbert和Carl Schroeder,還有Frank Haunschild。

同時也感謝那些給予我靈感的人:Peter Paradise、Mick Goodrick、Steve Vai、Paul Gilbert、Alber Collins和Steve Lukather,還有我那些學習吉他的學生們。

愛・和平・宇宙
彼得・費雪

目錄 CONTENTS

Welcome to the Land of Arpeggios！歡迎來到琶音的世界!

對於練習的六點建議

在我們開始第一章之前，我想先談談一些有效率的學習與練習的方法，因為這些方法會使我們在吉他學習中更容易掌握它。

夜以繼日的練習？

你練習的時間（白天也好，晚上也好）必須是真正適合你的練琴時間！對於有些人來講，早上效果好些，對於另外一些人來講，譬如我，晚上好一些。重要的是，要在練琴的渴望與適當的節制之間找到良性的平衡。即使你有一天過得不順，也沒怎麼練琴，也不會是世界末日，最好制定一個每日練習計劃（見149頁）。另一件重要的事是，規定自己一週中有兩天不要練琴，這樣一來你的頭腦可以消化，理解一下你所練習的東西。

學習要以"小模塊"為單位

理論上，學習吉他或是其他任何樂器，都應當分為兩個階段。第一階段是認知階段，即了解、理解學習階段。比方，說要能理解並吸收一些專業術語，像樂句、獨奏、音階，還有一些特別的技巧。第二階段是肌肉訓練階段，即實際練習，實際彈奏和應用練習，直到你的手指已經掌握了你所學的東西。這兩階段應該分開，並且採取完全不同的方式練習。

現代科學研究証明，一個成年人學習某一科目時注意力只能集中兩分鐘，很短，是不是？所以應盡量把所學的東西分成小塊，你會發現通過這種方法會學的更快。把小塊連接成大塊，要比一下子吞掉一大塊容易得多。相信我，塊分得越小，練習的進步越快越容易。在進入肌肉訓練過程之前，盡量弄清所有的資料。要盡量避免犯同樣的錯誤。如果你遇到麻煩了，也許是"塊"太大了。

過多的認知學習最妨礙進步

一旦你理解了其中的一個模塊，假設是某個調式的前五個音符，然後你就可以想練習多久就練習多久。你可以達到想要的速度才停止練習，或是由於疲勞而終止練習。可是你要銘記，這意味著你可以彈得更好，卻不是理解得更好。實際上，認知學習過程不過兩分鐘之內的事。

長期目標和短期目標

給自己制定目標，盡量堅持實現目標。我們有必要對長期目標加以區分。長期目標可以是通過複雜的和弦變化學會如何進行流暢的即興演奏。這個任務可以再分成學習音階、琶音、其他技巧等短期目標來慢慢完成。這個任務還可以進一步透過個人習慣的把位練習來達到，重要的是設定目標，不要漫無目的的練習。切記：「千里之行始於足下」。

越練越多，越學越差？

如果你持續練習了太久，通常你會感覺退步而非進步。這很正常。但這是一個信號，你大腦需要能量來消化理解這些新知識，別心煩氣躁。大腦一旦輕鬆，這種感覺就會消失。你將發現，當這個階段結束時，曾經學過的樂句演奏，與新學的演奏技巧，又能融為一體了。

實際練習靠自己

這是一本自學的書。和其他吉他教材或吉他書籍一樣，這本書只能給你提供理論上和技術上的幫助和指導。這本書不教你如何會彈吉他，你必須自己做。你必須手握著吉他，反覆練習，才能彈好。所有的書只能幫你使這個過程簡單些。

音樂帶給人樂趣！

這是我意識到的最重要的一件事，即音樂帶給人樂趣。即使你有很大的抱負，要成為一名吉他演奏家，或者把吉他作為你生命的焦點，記住不要用一些無謂的嚴肅來壓制它，從中獲得娛樂，感受音樂的美妙。如果你還覺得很沮喪，試想一下從此刻開始，以後再也不能彈吉他了……這樣感覺好些了吧？

練習概況-技術訓練表

章節	理論	練習
1.熱身練習	音符的位置 / 半音階 蜘蛛手（左手爬格子練習） 仿半音階	熱身練習 同步練習 左右手的練習
2.五聲音階	大調五聲音階 / 小調五聲音階 把位 / 每根琴弦有3個音符的音階 五聲音階的延伸	指法 / 音階模進 樂句 / 即興 任務
3.藍調音階	藍調音階 / 藍調音符 把位	指法 / 樂句 / 即興
4.推弦、顫音	推弦和顫音 顫音一起始音、目標音 輔助指法	小幅度推弦 還原推弦 同度推弦 左手消音
5.大調音階	大調 把位	指法 / 樂句 任務 / 即興
6.交替撥弦	交替撥弦 每根琴弦有3個音符的音階	練習建構 節奏金字塔練習和模進 調式模進 持續音樂句 帕格尼尼 大量+大塊
7.大調音階的調式	理論 每根琴弦有3個音符的音階 大調 / 和弦模進 音高軸系統	指法 調式和理論練習
8.連奏技巧	指型 演奏技巧	搥弦 / 勾弦 / 滑弦 / 速度練習 連奏 每根琴弦有3個音符的音階
9.三和弦的琶音	大小三和弦	指法 / 練習 / 樂句 / 任務
10.小幅度撥弦	演奏技巧 / 消音技巧 掃弦 / 每根琴弦有3個音符的音階 掃弦 / 琶音	速度練習

章節	理論	練習
11.四音符琶音	1.大調全音和弦 2.四音琶音的用法編排（Major7，m$^7$，dom$^7$，m$^{7\flat 5}$） 3.和弦琶音 / 琶音的延伸 4.Jammer調式 5.輔助和弦	標準指法 跨把位指法 任務 樂句 即興
12.跨弦技巧	跨弦技巧和調式 跨弦技巧和琶音	速度練習 / 琶音練習 重奏 / 樂句
13.點弦	手的把位和演奏技巧 雙手調式 / 雙手琶音 雙手和弦 / 泛音點弦	速度練習 / 調式 琶音把位 / 八指點弦 任務 / 樂句 / 即興
14.和聲小調	和聲小調的應用和編排 旋律小調的全音和弦	每根琴弦有3個音符的音階 指法 / 即興 / 任務
15.旋律小調	旋律小調的應用和編排 旋律小調的全音和弦	每根琴有3個音符的音階 / 指法 大量+大塊 / 練習 / 任務 / 樂句
16.奇特音階	全音音階 / 半音音階 東方音階 / 像謎一般的音階	指法 / 樂句 / 即興
17.搖桿	搖桿的歷史和技術	顫音 搖桿演奏的旋律 搖桿技巧 連奏樂句
18.有效學習	制定練習計劃 長期目標短期目標 想法和建構	學習計劃 創造性練習 樂句練習
19.即興創作	建構獨奏 對獨奏的分析和編排	流行歌曲的獨奏 搖滾獨奏 / 硬搖滾獨奏 即興運用 練耳 強度金字塔
附錄	聽讀建議 專輯 / 錄音 / 雜誌 / 影像	

第一章

熱身練習
WARM UPS

Note Location音符位置

Chromatic Notes半音階音符

The Spider蜘蛛手（左手爬格子練習）

一般進入吉他演奏良好狀態的方法就是:採取一個簡短且又有效的熱身練習。在我看來,不斷熟悉樂器固然重要,但是在彈奏你喜歡的旋律或是清晰、明快的速度練習之前,熱身也是非常關鍵的。我的祕訣之一就是用一個練習把所有的東西都融入其中。

讓我們暫且將各種技巧、熱身練習、理論等等放在一邊,直接進入一組風格統一的練習,這樣會更有效果、更省時。記住了這些之後,讓我們看一看第一組練習吧。

音符位置－神奇的三角形

你清楚指板上的所有音符嗎?琴頸上的某些部份是否是你的"地雷區"?下面就是解決這些問題的祕訣。請注意下面2個指板圖中,E弦和A弦上的音符已經分別列在上面了!這些音符的次序必須背下來;有了兩個三角形作為輔助,您就可以很準確地找到琴頸上的所有音符的位置。

例如:一個F音

我可以很容易的將兩個三角定位,這兩個三角分別是E弦和A弦上的2個F。

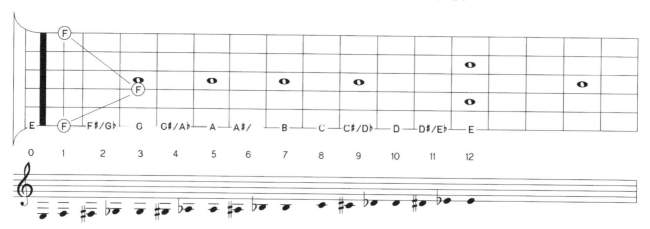

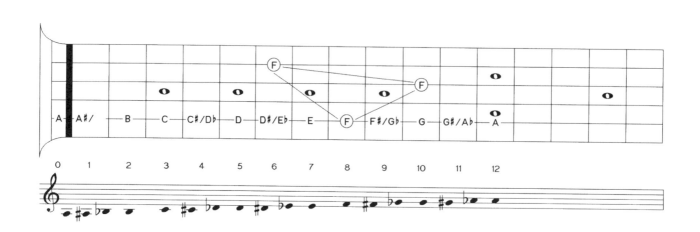

每個三角形覆蓋3根弦（E-D-E弦和A-G-B弦）。你現在可以在前12格找到所有的F音。現在就數一數有多少F音。（見下一圖），試著感受一下他們的位置。

注意：如果一個音是在一個開放弦上，那麼請在第12格上彈它，會怎麼樣呢？試試吧！！

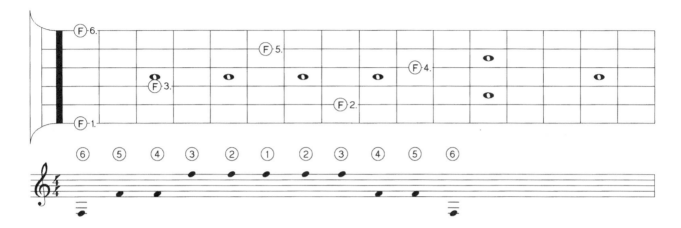

請將節拍器調每分鐘45拍，並跟著節拍彈奏音符，這會對提升技術很有幫助：

1.你可以熟悉指板上的音。

2.當你彈奏一個音符的同時，你的視線自然必須放到下一個音符上。這樣，你就成功地學會了彈奏和提前思考，這是一項可用於任何樂器演奏的技術。

3.慢慢地，你的肌肉也變得放鬆，為正式彈奏曲目做好了準備。

任務：

★ 在原來練習的基礎上多添兩個音，作為下一步練習對象。

★ 彈奏每一組音約2分鐘左右。

★ 檢查一下，確保自己還記得上一次練習的音。

★ 如前面提到的，你應該將節拍器定在每分鐘45下。我要說的是當幾個星期後，你應該可以試試每分鐘100下了！提高速度最好慢慢來，給自己充分的時間來適應。

半音音階（The Chromatic Scale）

現在我們來到了熱身練習的第2部份，半音音階。半音音階只是一種全音拆半的音。也就是說全部的12個音都存在於吉他指板的琴格之上，他們的位置是一個接著一個的。（儘管這種音階多用於即興演奏時連接樂手當時創意並為旋律添加色彩，但是我們仍把它當做一種技巧來練習。）

如下圖所示：

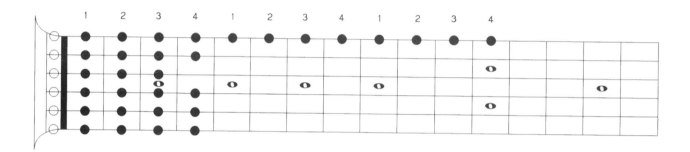

開始練習了！先將每個音符彈奏4下，然後3下，接著2下，最後一個音符彈奏一下。用這種方法，既提高你的左手速度，又提高右手平穩的撥弦技術（見交替撥弦，49頁）。你應當用節拍器（或其它相似的設備），尤其是練習此部分時，設定一個較為慢速的節奏。記住！這不是速度練習。事實上，越慢越好！注意左手手指始終不要離開琴弦，以便練成一種動作幅度小而又準確的技術。對右手而言，你應當交替地上下撥弦（見交替撥弦，49頁）。這個練習以5分鐘為宜。

仿半音音階（The "Quasi-Chromatic" Scale）

下面我們來練習"仿半音音階"（我是這麼稱它的）。你能以圖中看到，這種音階無非就是每根弦上的指位1-2-3-4。和半音階比較，有些音已經不見了！（為了方便左手爬格子練習）

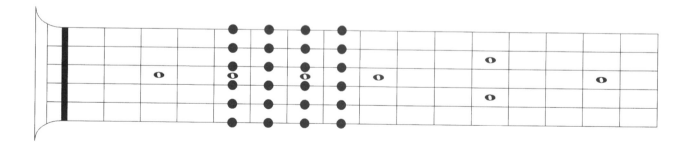

蜘蛛手（The Spider）

這種練習，我稱之為"蜘蛛手"，在每根弦上彈奏1-2-3-4。重點在於當其他手指還排列成一排的時候，將一個手指以一根琴弦過渡到另一根琴弦，並放在另一根琴弦上，其他手指始終保持不動。（其他手指始終放在第一根琴弦上，不能抬起，直到下一個手指開始向另一根琴弦過渡）。這種練習也是速度越慢越好。（a→b→c→d）

對於這種熱身練習來說，左手得到自然而然的訓練，用小幅度的動作完成彈奏。以後，會有助於提高彈奏速度。（練習時間：5分鐘左右）

"仿半音音階"的指法變換

現在你可以開始提高速度，主要是練習一系列彈奏"仿半音音階"的左右手同步進行的東西。這些是指法的組合，你可以隨意的選在琴頸上上下彈奏。用自己的想像力創新一些新指法也未嘗不可。

	上	下
a)	1 - 2 - 3 - 4	1 - 2 - 3 - 4
b)	1 - 2 - 3 - 4	4 - 3 - 2 - 1
c)	4 - 3 - 2 - 1	4 - 3 - 2 - 1
e)	1 - 4 - 2 - 3	4 - 1 - 3 - 2
f)	1 - 3 - 2 - 4	4 - 2 - 3 - 1

在每組練習中，你可以加上一些新的指法組合（練習時間：5分鐘左右 ）

下面就是完整的熱身運動的安排：

音符位置：　　5分鐘

半音音階：　　5分鐘

蜘蛛手：　　　5分鐘

仿半音音階：5分鐘

共計：20分鐘的熱身練習

要知道，有時我們彈奏了很多不太重要的東西，花了太多的時間。反而有用的東西，像熱身練習，不是草草了事便是乾脆不練了。所以我們盡量嚴格按照書中安排的時間練習。

20分鐘的時間不是很長。你也許已經意識到，其實這些練習對於彈奏其它方面的幫助也是不小的。如果你已經熱身完畢，我們可以開始下一章了：五聲音階。

第二章

五聲音階
PENTATONIC SCALES

Stretch Pentatonic五聲音階延伸

Sequences模進

Jam Tracks即興演奏

Penta是希腦語，意思是 "5"（譯者註：Pentatonic，英語 "5音的"）。所以，顧名思義五聲音階便是一個音階包含五個音符。

在我看來，認識五聲音階的最簡單辦法就是：把它看成是——不含半音的小調音階。

小調音階

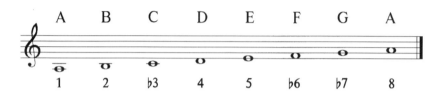

不含半音的小調音階

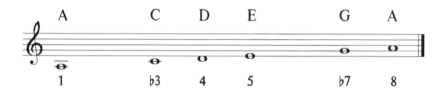

五聲音階（The Pentatonic Scale）的五種把位

五聲音階是一種在任何風格的音樂當中都很常用的一種音階。因此，熟練它是非常重要的。下面是C大調的5種把位（A小調也一樣）。講的再清楚就是：相同的五個音，只是根音不同罷了！要記住，A小調的五聲音階與C大調的五聲音階是相同音符，只不過音階所屬調的起始音符不同而已。

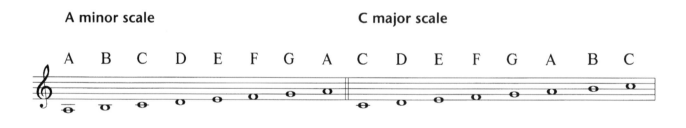

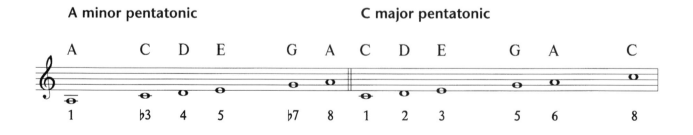

下面的音階圖表告訴你的是A小調五聲音階（或C大調五聲音階），在指板上用不同的把位彈奏它們，但音符都是一樣的。

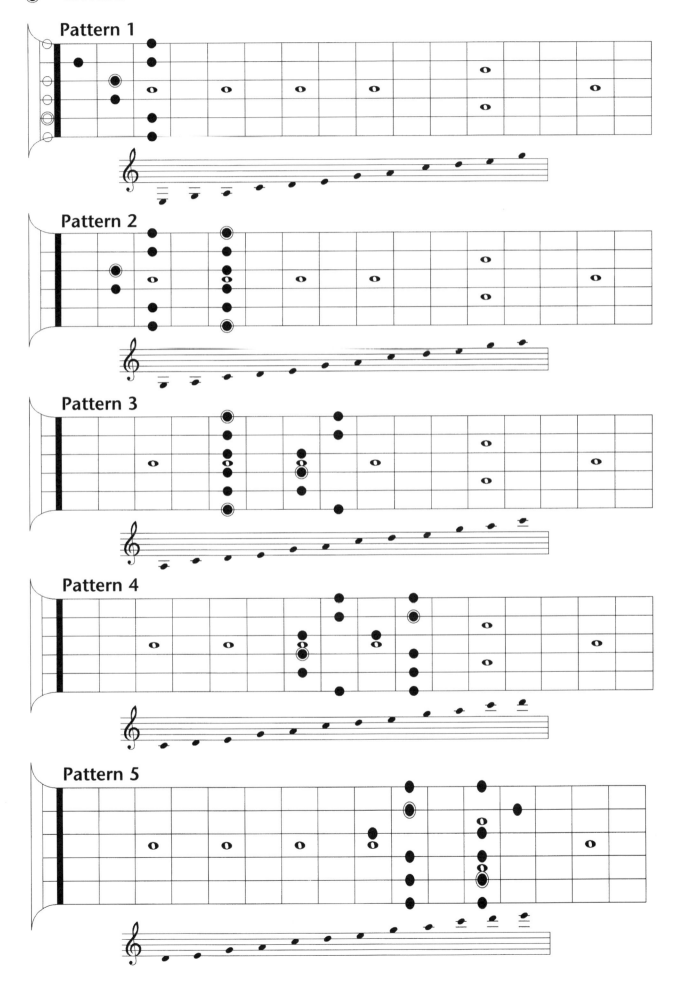

仔細觀察，用心感受，實際運用，從中品味！

想真正練好一個音階，關鍵在於實踐。而且，隨意的上上下下彈奏是不夠的。換句話說：就是要仔細觀察，用心感受，實際運用，從中品味。比如說，彈一彈音階的模進。音階模進是指：一組不相同的音符，根據同調中的類似音階關係，所組成的相同模進音符。它們主要是被不同的音程所劃分開的（如：3度音程），或是被節奏組合劃分開的（如：3連音）。

技術練習

下面是我認為特別有用且好聽的五聲音階的練習！

練習 1（3連音）

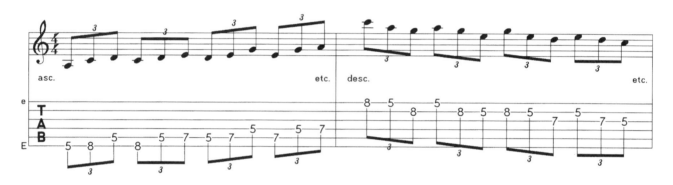

練習 2（4連音）

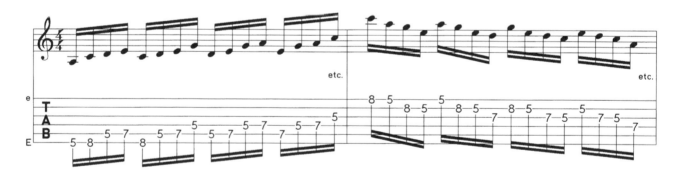

練習 3（4度音程）

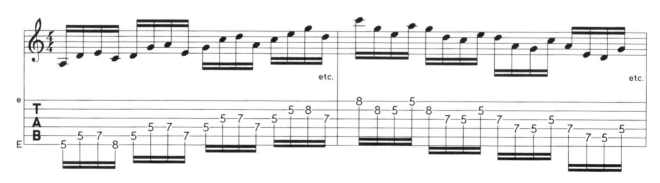

練習 4（4度音程）

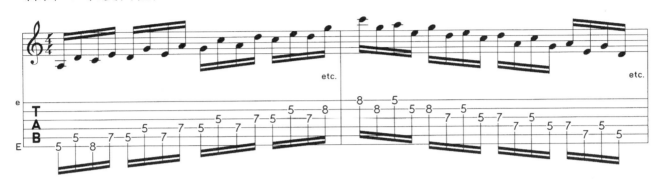

練習 5（"3連音"＋"4度音程"）

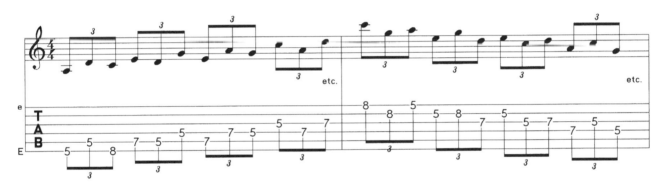

五聲音階樂句練習

這些音的模進，本質上說是技術性的，但它們也可以是五聲音階中無窮無盡的即興樂句的源泉。

試著彈奏下面的樂句：

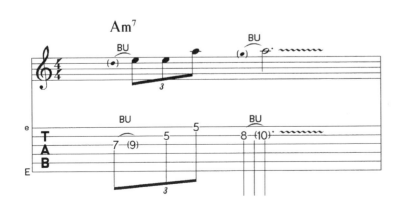

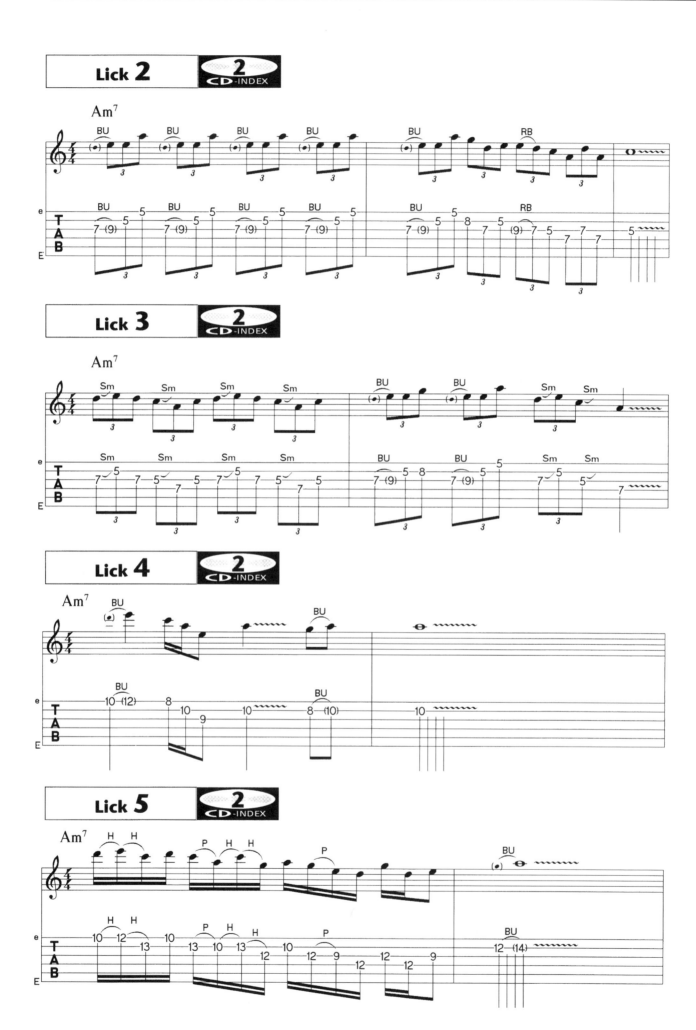

如果要給這些樂句賦予些新意，最好是配上背景音樂，然後再彈奏。用錄音機把你自己彈奏的和弦錄下來，用下面的和弦作為進行，然後自行加入即興和五聲音階，直到全部掌握為止！

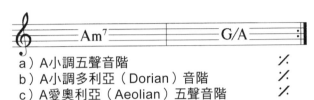

a）A小調五聲音階
b）A小調多利亞（Dorian）音階
c）A愛奧利亞（Aeolian）五聲音階

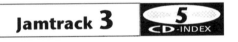

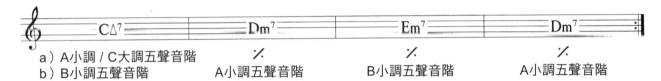

a）A小調／C大調五聲音階
b）B小調五聲音階　　　　A小調五聲音階　　　　B小調五聲音階　　　　A小調五聲音階

Jamtrack 3　CD-INDEX 5

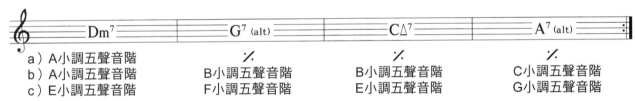

a）A小調五聲音階
b）A小調五聲音階　　　　B小調五聲音階　　　　B小調五聲音階　　　　C小調五聲音階
c）E小調五聲音階　　　　F小調五聲音階　　　　E小調五聲音階　　　　G小調五聲音階

任務：

★ 學習五聲音階的五種指法。

★ 把它們用到其它調式上。

★ 自創一些樂句，給你一些彈琴的朋友聽聽。（給其他人聽聽，適當的交流學習是很重要的。）

★ 把這些音階即興地融入到你知道的和弦之中。

★ 在一根弦上彈奏五聲音階（水平方向的）。這種技巧適用全部6根弦；在一根琴弦上滑動彈奏是一種無需費力便可在指板上變換把位的技巧。

五聲音階的延伸

現代的五聲音階延伸變化是基於原來傳統的每根弦有2個音符的奏法，變化成為每根弦有3個音符的奏法。這種技術經常被吉它演奏家如：Alan Holdsworth和Zakk Wylde等所採用。兩種五聲音階指法合二為一，採用相同的音程，很現代的樂句就可以簡單的被模進出來了。

建議：更多五聲音階樂句的取材，你可以在我們出版的《主奏吉他大師》中找到，分別在以下章節（第6章，52頁；第8章，71頁）。

指型、3（D小調五聲音階，10把位）

指型、4（D小調五聲音階，13把位）

五聲音階延伸（合二為一）

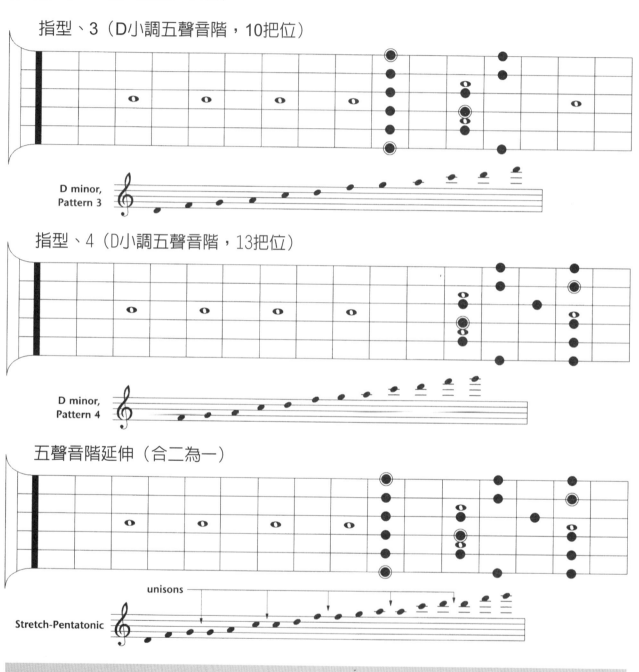

建議：

更多五聲音階相關資訊，你可以在我們出版的《主奏吉他大師》中的以下章節中找到：

B.B.King – 獨奏1（14頁） Jimi Hendrix — 樂句3，4（33頁）；

Eric Clapton – 樂句1，3，5，8，9（39-42頁）； Jimmy Page – 樂句5，6，9，10，11（55-57頁）；Carlos Santana – 樂句8（69頁）； Steve Lukather – 樂句3，11（128，130頁）；Joe Satriani — 樂句7（137頁）； Steve Vai - 樂句4，5，8（144-146頁）。

第三章

藍調音階
THE BLUES SCALE

Blues Notes藍調音符

Positions把位

Licks樂句

有人說世界上根本就沒有藍調音階之說。你要嘛是有藍調的，要嘛是沒有的。OK！這些都是"金玉良言"。但在學習即興彈奏上，這些話沒有什麼用。不過，事實上你不可能從書本中學到藍調的感覺，你必須花上成千上百個小時聽熟大師的演奏，和他們一起"即興"演奏才可能學成。比如：Jimmy Hendrix、Stevie Ray Vaughan。老一點的藍調大師像：B.B.King、Albert King和Muddy Waters。但是藍調音階一詞為普世所接受。所以，我也這麼用。

藍調音符－降半音的五度音程

藍調音階是一種非常重要的即興演奏的手法。它非常像五聲音階（確切的說，是像小調五聲音階），唯一的區別在於藍調音符中有降半音的五度音程（減五度），也就是在一個四度音程和五度音程之間的一個音（這個音可以說是減五度或者說是增四度音程）。這種音去掉五聲音階的老調，給人一種很搖滾的感覺。減五度音程是音樂中最刺耳的，最有張力的音程，有效運用會為你的彈奏增色不少。

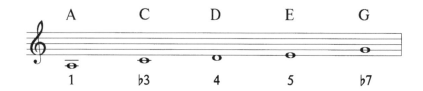

A小調五聲音階

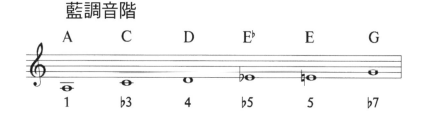

藍調音階

藍調音階的五種把位

下面是藍調音階的五個把位。為了強調它們是藍調的音符，我用X特別標明。
特別處理：別以它們是什麼"新"音階，就當它們無非是你熟悉的五聲音階，只不過增加了一個音，一切就容易多了！

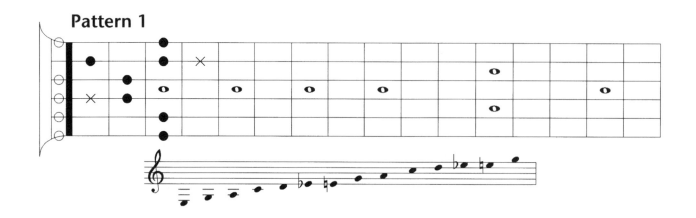

Pattern 2

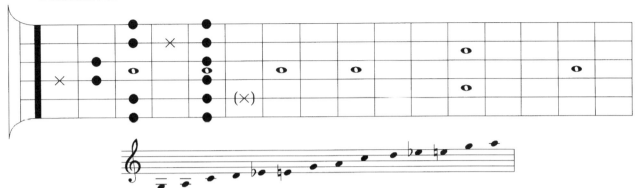

Pattern 3

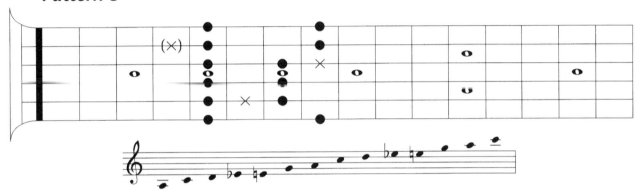

Pattern 4

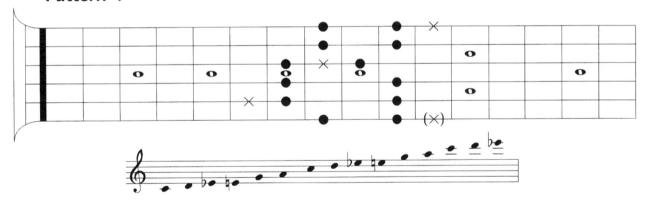

Pattern 5

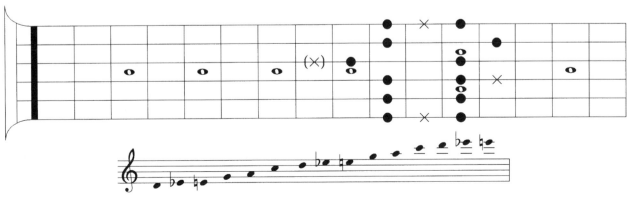

在五聲音階那一章，我已經講過了A小調五聲音階和C大調五聲音階是相同的。要是我們在C大調五聲音階上加上一個E♭會怎麼樣呢？這就會同時帶給我們一個大三度音程和小三度音程。

藍調音階

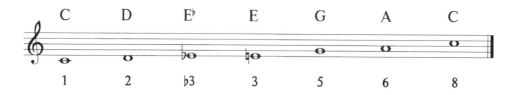

如果你在C大調和弦中加入一個這樣的音，你聽起來就會很有鄉村音樂的味道了，就像Albert Lee或是Steve Morse。下面是一些藍調樂句在A調藍調音階中的幾種變化。你可以在Am⁷、A⁷和C major和弦的伴奏中彈奏這些藍調樂句。同時也可以試著把他們在其他風格的樂曲中演奏。比如：藍調（Blues）、流行搖滾（Rock / Pop）、重金屬（Heavy Metal）、爵士樂（Jazz）。很快你會發現這些簡單的音階，在這些音樂風格中很和諧，很有用。

嘿！給你個提示吧！！

當彈奏藍調音階插入一個七和弦時（比如：A⁷）試試將小調裡的3音往上推一點點，大概1/4度左右。這種1/4度的音符介於C和C♯之間，配上A⁷和弦，我們稱之為"藍調3音程"。這種技巧性的"不和諧"音符恰恰給人一種真正的藍調感覺。

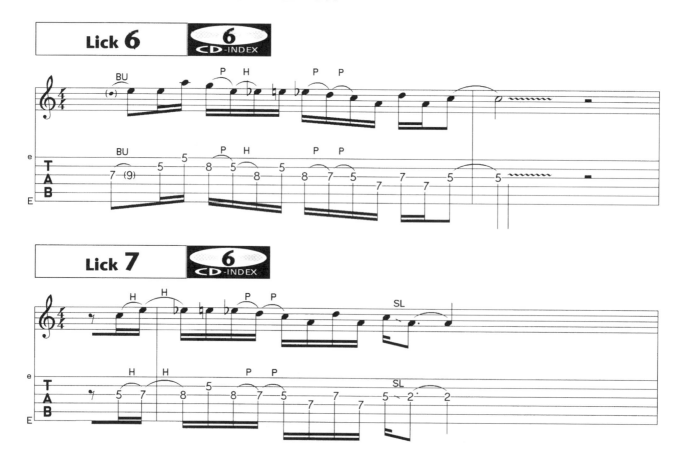

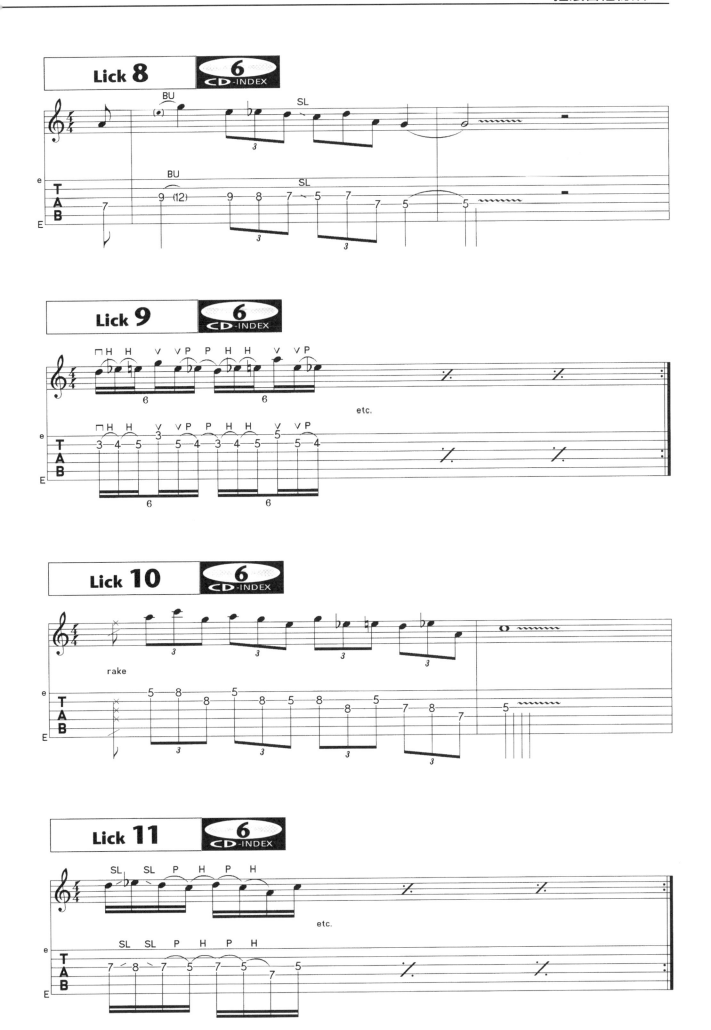

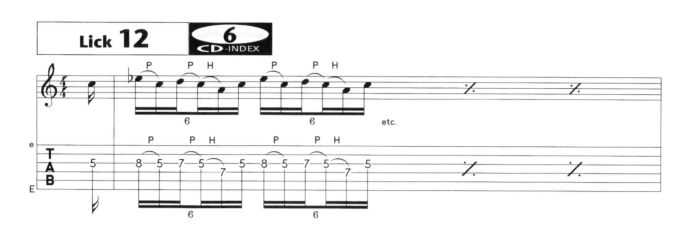

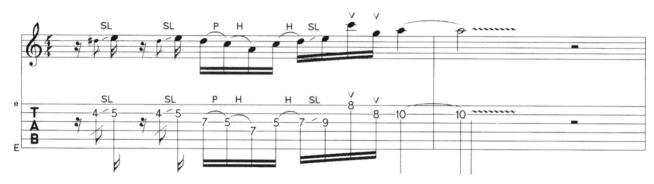

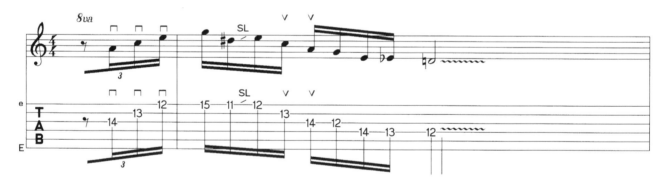

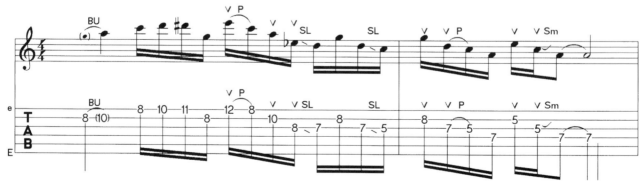

下面是一些和弦組合，可以當作"即興"演奏之用：

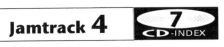

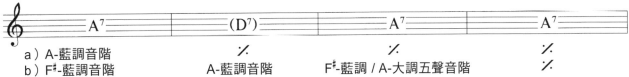

a）A-藍調音階 　　　　　　　　　　　　　　　A-藍調音階 　　　　F#-藍調 / A-大調五聲音階
b）F#-藍調音階

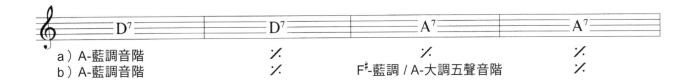

a）A-藍調音階
b）A-藍調音階 　　　　　　　　　　　　　　　　　　　　　F#-藍調 / A-大調五聲音階

a）A-藍調音階
b）F#-藍調 / A-大調五聲音階　　A-藍調音階　　　F#-藍調 / A-大調五聲音階

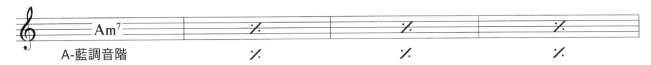

A-藍調音階

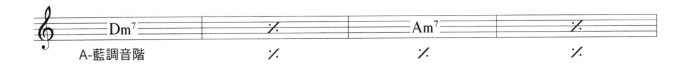

A-藍調音階

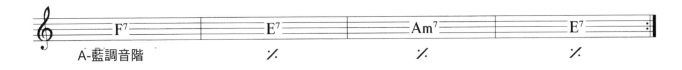

A-藍調音階

Jamtrack 6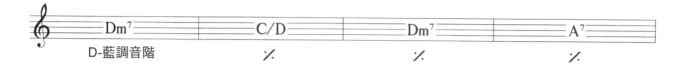

Jamtrack 7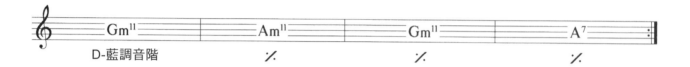

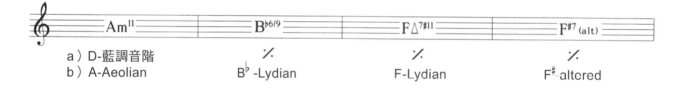

建議：

更多的藍調樂句可以在我們出版的《主奏吉他大師》中找到，它們分別在下面各別吉他手的

章節中：

Jimi Hendrix-樂句9（34頁）　；Eric Clapton-樂句2（39-40頁）；

Jimmy Page-樂句2（54頁）　　；Eddie Van Halen-樂句11（98頁）；

Randy Rhoads-樂句1（103頁）；Steve Lukather-樂句5，8（129，130頁）；

Joe Satriani-樂句1（134頁）。

第四章

推弦&顫音
STRING BENDING VIBRATO

Smear
小幅度推弦

Release and Unison Bends
推弦還原和同度推弦

Circle
揉弦顫音

Rock and Jack-Off Vibrato
搖滾和Jack-Off顫音

如果說有什麼技巧是電吉他特有的，那一定是推弦。所以，在本書中我想介紹一下推弦和顫音兩種技巧。

推弦（String Bending）
原始音高和目標音高

推弦最重要的就是一次推出準確的"目標音高"。弦推的太過火或是不到位，聽來都是刺耳的。所以，你一定要十分清楚，你要推到的音到底有多高（我稱之為目標音高）。

當你開始練習推弦時，首先反覆彈奏目標音高。然後，找到該音之前的2個琴格（原始音高），推上去到達目標音高。
（注：BU，同度推弦）

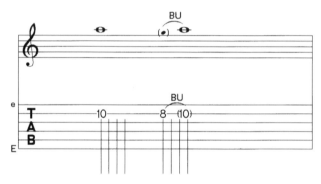

當試從不同始音高到達相同的目標音高（半音＝前一個品位處；小三音程＝前3個品位處；大三音程＝前4個品位處）。儘管低音推弦確實很難，只要堅持不懈，這會豐富你的演奏技巧。

從Van Halen、Steve Lukather、George Lynch和其他人的推弦當中，我們看出他們極優秀的推弦技巧給他們音樂賦予無限的活力。

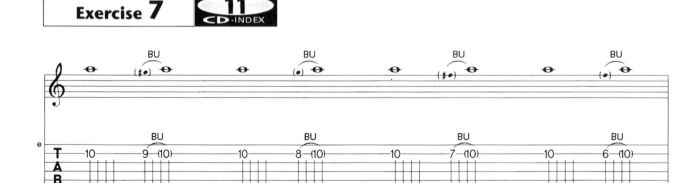

我建議用左手4根手指在全部6根弦以及所有把位上進行練習，因為指板上的不同位置聽起來，感覺起來都是不一樣的。如果用不同手指推弦，而且都是到達同樣的目標音高，感覺會不同嗎？我認為：是的。

順便提一下：如果我們用推琴弦手指後面的手指輔助一下，推起來會容易一些。（當然，食指是不大可能的了！）用食指的話，你應該只對後四根弦向下去推。用大拇指扣住琴頸頂部，朝推弦手發出方向相反的方向用力。這樣會省事一些。這種運動使手部肌肉有了收縮！

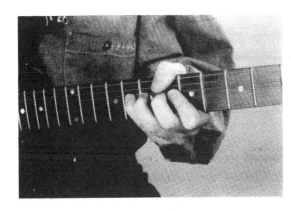 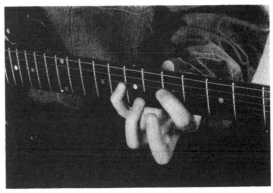

正確　　　　　　　　　　　　　　　錯誤

有一個問題：那就是推弦和顫音總會附帶一些雜音，雜音來自手指後面的琴弦。因此，我通常在推弦時調整我的手型。

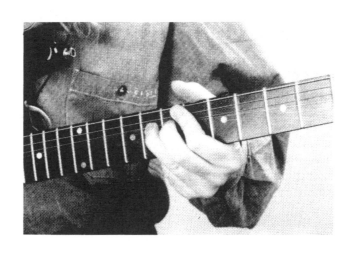

無名指推弦－中指輔助－食指蓋住其它弦，使其消音。

五聲音階推弦

下面的表會教你如何在五聲音階內運用不同推弦。

原始音高	目標音高	效果
A	全音-B	1.產生出音程效果 2.9度增加色彩 3.延伸五聲音階
A	小三度音程-C	Lukather風格，高緊張度
C	全音-D（大二度音程）	標準的搖滾推弦
C	小三度音程-♭E	高緊張度
C	大三度音程-E	極具震撼力
D	半音-♭E（小二度音程）	藍調音符；增加色彩
D	全音-E	標準的搖滾推弦
E	全音-#F	1.延伸五聲音階 2.產生出13度音程效果 3.在藍調中增加色彩
E	小三度音程-G	高緊張度
G	全音-A	標準的搖滾推弦
G	大三度音程-B	1.延伸五聲音階 2.產生出9度音程效果 3.增加色彩

小幅度推弦（Smear Bend）這類推弦對於藍調吉他演奏來說很重要，一般來說輕微的推弦使音高推高1/4左右。

還原推弦（Release Bend）

還原推弦聽上去就和"向下"推弦一樣，秘訣就在於彈奏該音之前的一瞬間快速向上推，然後輕輕的讓其歸位，落回原先位置。

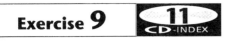

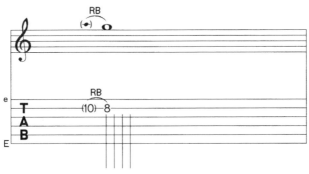

同度推弦（Unison Bend）

同度推弦常常被像Carlos Santana和Jimi Hendrix這樣的吉他演奏家所使用。比如，B弦和高音E弦同時被彈響，B弦的音符要推到E弦上同音高的音符才算完成。這使得被延長的音聽起來更飽滿。

為了不使這種技巧太過於理論化，下面安排了一些應用這些技巧的樂句。記住，這些樂句只有真正地應用於演奏才會發揮作用。

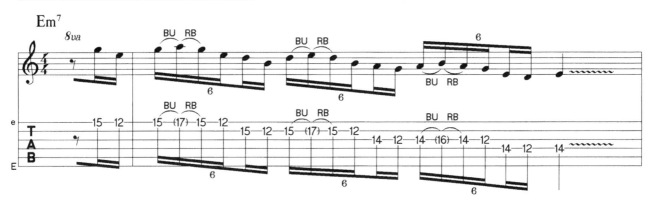

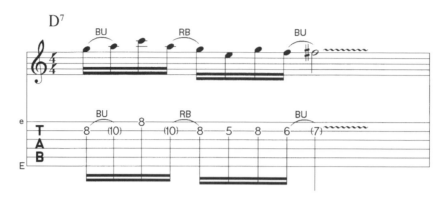

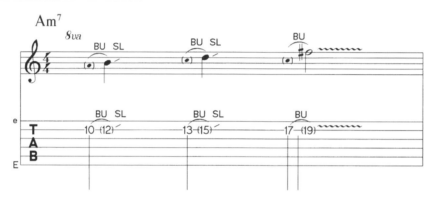

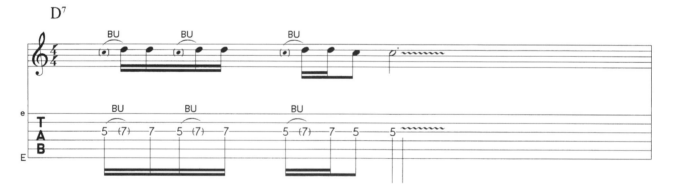

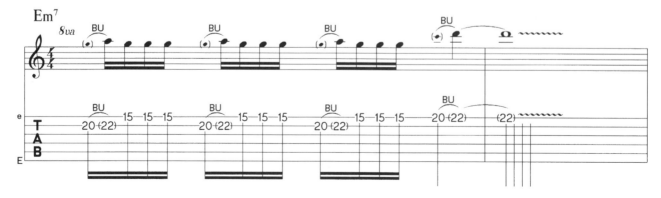

Lick 21

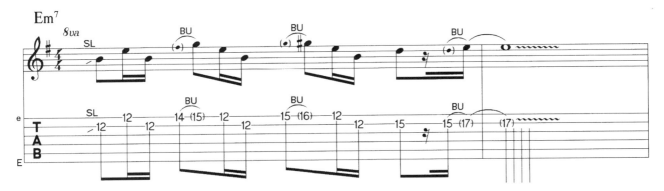

Lick 22

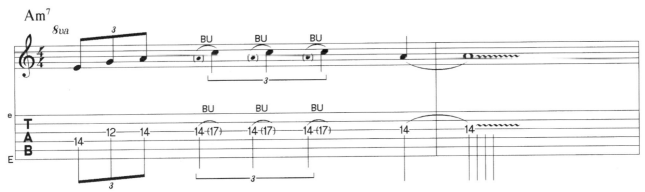

Lick 23

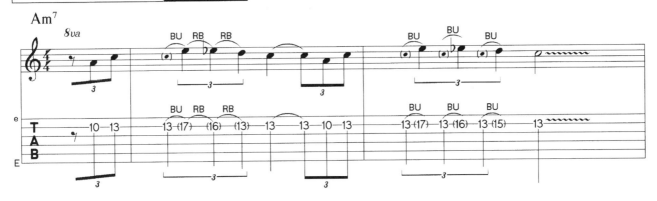

Lick 24

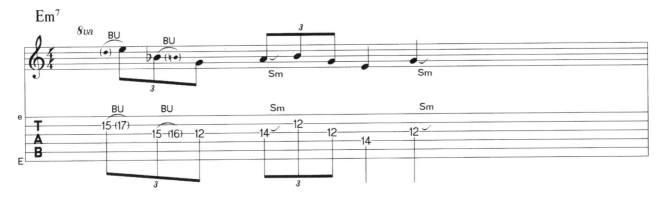

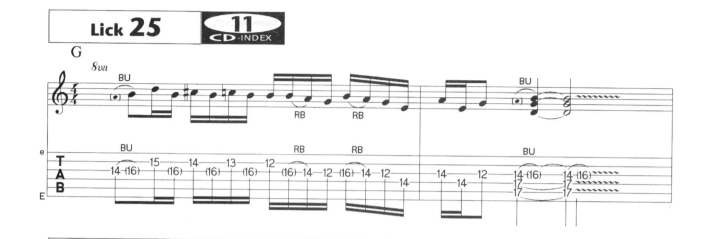

任務：

★ 以前幾章講過的和弦為伴奏，將這些練習樂句加進去。

顫音

顫音與推弦很相似，從技術角度來看，它們是相同一回事。至少，顫音所運用的概念和推弦相同。當然，不同類型的顫音自然也會產生不同種類的聲音。顫音是個很個性化的東西，所以它在速度和緊張度上的變化也就顯得很多元化。在你能成熟的運用各種顫音變化之前，你應該先在自己的動作中尋找一份平穩和鬆弛，因為緊張的亂抖不能算是顫音。

1.古典顫音

這種顫音，輕柔、含蓄，常用在尼龍弦的樂器上，在電吉他也一樣動聽。手要在琴弦縱伸方向上移動，動作由肩膀和肘部使力。

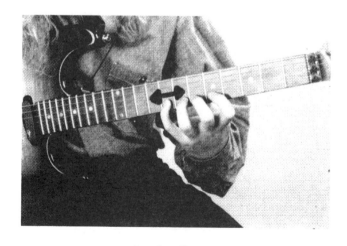

classic vibrato

2.揉弦顫音

這是另一種作較為收斂的顫音。主要用於民謠曲風中。這類顫音,你要用手指和弦在指板上"劃小圓圈"。這個動作主要由手腕發力。Steve Vai 常用此顫音技術。

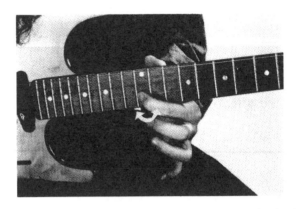 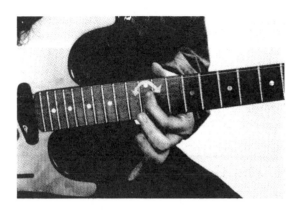

"劃圈"的顫音手法(Steve Vai本人的示範)

3.非標準的搖滾顫音

這種顫音最常用於搖滾曲中。實際上,它是一種正常的推弦,區別在於你推完弦之後直接回到起始點上。這個動作主要是手腕使力,而不是手指。

下面的幾點要注意:

★ 推弦之後,記得要讓音符回到原來的音高上,或者讓顫音完全的消失。

★ 要用節拍器練習顫音。

如果你是跟著節拍器彈些顫音,你顫出的音要與你的音樂和諧,切忌不可一味太死板的顫音。從四分音符開始練習,然後是練八分音符,再來是八分音符的三連音,最後是十六分音符。如果想學B.B.King的話,那就得儘可能的快速顫音。

Exercise 11

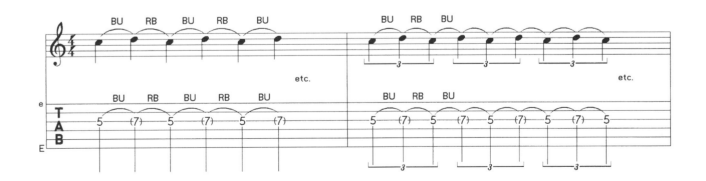

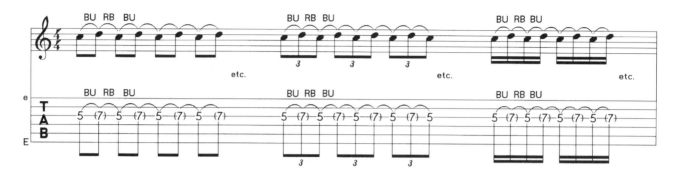

這類顫音，如我所說的，是真正的搖滾顫音。當然也有很多好的範例值得我們去聽。相對而言，較為"溫和"的顫音，我想不妨聽聽Eric Clapton，較為奇特、極端一點的我建意聽聽Zakk Wylde（OzzyOsbourne）。

4.George-Lynch的Jack-Off顫音

這類顫音肯定不是抒情民搖類的風格，嘗試用快節奏的，用野性瘋狂的音色來表現它。我是從Geor-ge-Lynch那裡第一次聽到了這類顫音，因此我在這本書中以他的名字給這類顫音命名。對於其他的顫音，推弦無非是使音調有所擺動，而這種顫音實際上是種滑動技巧。假設你想把第三弦第九琴格上的E加上顫音，那麼你只需要在E和D（或E和F#）之間來回滑動即可，要儘可能快。越極端越野蠻越好。Warrende Martini常用（RATT）常用這類顫音。（注：Jack-Off顫音：指手指來回左右滑動帶來的顫音）。

5.用搖桿製造顫音

當你聽Jeff Beck和Gary Moore這樣的吉他手演奏時，你不會不注意到他們那種"油膩膩"的顫音，這些都是搖桿的作用。這種顫音比較特殊，他的特點是音符的音高可以被搖桿輕柔的升高或降低。有很多不同的方法去實現這種技術，主要是依據吉他手對強度的控制不同而有所差異。這類顫音各式各樣，從"內斂型"（Jeff Beck）、"穩健型"（Gary Moore）到"出神入化型"（Steve Vai）。（見17章"搖桿"，164頁）。

先嘗試不同類的顫音，直到你找到了自己顫音方式，最乏味、最外行的顫音莫過於將音符就放在那兒不加處理。如果只是個初學者，你應當特別注意推弦和顫音，清晰地演奏出藍調和五聲音階樂句，加上良好的推弦和顫音，聽起來是很有專業味道的。其實，他們並不是那麼難，也並不需要太多技巧。好的吉他演奏並不意味著要在指板上以每小時100英哩的時速瘋狂的按來按去，簡單的樂句常常更好、更有效。

建議：

更多推弦和顫音資訊，你可以在我們出版的《搖滾吉他大師》中（在以下吉他手的篇章中找到）：

Jimi Hendrix - 樂句2，11（33，35頁）；J.Beck - 樂句4，5，11（48，51頁）；

M.Knoplfer - 樂句6（81頁）；S.Morse - 樂句13，14（90，91頁）；

G.Moore - 樂句3，11（122，125頁）；Steve Lukather - 樂句2，12（128，130頁）；

E.V.Halen - 樂句 10，13（98，99頁）。

第五章

大調音階
THE MAJOR SCALE

Positions把位

Licks樂句

Projects任務

現在也許你已經能彈奏魔術般的藍調五聲音階，是時候學習西方音樂中最重要的音階：大調音階。

這是我們音樂文化的基礎，無論是經典力作還是垃圾噪音！甚至對於"頑固的"音樂流派來說，大調都是極其重要的，它建構了現代音樂和諧的基礎。

下面就是C大調音階中的結構和音程關係：

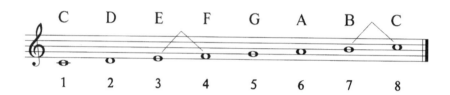

C大調

大調音階的五種把位

為了練好這些把位的指法，最好用C大調／A小調的五聲音階作為訓練的起點，我們不是學習五個新的音階指法把位，而是補充上那些"不見"了的音符。

在C大調裡，補充的音符是F和B，如果你把他們加到五個五聲音階指法裡來，你就得到了下面的指型。

Pattern 1

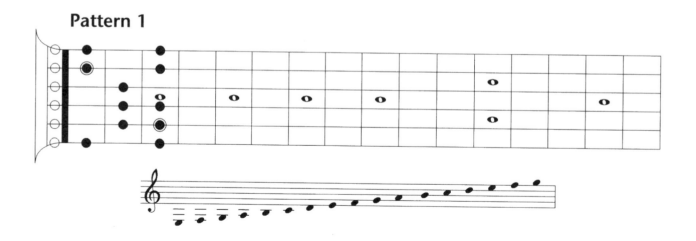

Pattern 2

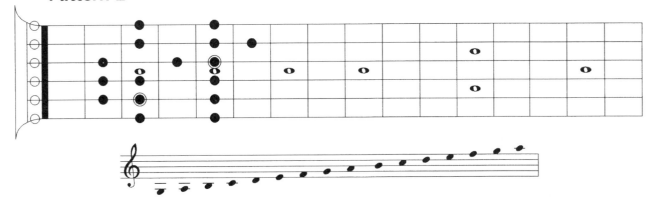

Pattern 3

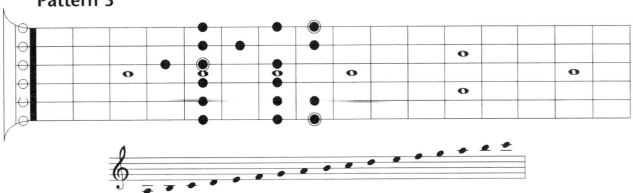

Pattern 4

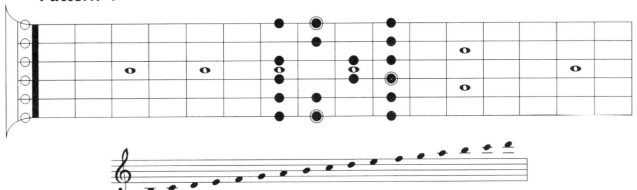

Pattern 5

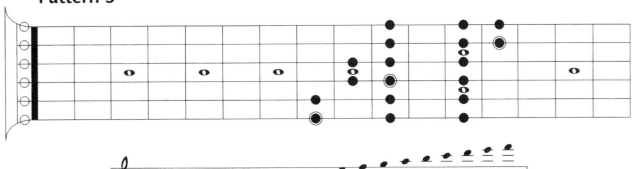

一旦你學會了這些指法，你就可以隨意在指板上演奏這個調了。作為藍調和五聲音階來說，你要做的就是轉移你想彈奏的調的主音，來替換原來的音階。大調音階比我們前面學過的音階更有柔和的新鮮感，比較沒有搖滾的感覺。下面是一些C大調音階的樂句練習：

C/Cmaj7　，Dm（7），Em（7），F/Fmaj7　，G/G$^7$　，Am（7），B$^0$ / Bm7b5

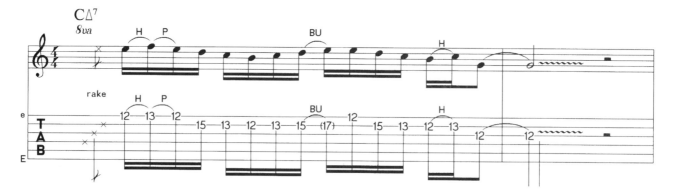

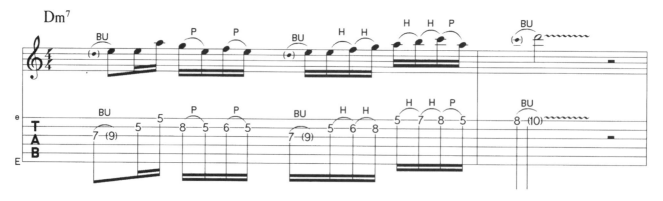

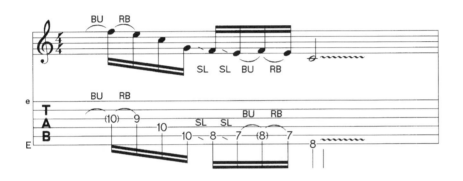

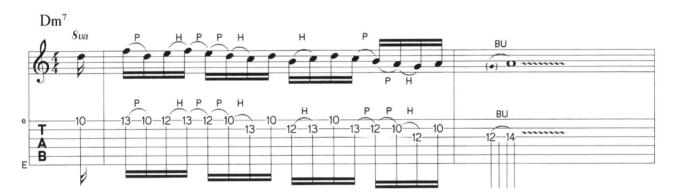

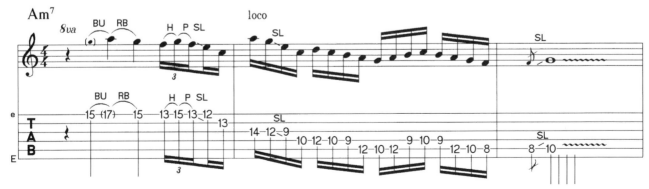

那麼，哪些樂句以哪些和弦為伴奏聽起來最好呢？

任務： ★學習大調音階的五種把位。

★將五種把位運用到其他的大調上。

★試著用3個音和4個音來演奏音階（見P19五聲音階）。

★沿一根琴弦的水平方向學習音階。

★嘗試把藍調風格加到有旋律的大調音階樂句裡來，這樣你的獨奏和即興彈奏就會增色不少。

★使用下面的和弦進行來伴奏。

Jamtrack 8

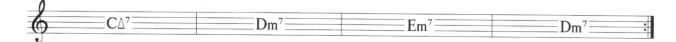

a）C大調／A小調五聲音階或是A調藍調音階
b）C大調音階

Jamtrack 9

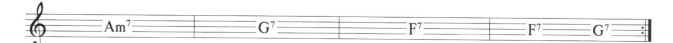

a）C大調／A小調五聲音階 或是A調藍調音階
b）C大調音階

建議：

更多的大調樂句練習可以在我們出版的《主奏吉他大師》中找到，它們分別在下面各別吉他手的章節中：

R.Rhoads － 樂句2，3，4（103，104頁）；G.Moore － 樂句3，8（122，124頁）；

J.Satriani － 樂句3，8，9（135，137頁）；P.Gilbert － 樂句10（154頁）。

第六章

交替撥弦
ALTERNATE PICKING

Three Note Per String Scales
每根弦上有3個音符的音階

Pedal Tone Licks
持續音的樂句

Mega-Chops
大量+大塊

Paganini
帕格尼尼

掌握好右手撥弦技術,是成為主奏吉他手的關鍵,但是這種技巧要花費大量的時間練習。所以,首先要準備好長時間進行練習,以確保有穩定的進步。

交替撥弦,意味著一根弦要被平穩地上下地交替撥弦,下撥或上撥。對於這種技術,雙手同時同步是很重要的,建立在穩定、細心的基礎上,握好Pick,開始時要慢,後來再漸漸加快節奏。

下面是應注意的事項:

★ 用自然又輕鬆的感覺方式握Pick,彈的時候要盡量放鬆平穩。

★ Pick動作應該來自於手腕,而不是手肘或是拇指與食指的關節。

★用節奏器或是節拍器配合練習。調至每分鐘72拍(或每分鐘60拍,為彈奏三連音準備)而且最好把你的練習錄下來。

★ 所有練習都採取一種三連音的感覺彈奏。

★ 將琴弦消音來彈奏練習。

先在開放弦上以一個連續顫音開始,看看你能彈多快,嘗試讓彈出的音跟上節拍的點,這就是你右手撥弦最快速度(只是右手)。這個速度比你雙手配合的速度快得多,問題就在於雙手的同步運作。

讓我們在一根琴弦上做一些練習,然後在每根琴弦上都如此彈奏。

Exercise 12

上行:

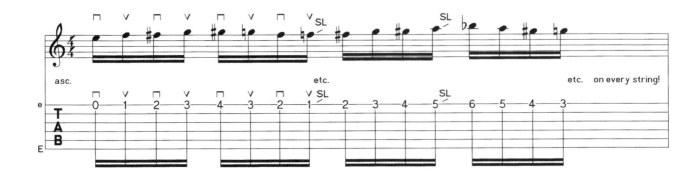

下行：

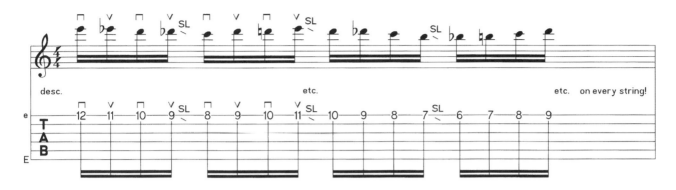

這些模進練習與著名吉他手Malmsteen、Vinnie Moore、Paul Gilbert和Tong MacAlpine極其相似。在指板上移動，就像平行移動一樣（手指指型是一樣的），同時要練習全部的自然音階（當然，需要稍為改變動作以適應音階）。

Exercise 13

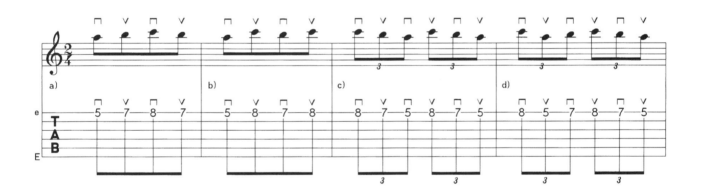

下一個是在兩根弦上做練習：

Exercise 14

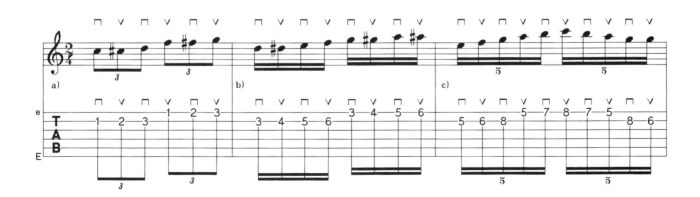

每根琴弦上有3個音符的音階

由於這種技巧使得交替撥弦容易了許多,所以我自己差不多將所有的音階都用每根弦彈奏3個音的方式來彈奏(看大調音階指型5,P45)。為了能彈奏一段較長的跨八度音階,我把它分成了幾個部分。由此,我便可以在兩根弦上首先彈奏每個獨立的模進。用每根琴弦上有3個音符的音階練習,同樣可以在另外兩根上撥弦練習,模式都是一樣的。

下面是一些有用的音階模進排列,先用大調音階的指型5來演奏,然後再用7種調式在每根琴弦上以3連音的方式來練習。

Exercise 15

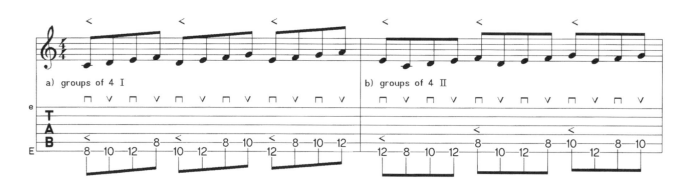

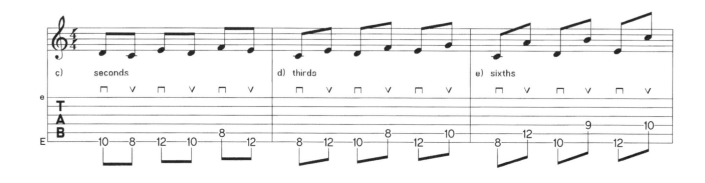

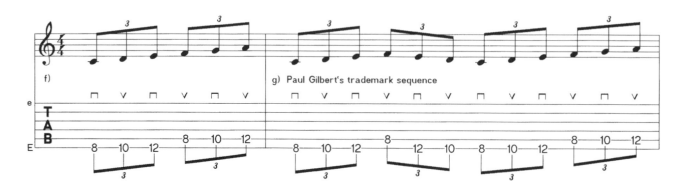

當然,你可以"下行"演奏這些模進!快動手吧!

持續音樂句（Pedal Tone Licks）

新古典主義的"金屬浪潮"使得持續音樂句廣為流行。這些樂句包含一種保持不變的音和"變"音的變化，這些樂句中有一部份很難演奏，因為他們之中包含了大跨度音程，嘗試將這些樂句用不同調的音階彈奏出來。

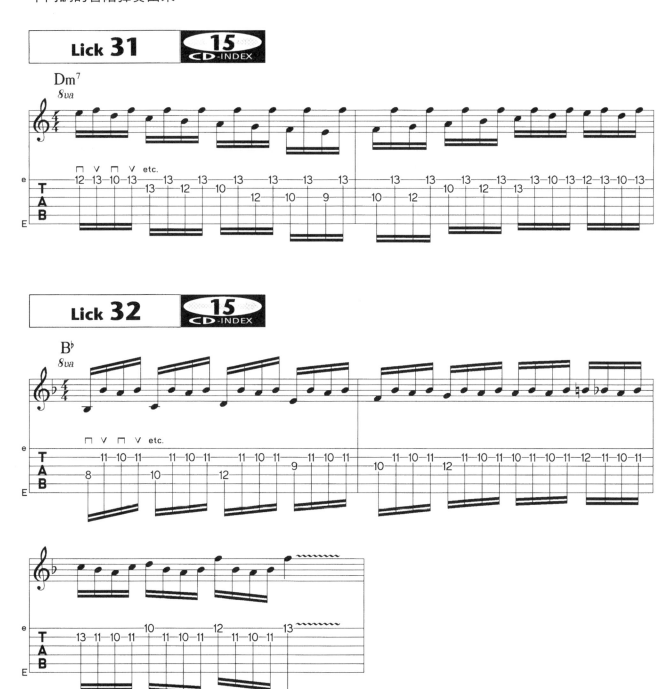

建議：

更多的交替撥弦樂句，你可以在我們出版的《主奏吉他大師》中的以下章節中找到：

Ritchie Blackmore － 樂句14.15（64，65頁）；Yngwie Malmsteen － 樂句5，6，9（114-116頁）；Paul Gilbert － 樂句1，2，3（151，152頁）。

OK！樂句和音符模進練習就到此為止。下面這段練習是從Niccolo Paganini的 "Moto Perpetuo" 摘選出來的，它聽起來不錯，而且也是不錯的彈奏練習，玩得開心點！

Exercise 16

Moto Perpetuo　　Niccolo Paganini

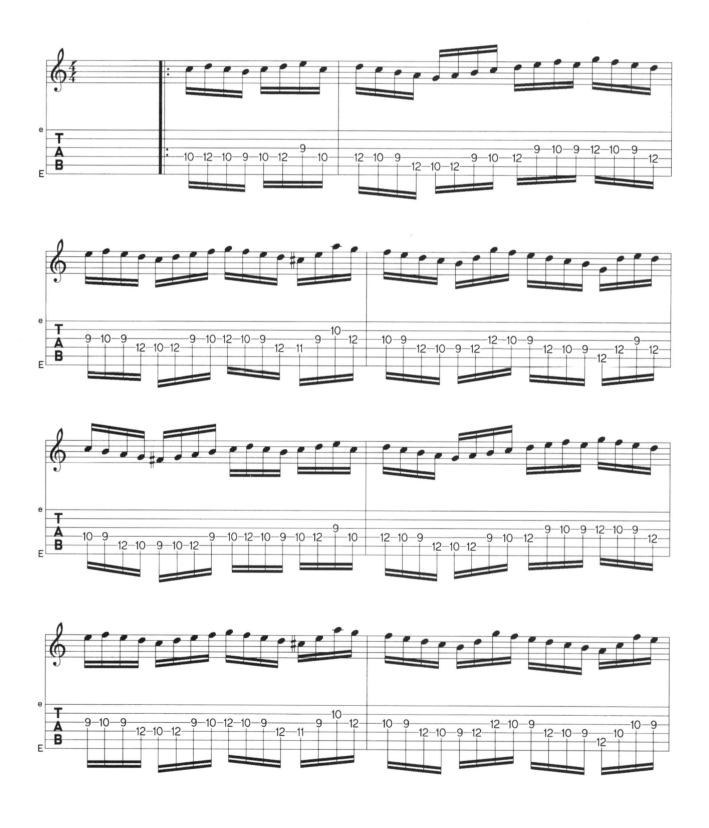

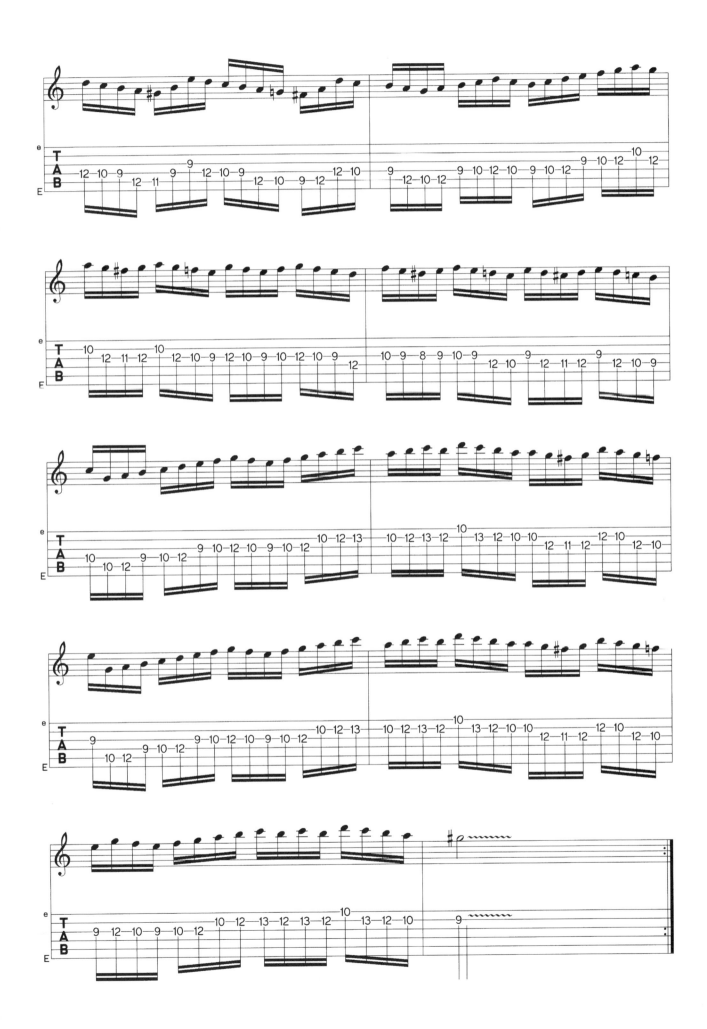

"大量" ＋ "大塊"（Mega-Chops）

這是一種很不錯的練習，它同時覆蓋幾個區域，所以我稱之為 "大量" ＋ "大塊"。它其實會變成一種標準的練習，適用於其它樂器如薩克斯或小提琴，儘可能不間斷的彈奏十六分符。

注意：這只不過是個提高技術的練習，它與即興演奏毫無關係，因此在的練習當中你應該把它放在一個適當的位置（見18章P169）。做為一個純粹的技術練習，它同樣可以化平凡為神奇。

不間斷的彈奏16個音符不是一蹴可及的的事，因此你需要另一種練習："節奏金字塔"。

節奏金字塔

第1步：

選擇一個和弦模進（包括音階）然後用錄音機錄5分鐘的彈奏。

第2步：

現在彈奏所有的節奏，呈現出金字塔形，先來幾分鐘的全音符彈奏，然後是二分音符、四分音符、四分音符的三連音，直到十六分音符的三連音，這是學習不同節奏的控制方法，也是將他們加入到你的獨奏當中的方法。

第3步：

彈簡單的和弦模進，然後逐步把一些較為繁雜的獨奏概念和理念運用到它們當中（像五聲音階、大調音階、音符模進、琶音、音程、半音等），並且細聽你得到的各種效果。

第4步：

混合不同的節奏，加入搥弦（見P.12）還有其他彈奏技術。第1-3步需要不間斷的彈奏旋律，這很重要。為了避免感到枯燥，在彈奏慢音時，我建議你儘可能多用不同變化的樂句：不同的顫音（看P.40）、推弦（看P.34）、滑音等。

再說一次，這個練習本質上是一個純粹技術練習，與令人感興趣的即興演奏沒有關係。

任務：

★ 彈一彈以前學過的即興練習和弦。記住要用 "大量" ＋ "大塊" 的風格來彈！

節奏金字塔

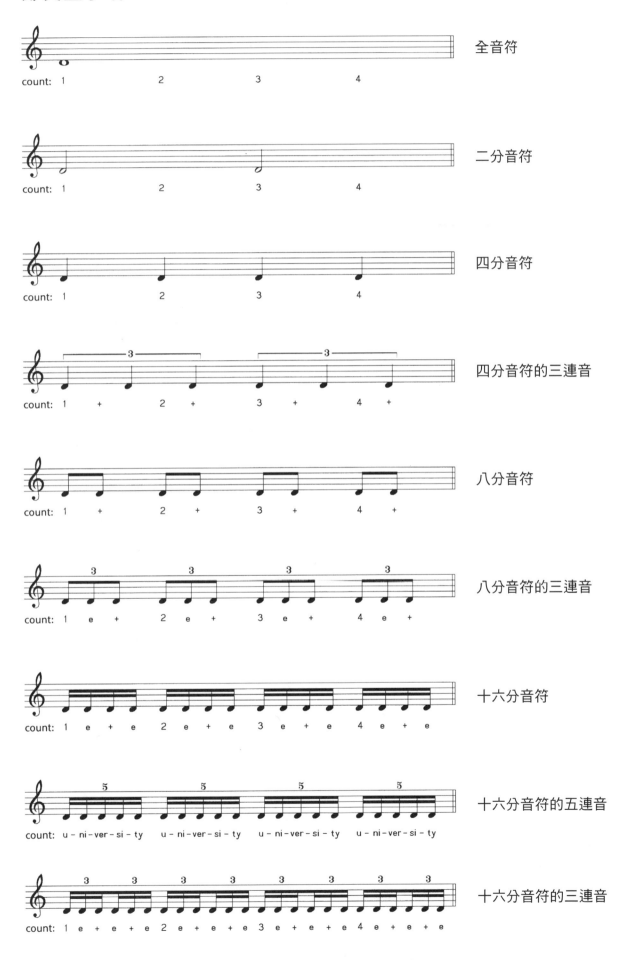

第七章

大調音階的調式
THE MODES OF THE MAJOR SCALE

Three Notes Per String Scales
每根琴弦有3個音符的音階

Modes調式

Tonal Colors調式色彩

Pitch Axis System音高軸系統

由爵士樂演變而來的練習,將指板分為5個把位(第5章 P44)。每根琴弦上彈奏3個音符的音階的應用,近年來很流行,特別是硬式搖滾和金屬。

這個概念你應該有所了解:就在大調指型的5個把位,我們已經學過了這種指法。(交替撥弦那章我們已經說過了)。這種新的劃分是很有幫助的,不僅是因為它使指板更容易控制,特別是從大調音階轉到其他音階上。而且還因為它使交替撥弦和連奏這樣的技巧,在全部指板上運用起來更加容易。

大調音階的七種調式

下面就是C大調音階7種新的調式把位:(當然還是使用每根琴弦上彈奏3個音符的方式)

F - lydian

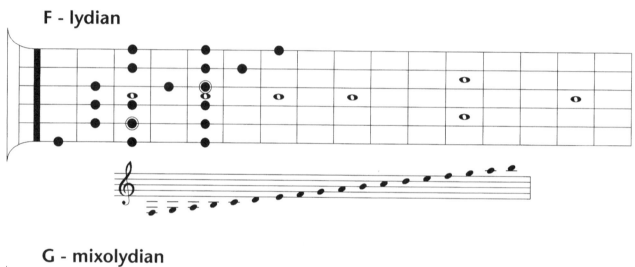

G - mixolydian

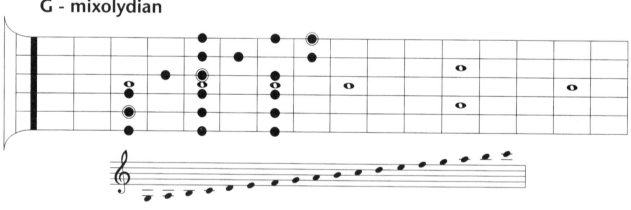

A - aeolian

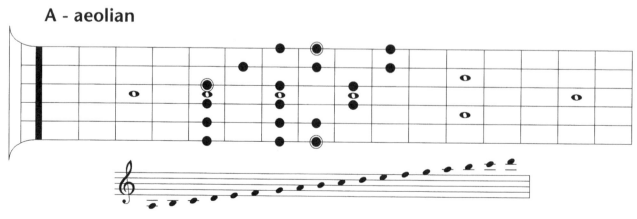

B - locrian

C - ionian

D - dorian

E - phrygian

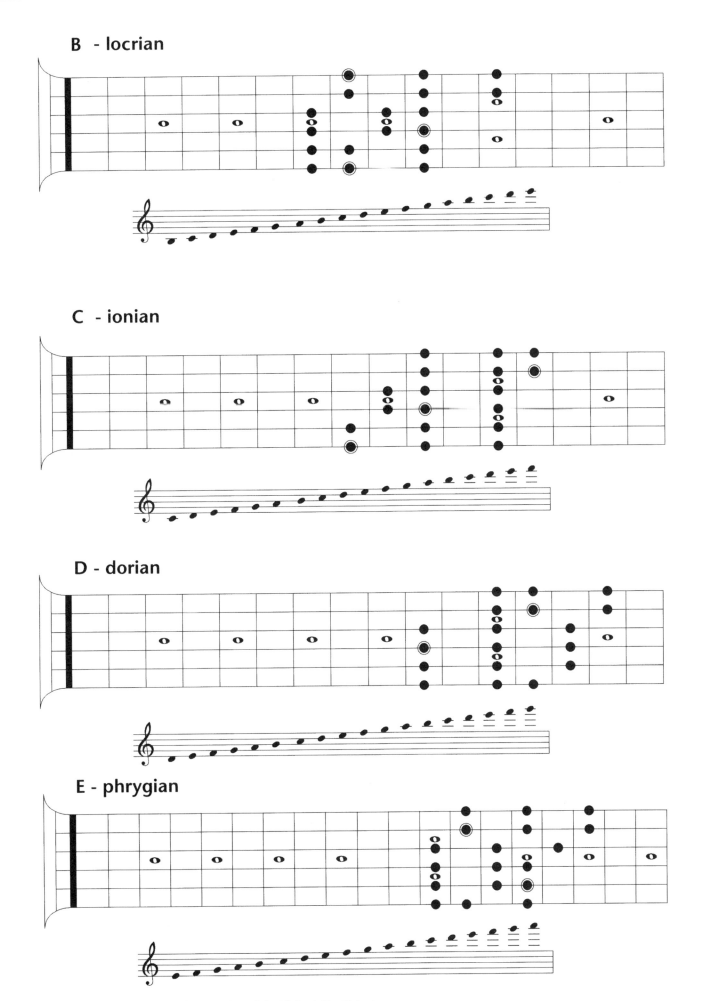

你可以看到，我已經替不同的調式把位各自取了名字

調式體系是這樣的：

我們可以這樣區分不同的調式（可能有相同的音符）：一、比較音程的變化關係，二、在該調中比較全音音階和半音音階的模進。

例如C大調音階（或是Ionian調式）：

你會看到，半音一般出現在3級和4級，7級和8級之間，這就是真正的大調特徵，無論它的主音是怎麼樣的！

如果我們以C大調音階的D音開始而不是C音開始，一切看起來就會有些不同：

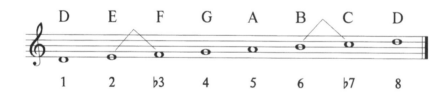

這些半音的位置不同就會發生變化（2級 / 3級和6級 / 7級）。同樣的，音程的關係就此也發生變化，這個音階便是Dorian音階。如果你以C大調音階的其它音符開始（E-F-G-A-B），其結果就變成5個其他的調式：

E Phyrgian、F Lydian、G Mixolydian、A Aeolian和B Locrian。

任務：

★以同樣的方法將所有調式和音符寫下來，注意他們是如何建構起來的。

練習：

為了掌握新的音階把位，下面提供一個簡短的音階練習。我們練習吧，朋友！

上行與下行的演奏		3度音程	
a）G-Lydian	d）F#-Ionian	a）Eb-Ionian	d）C-Locrian
b）Bb-Mixolydian	e）B-Aeolian	b）A-Phrygian	e）G-Dorian
c）A-Dorian	f）Ab-Locrian	c）Bb-Lydian	f）C-Mixolydian
2度音程		4音組	
a）B-Aeolian	d）A-Mixolydian	a）G-Dorian	d）G#-Lydian
b）Bb-Ionian	e）G-Phrygian	b）E-Phrygian	e）F#-Locrian
c）F-Lydian	f）D-Dorian	c）D-Mixolydian	f）B-Mixolydian

任務：

像Steve Vai、Joe Satriani、Pat Metheny這樣的吉他大師，他們彈奏旋律、樂句和模進時，通常都在同一根琴弦上。他們都是從水平視角縱深方向看指板。但他們的演奏絕不會把旋律、樂句和模進按照音階把位的劃分來處理。因為這樣做，你會被完全限制在音階把位的老樂句上。所以，應當嘗試在一根琴弦上演奏不同的調式。練習時，也可以各種樂句技術，如：滑弦或推弦。

當七種指型是建構於一個音之上時，會發生什麼呢？調變了！

C-ionian	:	D	E	F	G	A	B	C	C-ionian	= C-major
C-dorian	:	D	Eb	F	G	A	Bb	C	C-dorian	= Bb-major
C-phrygian	:	Db	Eb	F	G	Ab	Bb	C	C-phrygian	= Ab-major
C-lydian	:	D	E	F#	G	A	B	C	C-lydian	= G-major
C-mixolydian	:	D	E	F	G	A	Bb	C	C-mixolydian	= F-major
C-aeolian	:	D	Eb	F	G	Ab	Bb	C	C-aeolian	= Eb-major
C-locrian	:	Db	Eb	F	Gb	Ab	Bb	C	C-locrian	= Db-major

練習：

下列調式的原始大調音階的名稱是什麼呢？

a）C-Dorian f）F#-Locrian
b）F-Ionian g）G-Aeolian
c）G-Lydian h）B-Mixolydian
d）E-Phrygian i）Bb-Dorian
e）A-Mixolydian j）C-Lydian

給這些大調音階的七調式命名始大調音階的名稱是甚麼呢？

a）G-major e）F-major
b）Ab-major f）C-major
c）E-major g）Bb-major
d）D-major h）F#-major

答案在70頁

這個部份目的是學習運用新的7種模式去演奏，用一個調彈奏指板上所有的音符，或者在指板的一個把位即興演奏七種不同的調。

但這只是調式體系提供給我們的一個方向。使用調式的另一個方面在於呈現出一種綜合的情感本質。在巴洛克初期（17世紀），運用所有的調式是很常見的。為了逆轉這種調式運用的強烈相似性，從某一點上說，最好將精力集中在兩種與其他音最格格不入的調式上。Ionian調式變成了大調，Aeolian調式當然就成了小調。這兩種調在色彩上的區別人們一聽即知。在過去幾個世紀裡，這兩種調不太應用在一起，而今天這兩個調式和他們與眾不同色彩你可以在搖滾樂（Rock）、爵士樂（Jazz）、流行樂（Pop Music）中找到。

不同調式的色彩

下面我們應該處理一下使調式聽起來各不相同的幾種音色。想要清楚地辨認音色，必須要先彈奏和弦連接，認真傾聽其特點，這是極其重要的。只有這樣，你才會在將來的演奏過程中很快便能辨認出不同調式的和弦和色彩，無須停下來分析一番。

調式和弦連接（Modal Chord Progressions）
調式 1－Ionian調式（大調）

你也許知道，大調音階一般來說是由"強"和弦（大和弦）和"弱"和弦（小和弦）所構成。強和弦一般是那些以音階的1級、4級、5級為主的和弦。

在C大調裡，像C major、F major、G major都是強和弦，Dm、Em、Am和B和弦是弱和弦。所以，想在Ionian調式中安排一組和弦連接的話，只要將這3個強和弦以一定順序排列一下即可。

為了能夠使用開放弦A弦，下面的例子都是A調的。

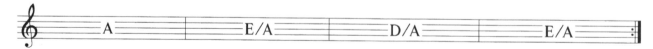

順便說一下，這些和弦的符號，被稱之為Slash和弦。它的意思是這個和弦演奏時要用和弦內音之外的貝士低音做為伴奏。這裡用低音A，當作E major和弦的根音。

另外，對於這些和弦連接，你當然也可以彈奏Ionian調式做主音，以該大調音階的第一個音符所建立的自然音階和弦作輔助。

調式 2－Dorian調式

A-Dorian調式是G大調音階的第二調式，G大調的強和弦（主和弦）是G major（1級）、C major（4級）、D major（5級）。很遺憾的是，如果你彈奏這三個大和弦的話，他們聽起來不像A-Dorian調，反倒像G大調。不過，只要在這些和弦彈奏的同加上一個低音A，一切就不一樣的了！

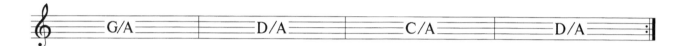

這是另一個典型的A-Dorian調式的和弦連接，我們在Santana的音樂中常聽到它。Santana偏愛這類和弦。

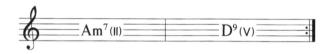

為了避免記憶7種新的A-Dorian調式的手指把位，我推薦你最好是用G大調音階來即興彈奏，這你只需記住這個大調的7種手指把位，然後隨意的切換到任何一個你需要的調中。當然也可以用Dorian音階來即興演奏，但一定要用該調的音階所建立的和弦為伴奏主和弦（IIm$^7$th）。

調式 3－Phrygian調式

用已學過的兩種調式構成的方法，我們現在可以構造Phrygian即興伴奏的和弦了。A-Phrygian調式=F大調的第3調式：1級=F major，4級=B major，5級=C major。

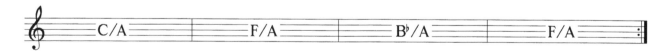

如果你用這個調式中自然音階構成的和弦（m$^7$）來伴奏，然後用這個調式裡的音符來即興演奏，你會發現：儘管這個m$^7$和弦與Dorian調式中的m$^7$一模一樣，但其感覺是全新的。

調式4－Lydian調式

A-Lydian調=E大調的第4調式 1級=E major；4級=A major；5級=B major

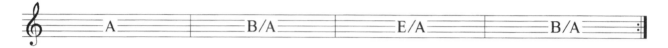

在這裡自然順階構成的和弦是大和弦或是大七和弦，與大調音階相比較，Lydian調式聽起來很神秘，因為有#11度音程的存在（在C-Lydian調裡，#F是C大調裡的F音）。這也許就是為什麼Steve Vai總是喜歡用這個調式。

調式5－Mixolydian

A-Mixo調=D大調第5調式：1級=D major；4級=G major；5級=A major

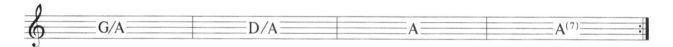

與大和弦與小和弦比較起來，屬七和弦（建立在音階的第五度音上的和弦）也只能是回歸到這個調式，Mixolydian調。由於大部份搖滾樂都是來源於早期的藍調音樂，所以搖滾樂可以說是以屬七和弦為主的。因此，Mixo音階可以說在搖滾中無所不在。

這是一點建議！！為了帶有更多的藍調味道，一種特殊的短暫半音常被人們所採用：小三度。這種音階就是吉他手Steve Morse獨奏的音樂基礎。

任務：

★ 放棄五聲音階（第3章P31、32）不彈，配以藍調的形式做伴奏，即興演奏不同的 Mixo-Lydian音階。

調式 6－Aeolian調（自然小調）

A-Aeolia調=C大調裡的第6調式；1級=C major；4級=F major；5級=G major

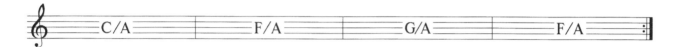

除了Dorian和Phrygian兩個調以外，有兩個"特殊"的小調，小調的聲音通常是悲傷、淒涼的。現在，多用在重金屬（Heavy Metal）和民謠（Ballads）裡。

調式 7－Locrian調式

A-Locrian=B♭大調裡的第7調式：1級=B♭ major；4級=E♭ major；5級=F major

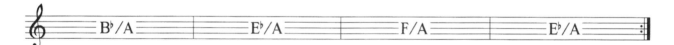

這個調式對m$^{7\flat5}$和弦來說是極其完美的，特別是以該調的七度音構成的和弦。否則，Locrian調式不會用在"正常"搖滾樂的創作當中。可是什麼才叫做"正常"呢？

要注意你演奏這些弦時都會有什麼樣的音色、旋律。不妨嘗試把這些音色與真實的顏色與情感和身體上的反應相聯繫（快樂、憎恨、鬱悶、飢渴、欲望……），怎麼說呢？它絕對可以震撼你，釋放想像力吧！那些與孩子、與顏色能湊到一起的東西，（綠如草、藍如天）都能與音樂融為一體，這也許聽起來不太正常，不過我們一生就是為了"找樂子"，不是嗎？

下面是調式的列表：

所有的例子都以A為對象：

Ionian Mode：A B C# D E F# G#，明亮（bright），Cheerful Sound Chord：A major，A major7

Dorian Mode：A B C D E F# G，勇猛（ballsy），Funk式的和弦：Am7，最重要的音符：Major 6th（F#）

Phyrgian Mode：A B♭ C D E F G，聽起來很有西班牙風格，有神秘感的小和弦：Am7，最重要的音符：B

Lydian Mode：A B C# D# E F# G#，有神秘感的大和弦：A major7（#11），最重要的音符：D#

Mixolydian Mode：A B C# D E F# G，藍調風格的和弦：A$^7$，最重要的音符：G and C#

Aeolian Mode：A B C D E F G，黑暗（dark），很悲傷的小和弦：Am7，最重要的音符：F

Locrian Mode：A B♭ C D E♭ F G，非常有緊張度的和弦：Am$^{7♭5}$

下面我想介紹一下《主奏吉他大師》，我在那本書中分析了20多位吉他手的樂曲來源，演奏技術，音色等等。除了理論方面和樂手生平方面的介紹外，那本書還記載了250多個樂句延伸練習，都是呈現這些搖滾吉他先行者風格的總彙。

音高軸系統

另一項有趣的調式音階應用的就是音高軸體系這一概念，Joe Satriani常用此法演奏。這一概念用下圖來說明就容易多了。Satriani的方法是選取一個中心調，然後再選取不同調式區域的和弦，最後將他們連結起來。

Lydian

Amajor$^{7#11}$；B/A；A$^{5(#11)7}$；A major$^{7/13}$；A major9來自
於E-major自然音階構成的和弦

Aeolian

Csus4；F major7 / A
來自於C-major自然音階構成的和弦

Locrian

A$^\emptyset$；B♭ /A；E♭ /A
來自於B♭ -major，是G和聲小調音階

Mixolydian

A$^7$；Asus13；Asus
來自於D-major自然音階構成的和弦

下面就用此系統建構和弦連接：

$A^{5\#11}$	A^{7sus4}	F^{maj7}/A	A^{7sus4}
(A-lydian)	(A-mixolydian)	(A-aeolian)	(A-mixolydian)

這種模式的和弦連接最適合用來練習調式，因為所有音階用很少音符就從中心調通到其他調上。

下面是一些清晰圖示例子，給你機會用不同方式去看待。

Jamtrack 18 **24 CD-INDEX**

	F/G	G$^{13}$	Em7	D/E
modal view	：G-mixolydian	⁄.	E-dorian	⁄.
key centers	：C-major	⁄.	D-major	⁄.
pitch-axis	：G-mixolydian	⁄.	G-lydian	⁄.

另一個範例：

Jamtrack 19 **25 CD-INDEX**

	Bm7	A/B	C/B$^\flat$	F/B$^\flat$
modal view	：B-aeolian	⁄.	B$^\flat$-lydian	⁄.
key centers	：D-major	⁄.	F-major	⁄.
pitch-axis	：D-ionian	⁄.	D-aeolian	⁄.

	D/E	A/E	A/G	D/G
modal view	：E-dorian	⁄.	G-lydian	⁄.
key centers	：D-major	⁄.	D-major	⁄.
pitch-axis	：D-ionian	⁄.	D-ionian	⁄.

任務：

★ 試試用"大量"＋"大塊"的方法演奏這些調式的和弦連接。

63頁的答案：

1. a) Bb f) G
 b) F g) Bb
 c) D h) E
 d) C i) Ab
 e) D j) G

	ionian	dorian	phrygian	lydian	mixolydian	aeolian	locrian
2. a)	G	A	B	C	D	E	F#
b)	Ab	Bb	C	Db	Eb	F	G
c)	E	F#	G#	A	B	C#	D#
d)	D	E	F#	G	A	B	C#
e)	F	G	A	Bb	C	D	E
f)	C	D	E	F	G	A	B
g)	Bb	C	D	Eb	F	G	A
h)	F#	G#	A#	B	C#	D#	E#

第八章

連奏技巧
LEGATO TCHNIQUE

Hammer-On搥弦

Pull-Off勾弦

Sliding 滑弦

Shapes 指型

連奏是一種交替撥弦技術的"變體"（難，不過音色動聽），彈奏時的右手幾乎可以不怎麼動。

連奏可以用Pick彈奏，也可以不用Pick來完成。所有的音符用搥弦、勾弦或滑弦就可以辦到，區別只不過是不用右手，用左手而已，這樣的聲音更輕柔、更圓滑。

所以連奏的問題通常來說在於左手的力道不足，不過我們還是應該盡量鬆馳的彈奏，用力太過而傷到手腱（筋），是非常令人討厭的。而且要花長時間才能復原。

搥弦（Hammer-On）和勾弦（Pull-Off）

連奏的關鍵在於左手的恰當的位置和Pick的位置。按琴弦和琴衍的手最好採取古典吉他的彈琴的手式，大姆指按住琴頸的中央位置。

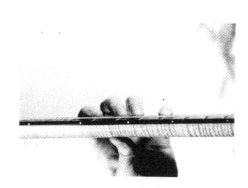

大姆指按住琴頸的中央位置

減輕Pick力度的方法：我建議Pick與琴弦成90度角，而且不要用Pick的尖部彈奏，而最好用側面。

除了耐心和苦練外，因為Hammer-on和Pull-off能幫助你練習低把位和高把位的技巧。所以，讓我們深呼吸一口氣，搥弦吧。

Pick與琴弦成90度角

下面是一組簡單的搥弦和勾弦練習，像我們在交替撥弦那章學過的一樣，開始時練習在一根弦上搥弦、勾弦。

Exercise 17

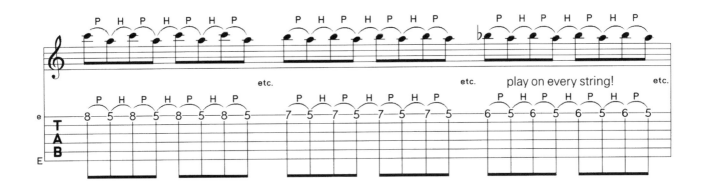

Exercise 18

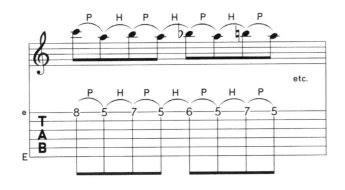

每根弦都如此彈奏！

Exercise 19

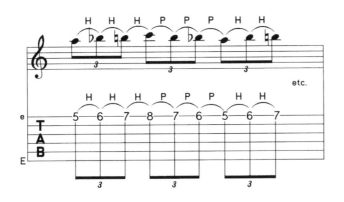

每根弦都如此彈奏！

下面的練習是極為重要的，只撥一下弦然後下行，全部是左手動作完成，如下圖：

Exercise 20

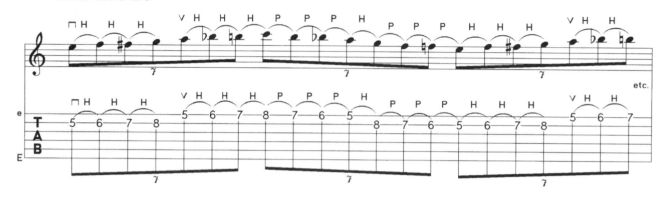

我們練過的交替撥弦，每根琴弦有3個音符的音階也是非常適合連奏的。

下面是Joe Satrianai和Ritchie Kotzen長連音模進的連奏練習。同樣，在一根弦上演奏，然後是第2根弦，進而到達指板所有位置，你的目標應是完全用左手彈奏。（無須右手撥弦，利用左手搥弦、勾弦。）

Exercise 21

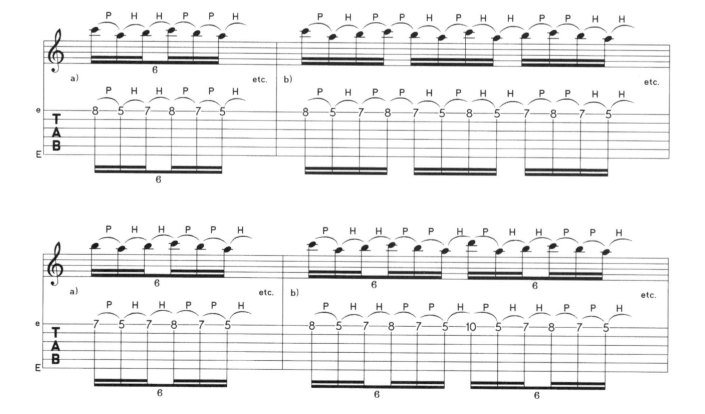

Lick 33

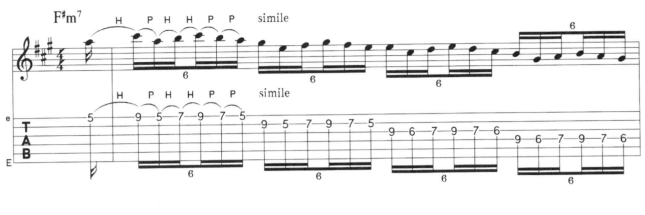

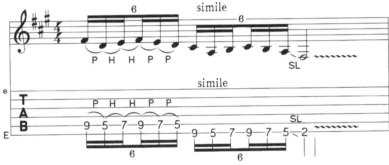

下面是一些在雙弦上的模進練習：

Exercise 22

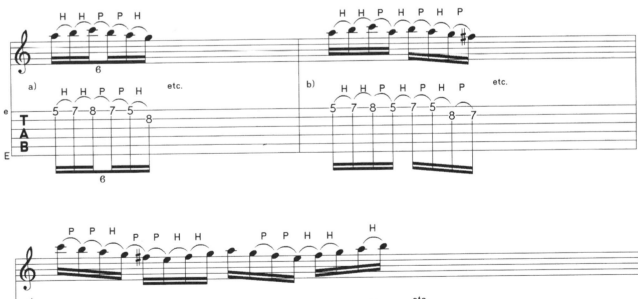

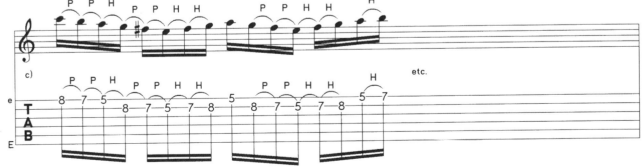

上面的模進練習都以下行連接為主，下面我們來做一些比較"酷"的模進上行連接練習。

Exercise 23

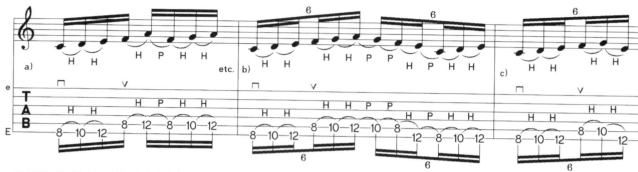

儘管這些樂句相當具有難度，前兩拍用左手勾搥音完成，第三拍之後才用Pick。

F♯m⁷

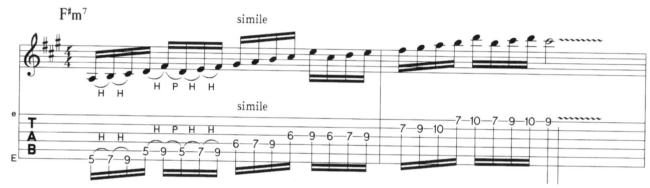

下面是一組樂句，包含搥弦、勾弦和滑弦。

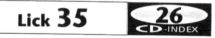

C△⁷♯¹¹

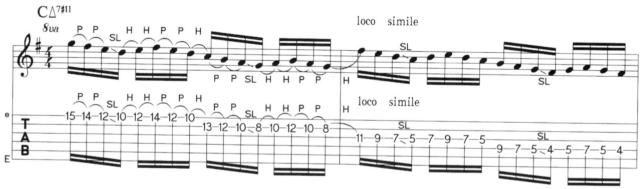

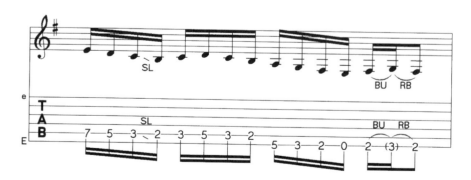

指型

下面的樂句是3根弦的練習，這是一種非常Paul Gilbert式的演奏。試著彈奏它們時，用不同的指型。

Exercise 24

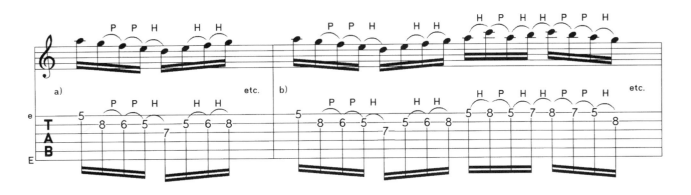

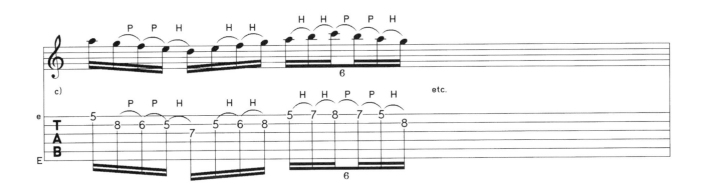

A - blues

V.

A - dorian

V.

A - mixo

V.

A - blues

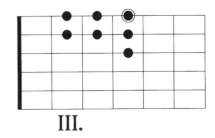

III.

下面我們不用平常練習的樂句，用每根琴弦有3個音符的指型取而代之。我也常常使用這些指型，他們對連奏很有幫助，他們給了你不同的方式去熟悉練習曲目。譬如：比較現代一點的藍調。值得注意的是：這些指型是由雙弦把位構成的，因此你可把他們運用到不同的雙弦上去。

A-藍調音階

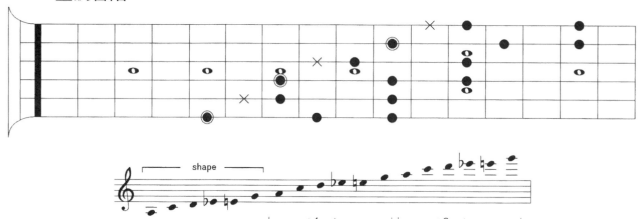

E-藍調音階

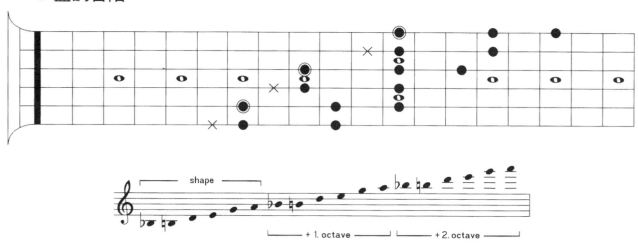

沒有♭6的Am

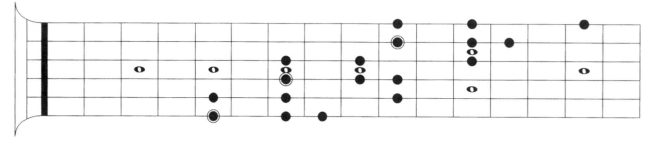

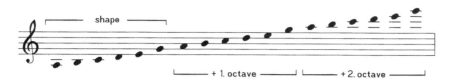

沒有6的Amajor

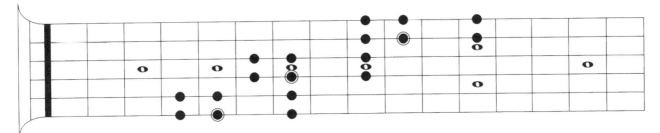

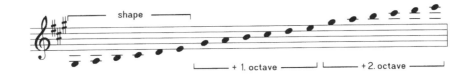

沒有♭6的Am

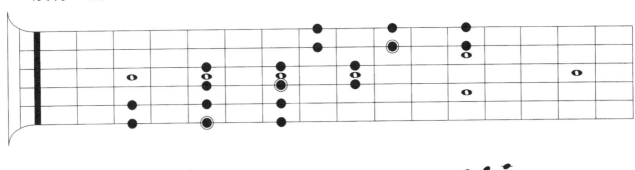

Em-五聲音階

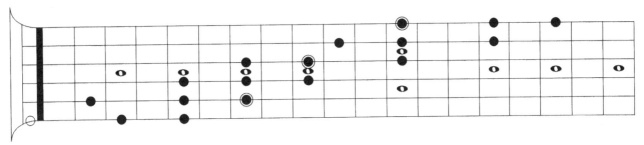

想多聽些連奏技巧的話，我推薦聽聽Allan Holdsworth、Joe Satriani、Ritchie Kotzen和Alan Mur-phy的專輯（見專輯表）

建議：

更多的連奏樂句練習，你可以在我們出版的《主奏吉他大師》以下章節中找到：

Yngwie Malmsteen － 樂句13，14（118，119頁）； Gary Moore － 樂句5，7（123，124頁）；

Joe Satriani － 樂句2，10，11（135，138頁）； Steve Vai － 樂句9，10，12（146，147頁）；Paul Gilbert － 樂句11，12（155頁）。

第九章

三和弦琶音 三和弦
TRIADIC ARPEGGIOS TRIADS

Welcome to the Land of Arpeggios！
歡迎來到琶音的世界！

對很多吉他手來說，一個棘手的問題就是他們的獨奏（solo）聽起來就像是音階練習或是"硬拼"起來的一組樂句，解決這個"跛腳"音階亂彈問題的辦法之一就是用琶音。

琶音的定義是：和弦裡的音符被一個接一個地彈奏。我簡稱琶音為"Arps"（Arpeggio：琶音）。琶音被很多曲風所採用，運用起來的方法也各有特色。琶音很流行，原因就在於他們將你從單調的音階"亂彈"中解放出來，如果用好琶音，你的旋律會韻味十足。

你在這裡看到的幾組琶音，實際上是打破大調和小調和弦的方法。這些和弦一般是3個音的三和弦，通常是根音加上一個小三度或是大三度的三音，然後一個五音。

有些琶音在指板上是一個獨立把位，而有些琶音卻在很遠的琴格上。想把它們連在一起時，就得快速地在指板上移動，這會幫助你將音階位置連接起來，儘管他們有時不處在相鄰的琴格上。

看一下這些琶音，你就會將你已學過的分散音階把位連接起來。

D major 琶音

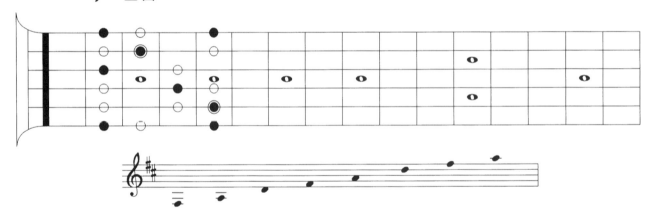

G major 琶音

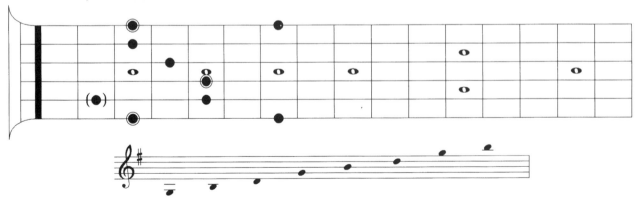

D major 琶音

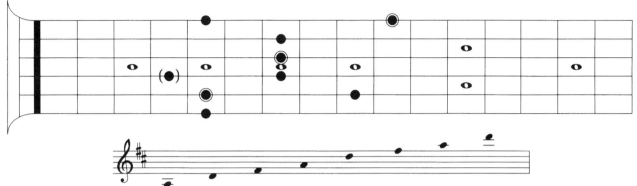

D major 跨把位琶音

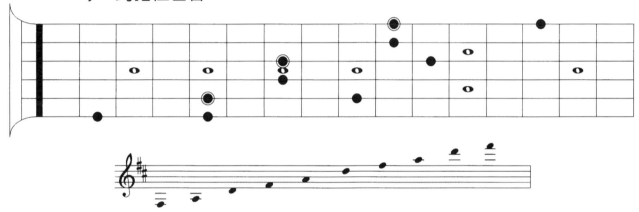

G major 跨把位琶音

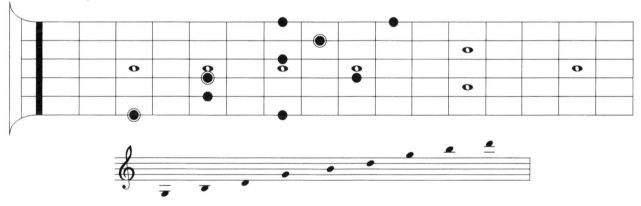

Dm 琶音

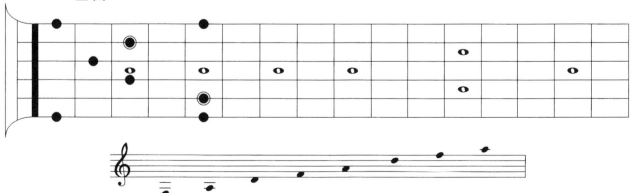

Gm 琶音

Dm 琶音

Dm 跨把位琶音

Gm 跨把位琶音

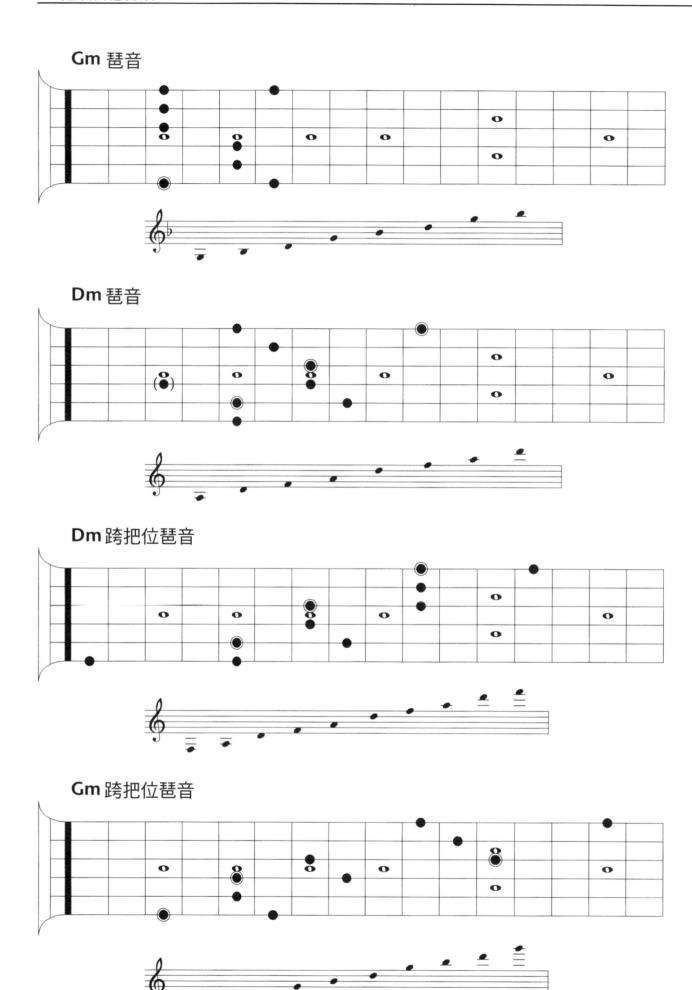

下列練習中，第1和第6琶音指型都會運用到。

Exercise 25

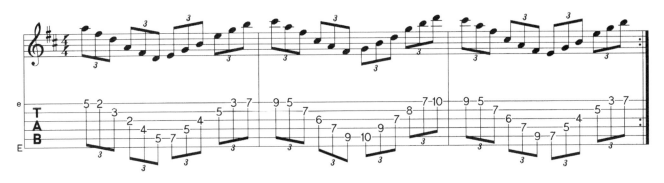

學習這種琶音要比單學較難的指型還難上許多。

Exercise 20

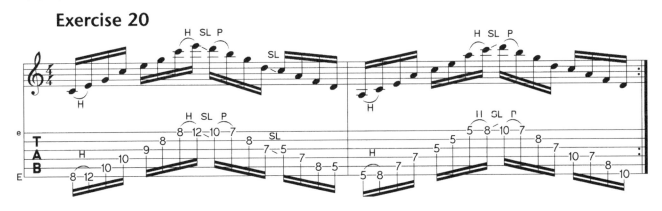

下面是琶音的3個樂句。

G/A , A⁷

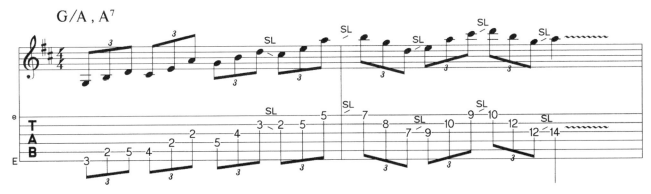

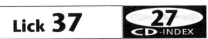

G/A , A⁷

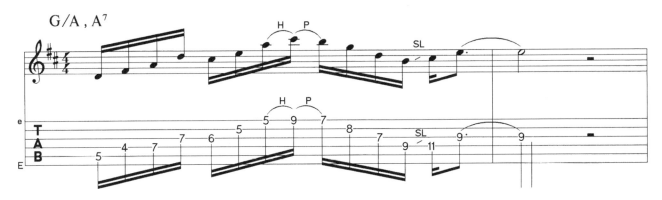

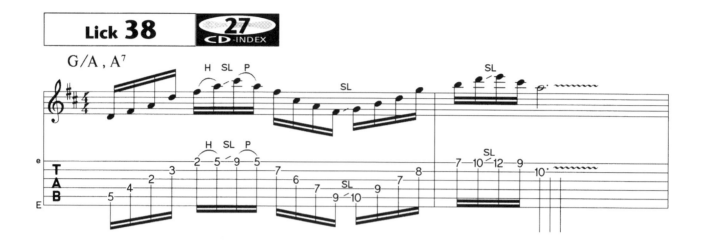

任務： 學會琶音！

★ 錄5分鐘的Amaj（別忘了節拍器也在內）

★ 然後試試下面的練習：

1. A大調音階　　　　　　2. A大調五聲音階

3. A大和弦的琶音　　　　4. D大調五聲音階

5. D大和弦琶音　　　　　6. E大調五聲音階

7. E大和弦琶音

8. 以A大調音階為基礎的自然音階構成的三和弦（A mjor，B minor，C# minor，D major，E major，F# minor，G# diminished）

9. 把他們混合一起練習

★ 以Am⁷和弦為伴奏，彈奏C和弦和D和弦的琶音

★ 聽一聽Larry Carlton、Vinnie Moore & Mike Stern等大師的演奏。

建議：

更多的三和弦琶音樂句，你可以在我們出版的《主奏吉他大師》的以下章節中找到：

Jeff. Beck – 樂句3（47頁）： Ritchie Blackmore – 樂句6（62頁）；

Yngwie Malmsteen – 樂句1（112頁）。

第十章

小幅度撥弦
ECONOMY PICKING

Sweeping掃弦

Scale音階

Arpeggios琶音

近年來，像Frank Gambale、Yngwie Malmsteen和Paul Gilbert這樣的吉他手，使用一種非常流行的新技巧於當今樂壇－"掃弦"（速彈或小幅度掃弦Sweeping）。

與交替彈奏相比，Pick撥動的方向不再是上下交替。"掃弦"的技術是比較嚴格的，右手對琴弦的Pick彈奏的方向，一概向上，或一概向下。

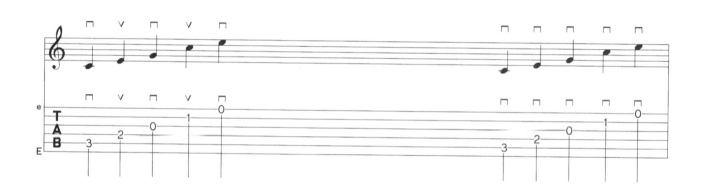

消音（Muting）

為了避免受其他5根弦影響，你最好對一根弦"專攻"。你要知道，當你彈響音符時，尤其是當這些音符位於臨近的幾根琴弦時，一定確保先被彈響的音符沒有延續音；否則會覆蓋到下一個音符上，聽起來就會像和弦一樣。想用左右手消去不必要的弦音以達到理想的單"音符"，是需要花時間的。用右手手掌側面消低音弦的音，用左手食指消高音弦的音。

要注意不小心會誤觸開放弦的問題，尤其是左手離開琴頸時（會帶動琴弦）。你應當儘可能使用小輻度撥弦動作，和交替撥弦是一樣的。

下面是關於這個技巧的簡單練習。

Exercise 27

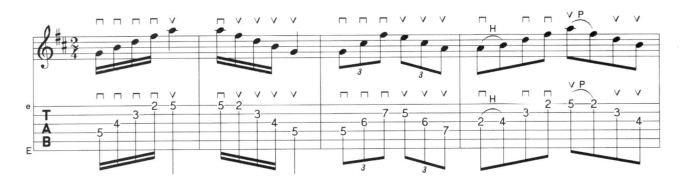

彈奏這個練習時，有兩件事你應當注意：

★ 每個音符完成後左手手指應快速抬起，不然此音符的延續音會疊加在下一個被彈響的音符上（別讓掃弦聽起來像彈和弦一樣！）

★ 注意"掃弦"的時間！
現在透過這些基本練習，你已經熟悉了小幅度掃弦這一個概念，我想我們可以開始在音階和琶音這兩個領域應用這門技巧了！

掃弦和音階（Sweeping & Scales）

從某種意義上說，所有人都會下意識地運用小幅度撥弦這種技巧，但是我們也可以系統地運用這種技巧。這也是另一種每根琴弦彈奏3個音符的用法。

下面這段是A大調（Ionian）的指型5，可以用小幅度撥弦，請特殊注意右手動作的方向，儘管這種技術開始時感覺很怪。

Exercise 28

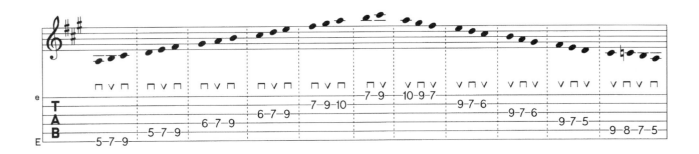

對這種音階，你當然可以用小幅度撥弦彈奏每根琴弦有3個音符的音階。這可以用於其它的調式及和聲小調音階（請看第14章，P138），還有降半音的音階（請看第16章，P156）等。

一個很關鍵的建議：

開始練習時，你應該時時刻刻記得減少錯誤和失誤，為了能在掃弦上有所進步，我們需要在彈奏方向上奇數音一個方向（1-3-5），雙數音（2-4）又另一個方向彈奏。這就是為什麼在最後練習中，這個A調音階結尾的半音是向下撥的。

記住這一點，我們開始下面練習：

Exercise 29

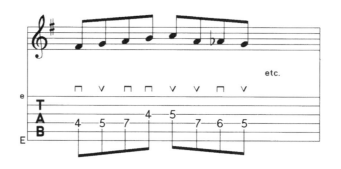

現在用上面談到的撥弦巧術彈奏這個音階感受如何？
下面是可以用小幅度撥弦彈奏的一組四連音組合。

Exercise 30

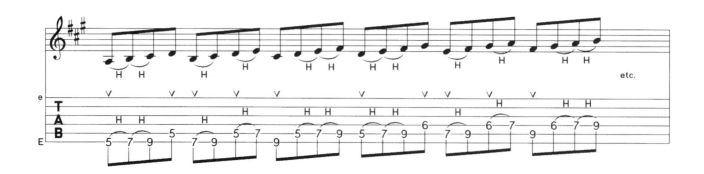

當然，何時開始應用掃弦技巧、如何應用掃弦技術是取決於你的。我個人發現這種技巧不太適合演奏極失真的重搖滾和重金屬音階。因為，與交替彈奏比起來，小幅度速彈是很難得到沉穩、飽滿的音。這種技巧與那些比較有連奏味道，音色清晰的調子比較合得來，比如像Frank Gambale的音樂。

對琶音來說，事情可完全不一樣了！

掃弦和琶音（Sweeping & Arpeggios）

對掃弦技巧速度方面的應用就是由新古典金屬派的代表人物Vinnie Moore掀起的，同時也使琶音風格彈奏這種技巧盛行於世。Yngwie Malmsteen、Paul Gilbert、Tony MacAlpine等等，這些人的技術訣竅你一旦掌握了，它會讓你以令人吃驚的速度演奏出琶音。

要是想快速的演奏琶音，首先要安排好琶音的指法，這樣你就能在琶音時做到每弦一音。如果這還做不到的，先把其他音用搥弦完成，這樣你就能保持聲音聽起來很柔順。

下面是一些用掃弦技巧和琶音技巧彈奏的樂句：

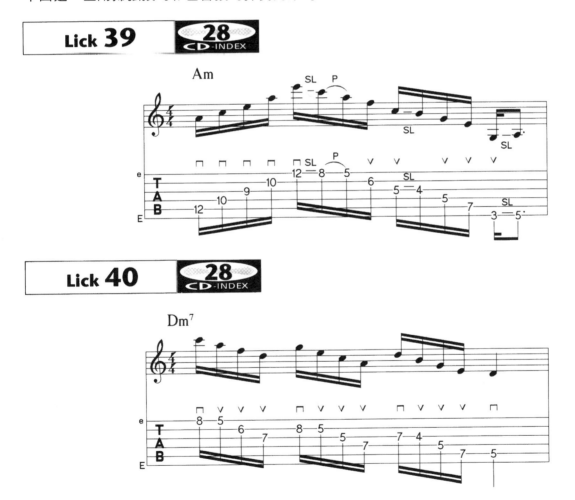

小幅度撥弦不但可以演奏這些樂句，對本書其他的琶音和樂句也同樣適用，彈奏你自己的想法和自創的樂句也可以。哪怕有時你僅僅用掃弦技巧演奏2個音符，也要堅持練習。也許有一天你就會發現這種技巧讓一切聽來更自然，讓你的手更加靈活。

建議：

更多的小幅度撥弦樂句練習，你可以在我們出版的《主奏吉他大師》以下章節中找到：

Yngwie Malmsteen － 樂句1，2（112，113頁）；

Steve Vai － 樂句7（145頁）；

Paul Gilbert － 樂句4，6，13（152，153，155頁）。

第十一章

四音符琶音
FOUR-NOTE ARPEGGIOS

Standard and Long form Fingerings
標準指法和跨把位指法

The Jan Hammer Scale
Jan Hammer 音階

Chord Substitutions
代理和弦

歡迎來到琶音世界的第2階段歷險！

在第9章，我們已經練過了大小三和弦琶音，我們現在該是時候學習由4個音組成的七和弦琶音了！首先我們應先了解，為什麼要學及如何應用這些琶音手法：

★ 琶音技巧讓駕馭指板變得容易一些，因為對音階把位大塊的劃分已經不再很適用了。這會將音階單調的彈奏徹底打破，並且加深你對音階的理解。

★ 琶音是和弦音構成的，和弦音是"內"音。這是一種樂手可以作為根基發揮即興演奏的方法。這些內音使你有能力創作更多的旋律。對於學習這些琶音來講，最先決的條件是你能夠毫無問題的熟練演奏五個大調把位上的音（見第5章P44），因為下面的琶音練習都包括這些音。如果你彈這些音階還是不夠熟練的話，我建議你先不要練本章，回到第5章去吧。

四音和弦的類型（The Four Chord Types）

如果你想以一個調的每個音符為主音，構建一個由4個自然音階組成的和弦，結果正如下表：

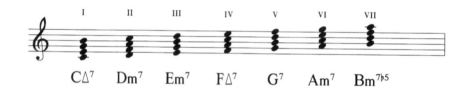

4種不同的和弦類型就此產生：

1）major⁷　大七和弦
2）minor⁷　小七和弦
3）dom⁷　屬七和弦
4）half-dimished　降五音的小七和弦

對每個大調音階的音階把位而言，都有一個固定指法把位配合上面四種和弦類型。所以，掌控整個指板，你需要做的是學會各類和弦的五種琶音。總計來看，只有20種琶音需要學習，為了有個總體理解，這些看來也不算多，是吧？

下面就是琶音。首先，我們來學5個major⁷（大七和弦）琶音，然後是m⁷（小七和弦）琶音，最後是兩種類型的琶音。有個非常重要的問題是，仔細看看圍繞這個琶音的音階指型會是什麼？

五個大七和弦（major⁷）琶音

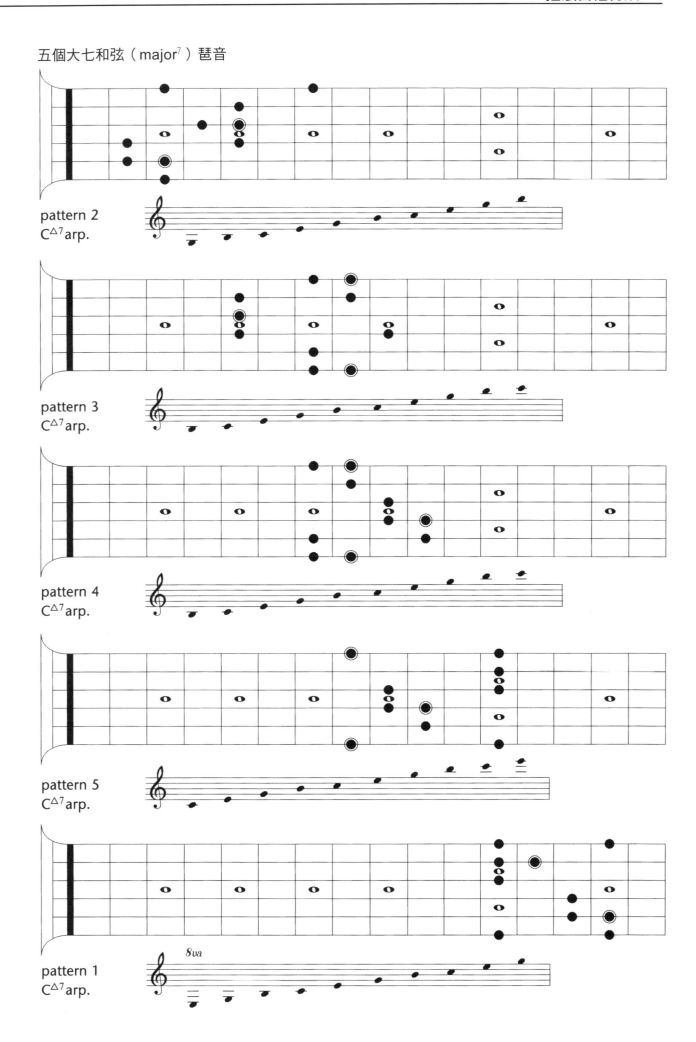

五個小七和弦（minor7）琶音

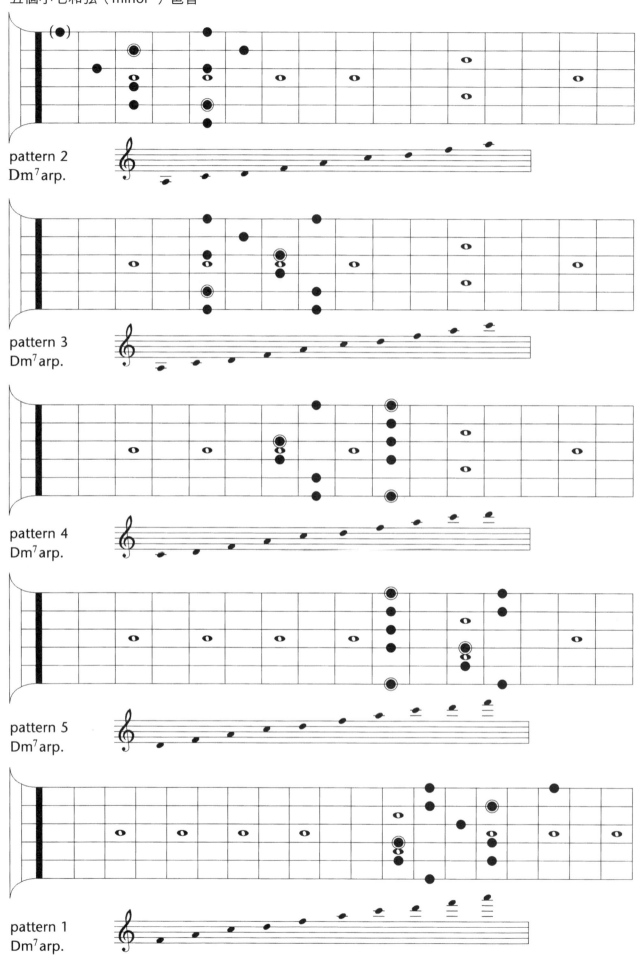

pattern 2
Dm$^7$arp.

pattern 3
Dm$^7$arp.

pattern 4
Dm$^7$arp.

pattern 5
Dm$^7$arp.

pattern 1
Dm$^7$arp.

五個屬七和弦（dominant7）的琶音

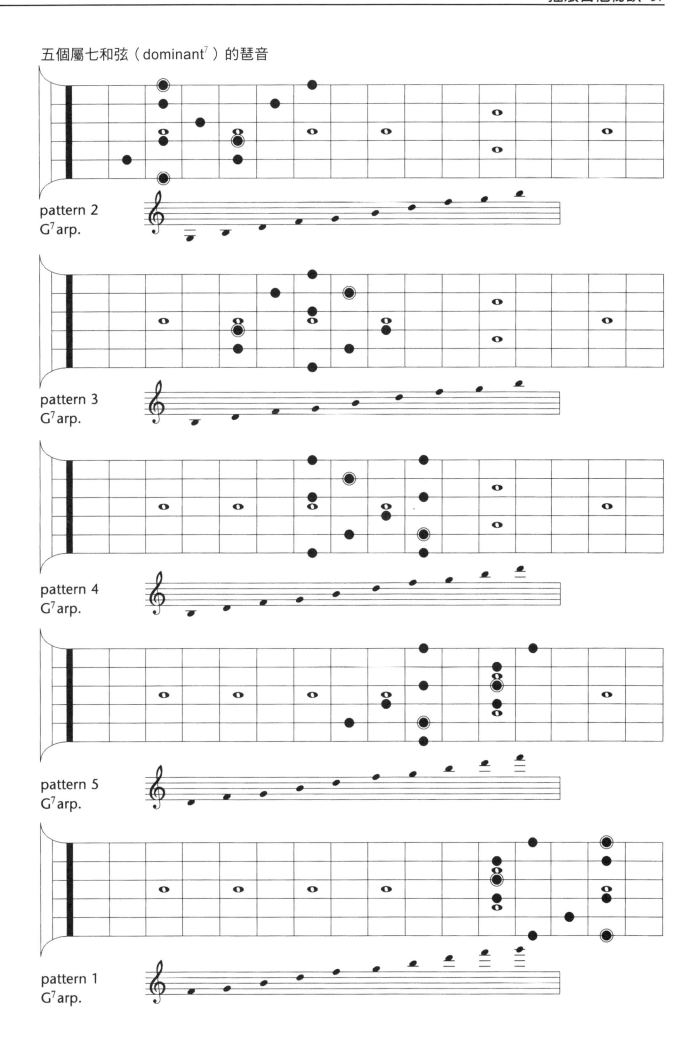

五個小七降五（minor$^{7\flat5}$）琶音（半減七和弦/half-diminished）

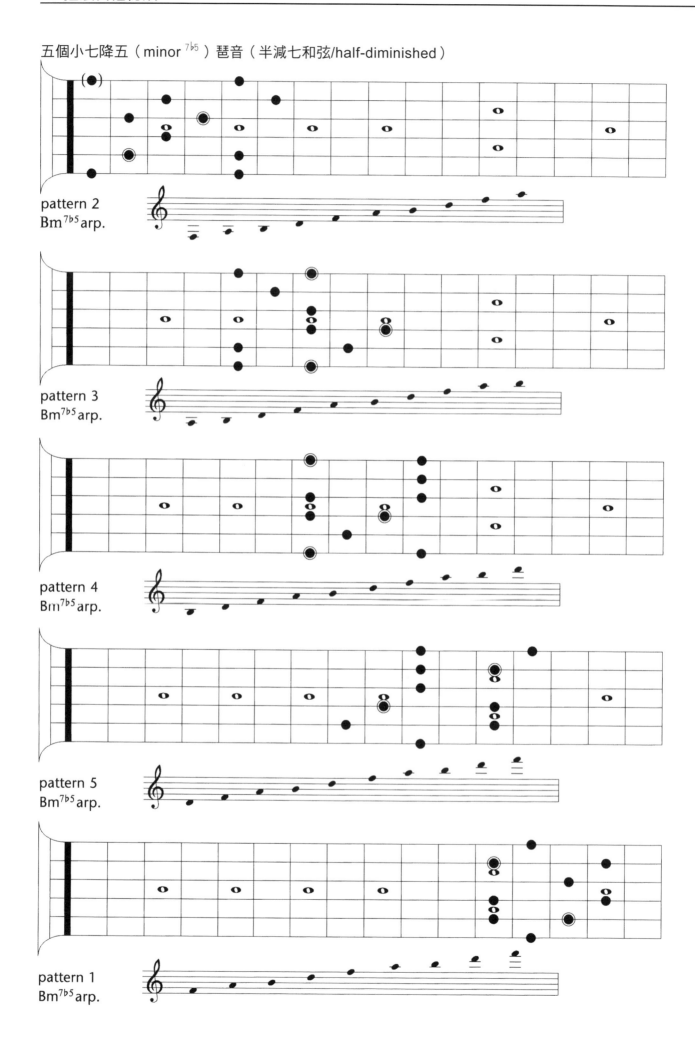

pattern 2
Bm$^{7\flat5}$arp.

pattern 3
Bm$^{7\flat5}$arp.

pattern 4
Bm$^{7\flat5}$arp.

pattern 5
Bm$^{7\flat5}$arp.

pattern 1
Bm$^{7\flat5}$arp.

任務：

★在第三把位彈一個C major7弦。從C音到C音（見43頁）彈奏C大調的第2個模式。現在彈奏源自這個模式的C major7琶音。現在你看出和弦、音階、琶音之間的密切關係了嗎？當你彈琶音，你根本不用擔心會彈錯音。

★用相似的方式繼續進行彈奏其餘6個自然音階構成的和弦。

★在其他不同把位上做練習。

★用3連音組和4連音組合來彈奏琶音。

★換個調試試看感覺如何？

★以Am^7為伴奏，彈一個Cmajor琶音。

★用A^{13}和弦為伴奏彈奏，下列琶音。

1）$D^{\triangle 7arp}$
2）$G^{\triangle 7arp}$
3）$E^{\triangle 7arp}$

★用$Amajor^7$和弦為伴奏，彈奏下列琶音。

1）$A^{\triangle 7arp}$
2）$E^{\triangle 7arp}$
3）$C^{\sharp}m^{\triangle 7arp}$

跨把位指法（Long Form Fingerings）

前面已經提到過，除了琶音指法外，有許多其它指法，下面這些指法就是把你從指板的一個區域
連接到另一個區域練習。

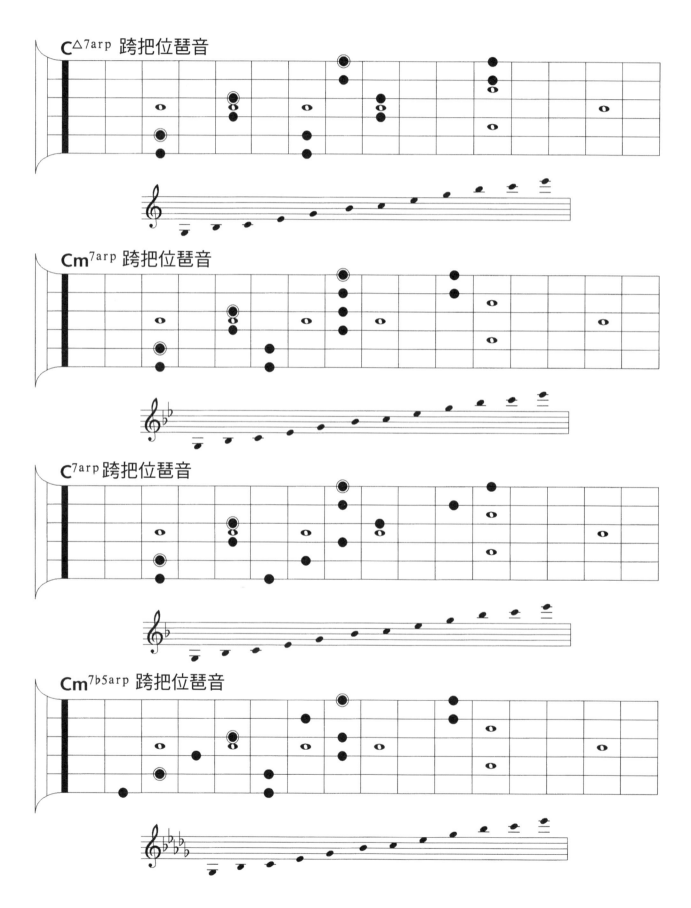

練習琶音最好的方法就是在真實的音樂演奏中一如一首歌曲或是一組和弦連接等。

下面是一些較容易的連接。儘管基本和聲原理很爵士化，但這並不意味我們非得按照爵士的感覺彈。也可以自由的加一些失真和搖滾鼓點，並把你的演奏錄下。

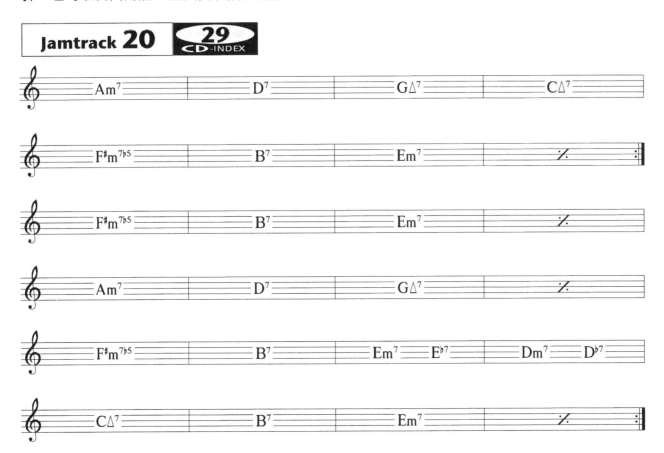

用這些和弦連接做為伴奏，不間斷地彈奏八分音符，八個音都是來自和弦裡的組成音符，和弦轉換要盡量流暢。

請參照練習31

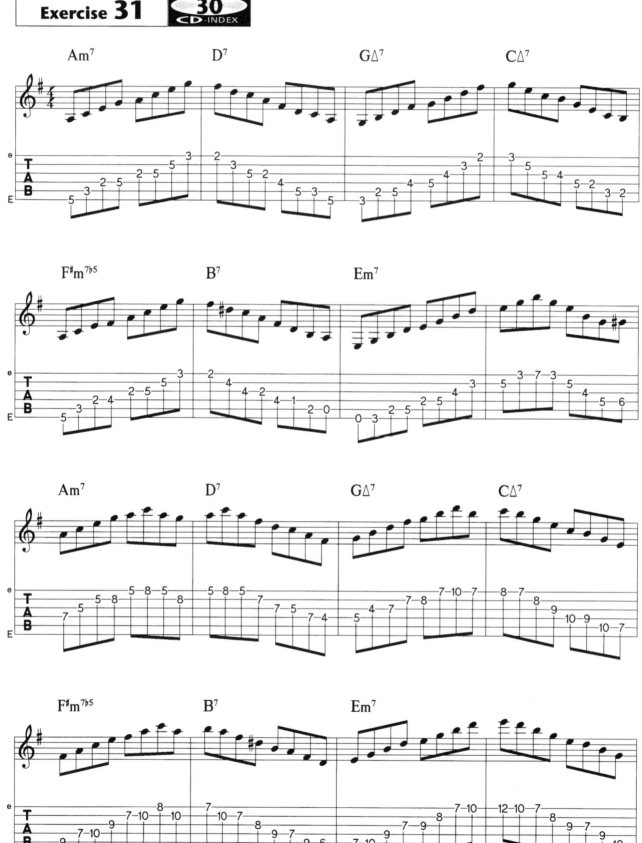

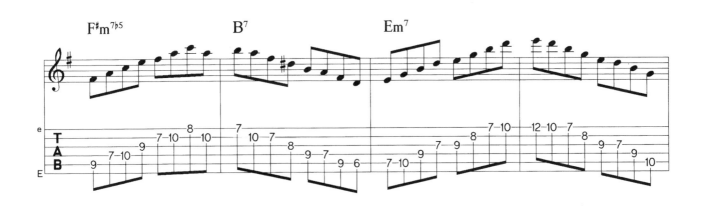

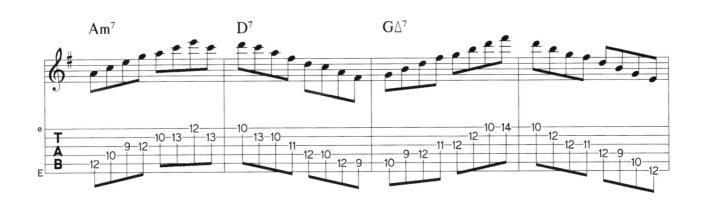

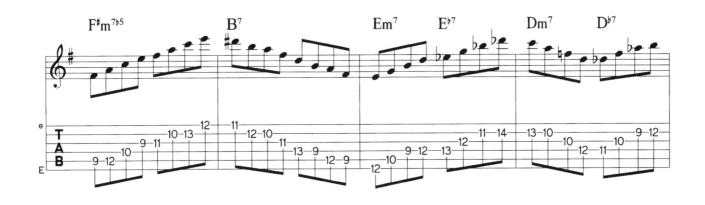

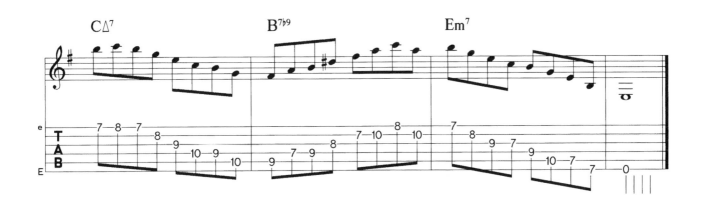

儘管這個技巧很爵士化，但連我（一個搖滾鐵漢）都發現它為我打開了許多音樂新世界的大門。如果真的想了解指板並學3、4個琶音樂段，非練它不可，也正是這些琶音連接讓我在提升技巧的路上收益非淺。

任務：

★以All The Things You Are 和 Joy Spring這兩首曲子來配合練習，用上面講過的方法彈奏。

當然，這兩支曲子是標準爵士的東西，可是這並不意味著它們非得用爵士的手法來彈奏。我的建議是用搖滾風格來彈，八分音符搖滾低音，外加"嘎嘎響的"和弦開始吧！除了要了解音的位置之外，琶音當然對即興演奏也很重要。比較而言，琶音這時聽來很有味道，很有旋律。

這些延伸琶音對即興是很有好處的，他們是屬七琶音的延伸，並且在搖滾和藍調音樂中聽起來很不錯。

下面的指型是為G^9（$G^{7/9}$）琶音（1 - 9（2）- 3 - 5-$^\flat$7）而設計的，一些吉他手稱這種5個音符的琶音為屬七五聲音階和弦，John Scofield常使用它。

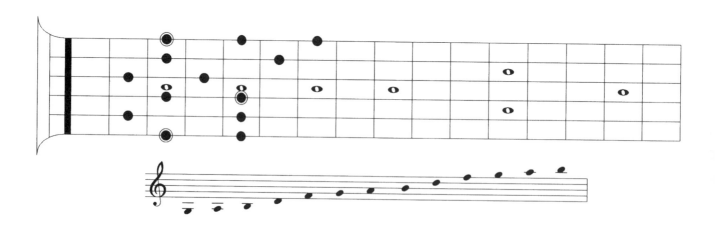

Jan Hammer音階

下面是G$^7$琶音的延伸，包括第4音（1 - 3 - 4 - 5 -$^\flat$7）
Jeff Beck和Jan Hammer常使用這類琶音，它被稱為：Jan Hammer音階。

G$^{7/4}$ arp

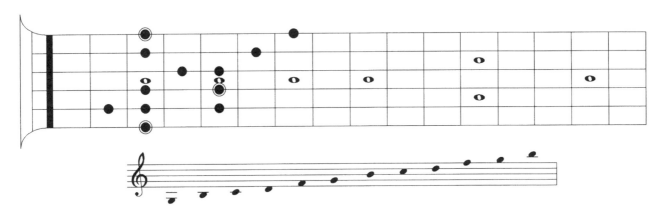

這是另一個比較"酷"的樂句。

C\triangle^7(D$^7$,Am7)

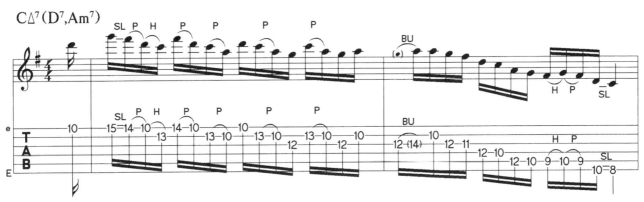

下面這些琶音的延伸在Allman Brother的歌-Jessica，聽起來很動聽。在以Fmaj7、G$^7$和Dm7的和弦伴奏中這種琶音聽來很好！

C$^{add4}$ arp

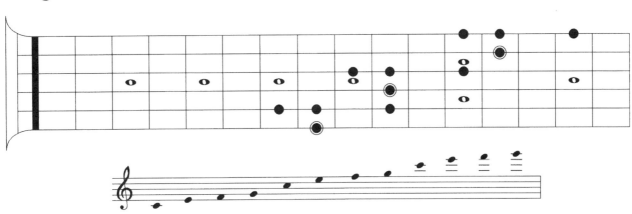

任務：

★把下面連接用錄音機錄下來。

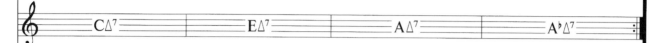

★現在彈下面的音程（用顫音彈）來配你錄的和弦連接，注意這些音程的音色。

9 - #11 - 13

★還是上面的連接，但用屬和弦彈奏，並把它錄下來，然後嘗試下面的音程延伸。

♭9 - 9 - #9 #11 ♭5

★將Major7延伸到Major9，m$^7$到m$^9$，從m$^{7♭5}$到m$^{7♭5♭9}$的琶音。

代理和弦（Chord Substitution）

除了九音琶音，琶音也可以進一步延伸到11音、13音的琶音，記住所有新的琶音指法會是很大的一項"工程"，你可以用另一種方式去看待它：這個神奇的名詞就是代理和弦；這概念要比聽起來簡單的多。你需要的不過是一些4個音的琶音。下面就是我們的原則：

★彈一個C major7和弦（C - E - G - B）
★彈一個Em7琶音以C major和弦為伴奏（E - G - B - D）
★現在加這個音進來，你可以得到C - E - G - B - D = C major9。

你是否將C音與琶音融合為一體不會改變其聲，它聽起來像C major9，儘管你彈的是Em7。
你也可以用其它延伸音來進入下面的體系：

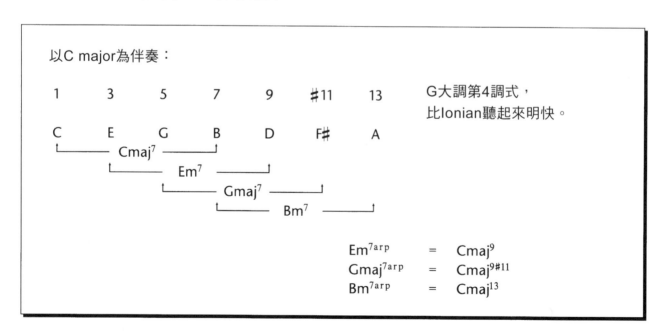

以Dm7為伴奏：

1	\flat3	5	\flat7	9	11	13
D	F	A	C	E	G	B

（C大調第二調式）

D ┗━━━━ Dm7 ━━━━┛ C

F ┗━━━━ Fmaj7 ━━━━┛ E

A ┗━━━━ Am7 ━━━━┛ G

C ┗━━━━ Cmaj7 ━━━━┛ B

Fmaj7arp	=	Dm9
Am7arp	=	Dm11
Cmaj7	=	Dm13

以G$^7$為伴奏：

1	3	5	\flat7	9	11	13
G	B	D	F	A	C	E

（C大調第五調式）

G ┗━━━━ G$^7$ ━━━━┛ F

B ┗━━━━ Bm7b5 ━━━━┛ A

D ┗━━━━ Dm7 ━━━━┛ C

F ┗━━━━ Fmaj7 ━━━━┛ E

Bm7b5arp	=	G$^9$
Dm7arp	=	G$^{11}$
Fmaj7arp	=	G$^{13}$

其實這個技巧做起來比看起來容易，希望你已經注意到，琶音比閃電般的在指板上瘋狂亂掃要好的多了。

任務：

★先錄幾分鐘的Em7和弦，然後播放它作為伴奏，並彈奏下面的琶音練習：

1）Em7arp
2）Bm7arp
3）Gmaj7arp
4）Dmaj7arp
5）C#m$^{7b5arp}$
6）Em9arp
7）Bm9arp
8）Gmaj9arp
9）Dmaj9arp
10）C#m$^{7b5b9arp}$
11）A$^{7/4arp}$

以E$^7$為伴奏，彈下面的琶音練習：

1）E-mixolydian
2）D-major pentatonic
3）G#m$^{7b5arp}$
4）Bm9arp
5）Dmaj9arp
6）Amaj7arp

想聽精彩琶音的話，我建議聽Larry Carlton、Vinnie Moore、Frank Gambale大師的。

下面是幾組很 "酷" 的琶音樂句練習：

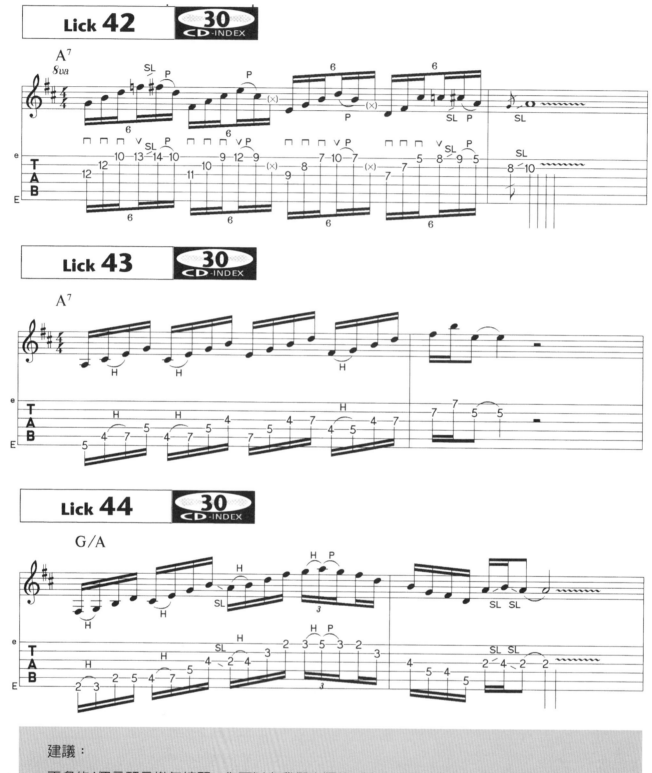

建議：

更多的4個音琶音樂句練習，你可以在我們出版的《主奏吉他大師》以下章節中找到：

Jeff Beck – 樂句2，3（47頁）；　Yngwie Malmsteen – 樂句2（112頁）；

Gary Moore – 樂句8（124頁）；　Joe Satriani – 樂句3，8（135，137頁）；

Paul Gilbert – 樂句5（152頁）。

第十二章

跨弦技巧
STRING SKIPPING TECHNIQUE

Scale音階

Arpeggios琶音

Sequences模進

Repeating Patterns重複模式

Licks樂句

這種稱之為跨弦的技術近年來非常流行。其實，Paul Gilbert、Ricthie Kotzen和Allan Holdsworth那樣的樂句，它無非是用了一些不尋常的指法把位和大跨度音程，來彈奏一些大家熟知的東西。要想彈這個，你不得不跳過一根琴弦或兩根琴弦才行。

跨弦與音階（String Skipping & Scales）

如何擺脫老套的音階把位和樂句呢？跨弦！

除了點弦，1987年吉他大師Van Halen還藏有許多其他的樂句。其中就有一種六連音跟我們下面這些很相似：

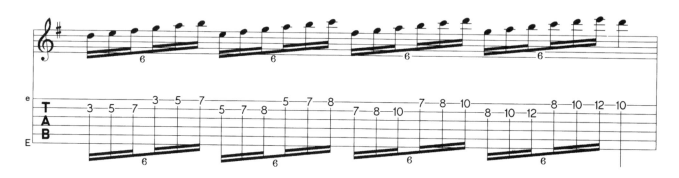

下面是在水平指板上的5連音模進演奏曲。

Exercise 32

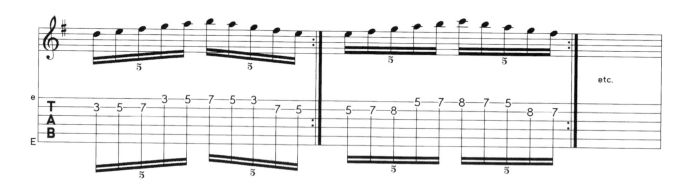

這些樂句對於跨弦而言是個好的練習。在上面的樂句中，只有2度音程，沒有大跨度音程。從B弦到E弦與從G弦到E弦，後者的變化可就非常明顯了！

Exercise 33

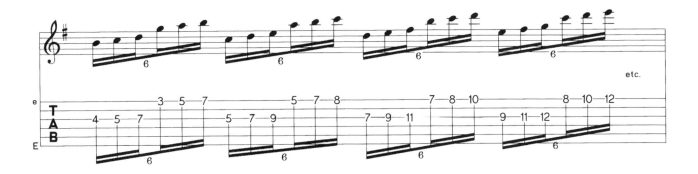

Exercise 34

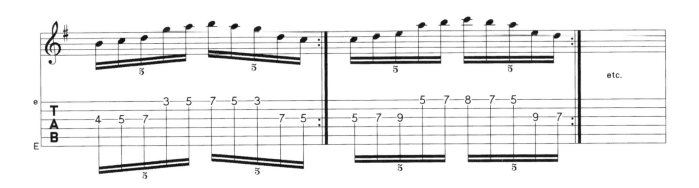

任務：

★用下列琴弦的組合彈奏模進。

a) G + E b) D + E c) A + E d) E + E e) D + B f) A + B g) E + B

★ 每個音符都要彈，但只在換弦一瞬間才撥響，其餘的音用搥弦和勾弦來彈奏。

確保永遠都在正確音階的把位上，要謹慎，這些樂句對左手消耗很大，所以要小心，並且不要過份練習。

下面兩組樂句，都是多弦演奏。切記：不要過份練習！

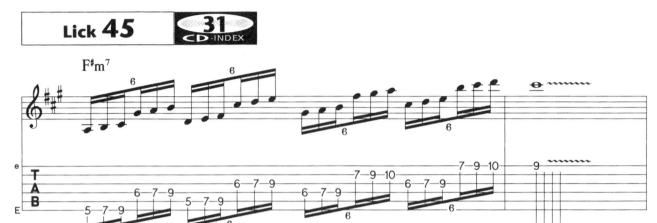

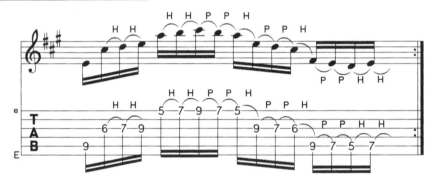

任務：

★五聲音階也可以這麼演奏。

★你要做的就是把相鄰的二個音階結合起來，像點弦一樣。

你可能已經猜到下面我們要繼續什麼？

跨弦和琶音（String Skipping & Apreggios）

跨弦，在既有節奏又有趣的模進中，能使你在演奏琶音時很容易有了節奏的感覺。通過彈奏樂句 45的外音，你將會有一個大調琶音，通常它可能會被彈奏的不太一樣：

Exercise 35

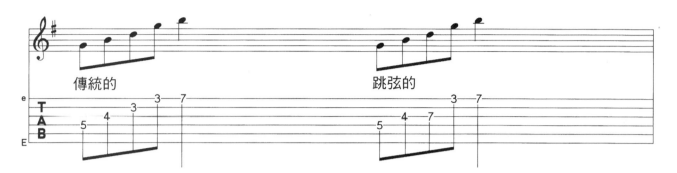

傳統的　　　　　　　　　跳弦的

用新的指法，你可以很容易的彈奏樂句，這部份的彈奏內容過去是由鍵盤手來演奏的。

試一試下面這組模進練習：

Exercise 36

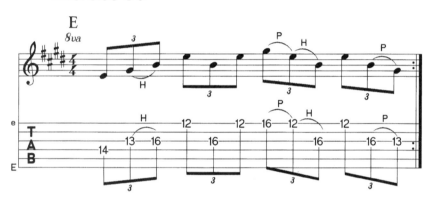

Exercise 37

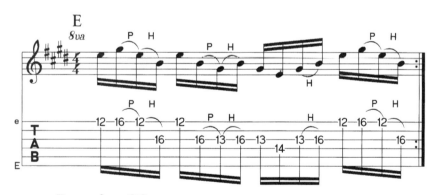

Exercise 38

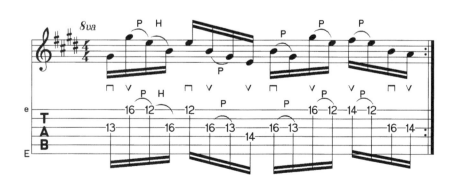

當然小三和弦和減三和弦的琶音也可以這麼彈。現在就來看琶音指型：

E major arp

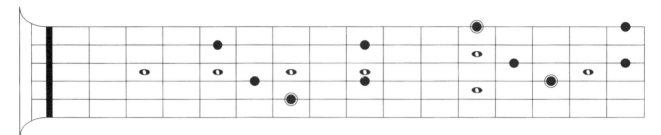

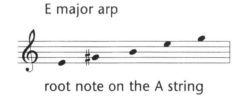

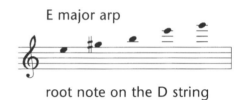

E minor arp

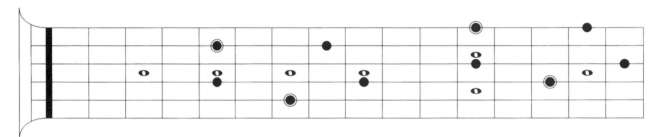

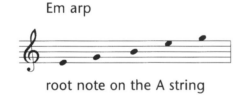

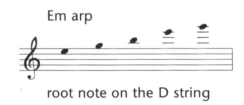

Eᵒ arp

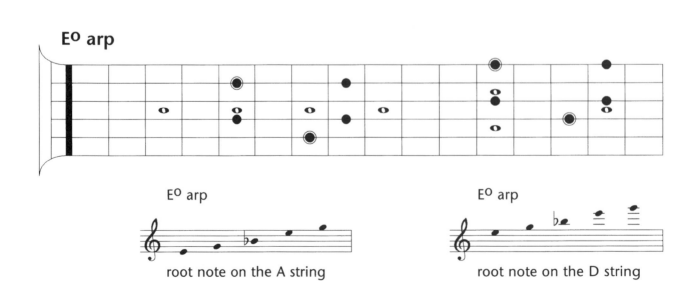

注意：這些琶音的指法是很明顯易辨的，儘管他們位於不同的琴弦組合上。

下面我列出了新的琶音和弦連接：

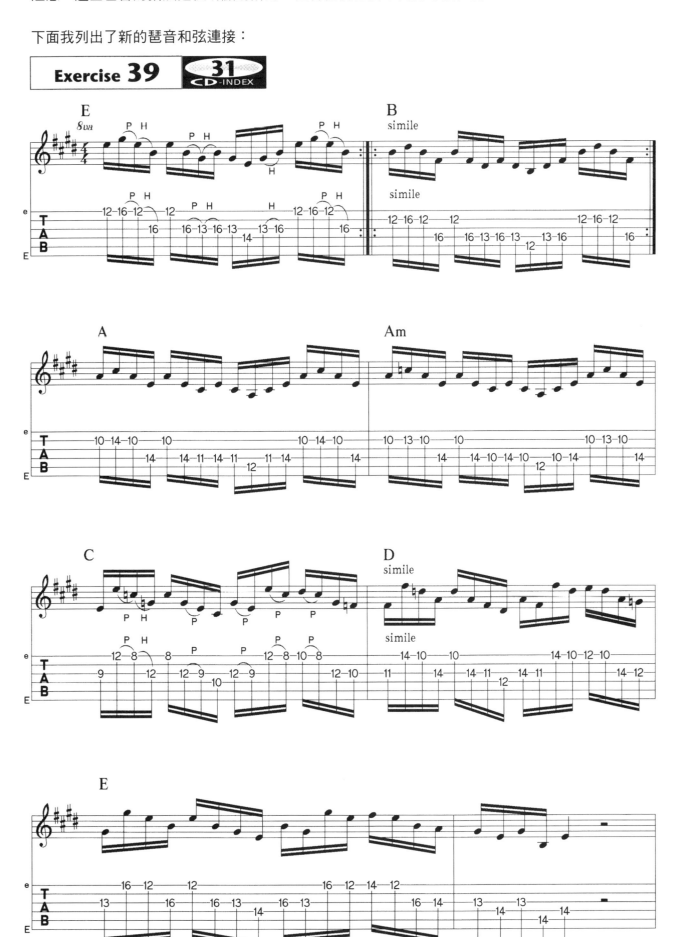

四個音符的琶音也可以很容易用跨弦演奏。它們有一個非常亮的、非常開朗的音色，聽起來很像薩克斯風。對於這些指法而言，有意思的是它們每根琴弦有兩個音，就像五聲音階。當根音在E弦上時，那麼這些琶音指法和三個音符（三和弦）的琶音是一致的。

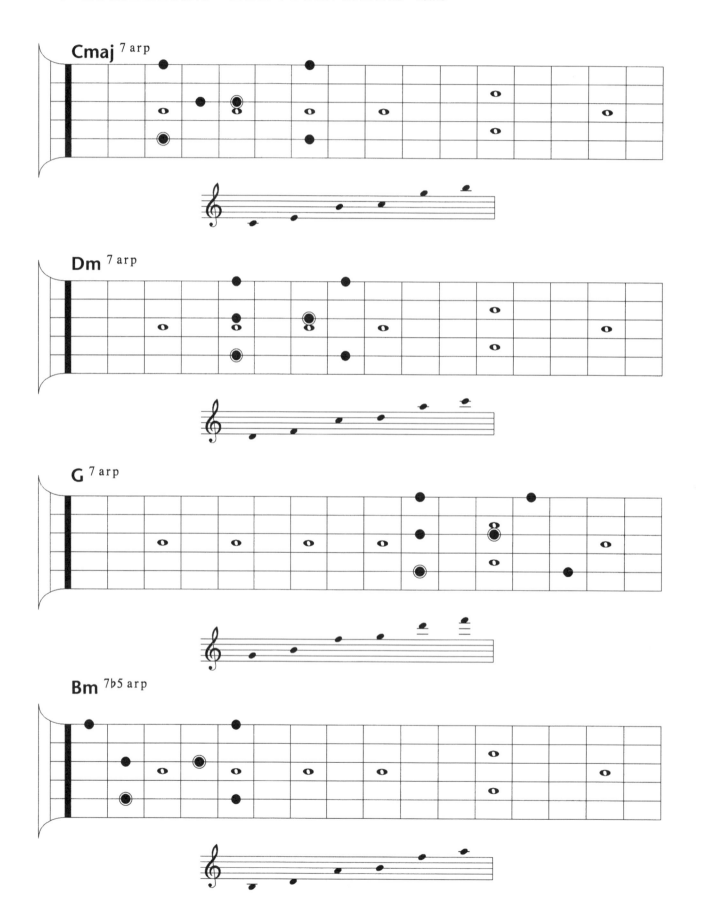

下面是一個五聲音階重複模式，彈一個用跨弦琶音來彈奏的樂句，用恰好的速度來彈，這個樂句會很好聽而且很華麗，儘管它很簡單。

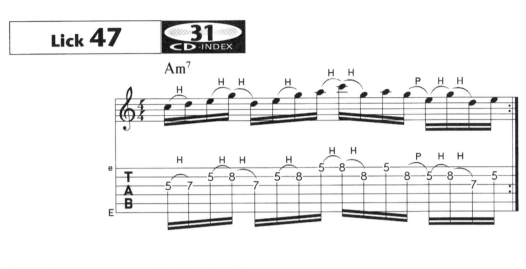

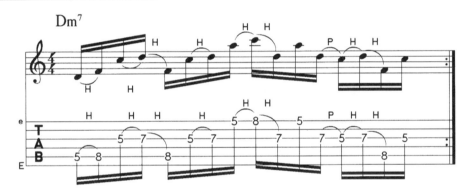

嘿！神奇吧！

下面是另一組4個音符琶音的樂句。

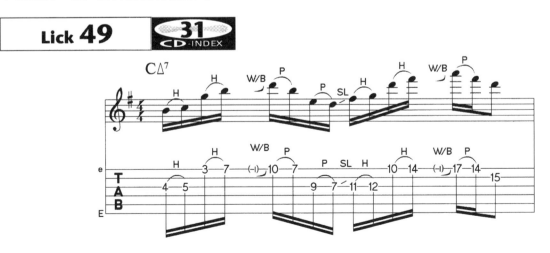

下面是一組"迷人的"樂句：

這些模進練習頗似連奏章節的那一組練習。

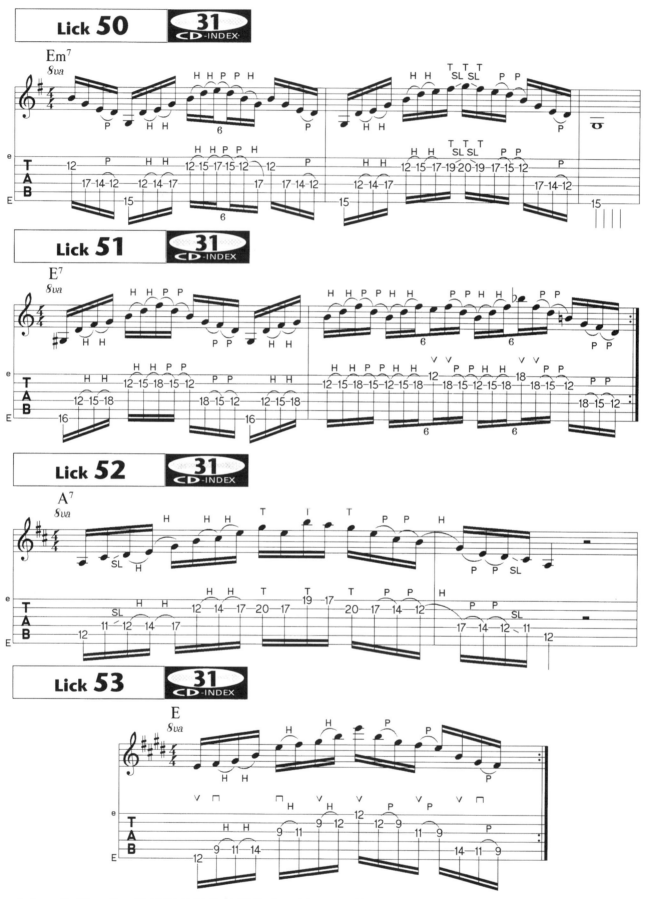

在每一章裡，唯一的局限就是你的想像力。所以，大膽實驗這些新概念和新指法把位，用跨弦這樣的跳躍技術創造你自己的樂句吧。

第十三章

雙手點弦
TWO-HAND TAPPING

Tapping Scales and Arps
點弦音階和琶音

Eight-Finger Tapping
八指點弦

Harmonic Tapping
泛音點弦

雙手點弦是用右手手指在指板上以搥弦來直接彈出音符。這技巧讓聲音聽起來更有連奏感，讓你彈得更快（小力度，大跨度音程彈奏）。

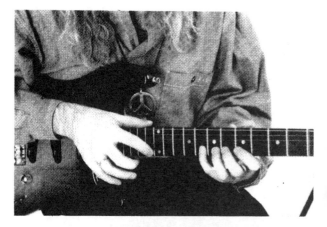

在70年代晚期Eddie Van Halen推廣了這種技巧，當然還有推弦技巧，點弦與推弦都可以說是典型的電吉他演奏技巧。Van Halen之後，幾乎每個搖滾吉他手都在自己的音樂中加入了點弦。爾後，這種技巧的進步要歸功於後來的吉他大師的發揚光大，像Steve Lynch、Jeff Watson、Jeenifer Batten和Stanley Jordan。

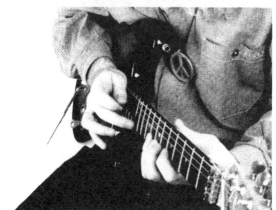

關於點弦，有幾件事要銘記於心：

守則一：

扔掉你手中的Pick吧！不然至少找點"鼠尾草的枝液"把Pick粘在你的額頭上，Jennifer Batten就是這麼搞的（譯者註：這是作者的黑色幽默，總之演奏點弦時，要找個地方放Pick，點弦完後可以繼續彈奏，一般多是用嘴刁住Pick）。

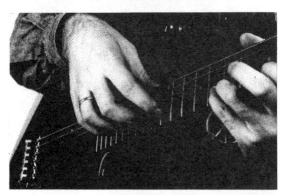

守則二：

在指板上方邊緣（琴頸）上找到合適的位置支撐大姆指。如果你只想用的中指點弦的話，最好找可能讓手掌休息的地方，理想的右手角度一般是45度。

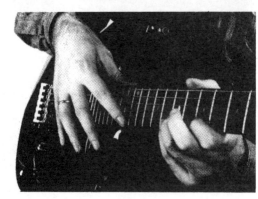

守則三：

右手是向上彈還是向下彈其實並沒有特別要求的。我喜歡手動作向上，（很像常規左手"勾弦"…Jennifer Batten也是如此）。有種向下"勾弦"的動作也很有效，Steve Lynch的彈奏法就是很好例證。

其實，關鍵點在於點弦動作使力要來自手指，不是更小的動作幅度，更細弦和更高的琴格，點弦更加容易。消除琴弦雜音主要的方法，我推薦用個手絹或什麼的在第1品一蓋，用於消音。下面就是第一組點弦練習了，運用於全部6根弦上，右手4根手指也得全用。試試不同的琴格組合，點弦時保持時間間隔一致。那些你不太常用點弦技巧的手指也要進行此練習。

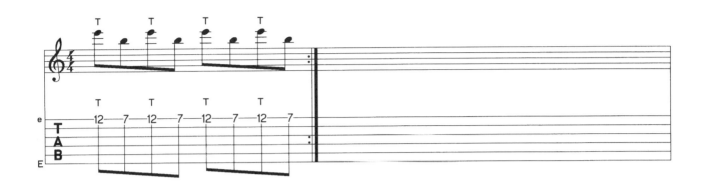

這種技巧能夠讓你演奏的非常快，像Malmsteen和Gilbert一樣

Lick 54

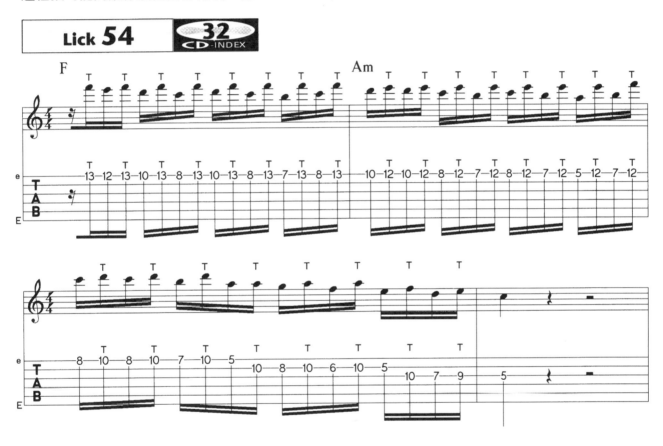

點弦和推弦相結合，瞬間你就演奏出Van Halen的樂句了！

Lick 55

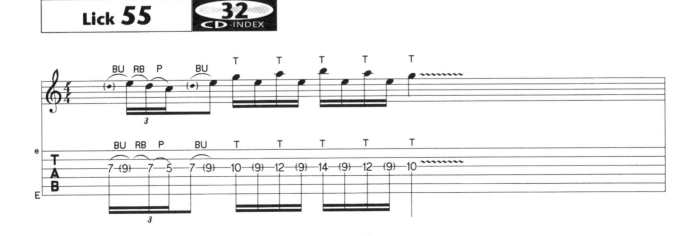

下一步是在左手上加一個搥弦音,現在你發現你彈得不就是"眾人皆知"的Van Halen三連音嗎?

Exercise 41

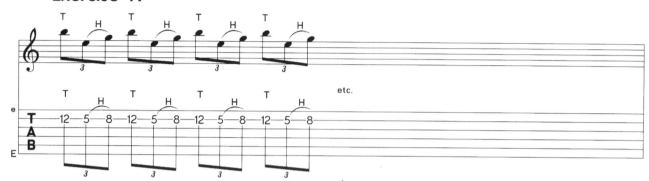

其實,Van Halen大師究竟是怎麼彈奏該段樂句已經無法查知了,不過有這麼幾種變奏,聽上去都很有意思:

Exercise 42

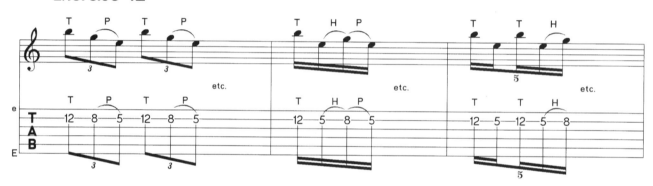

下面的練習改變了左右手的一些音,所以你也可以用變奏!

Exercise 43

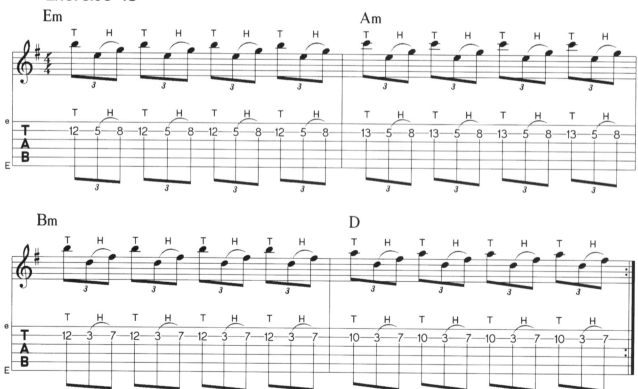

雙手音階

這是一種好的運用，創作即興演奏的方法就是將2個相鄰的五聲音階合二為一，用右手點弦彈奏每根弦上的最高音。

A小調五聲音階 模式 3

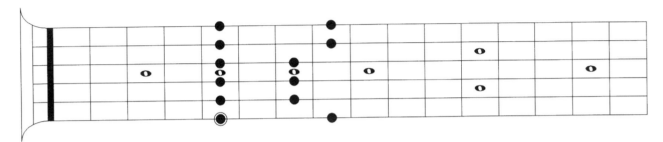

A小調五聲音階 模式 4

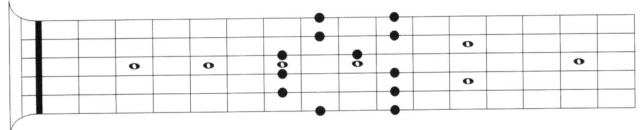

模式 3 和模式 4 的組合

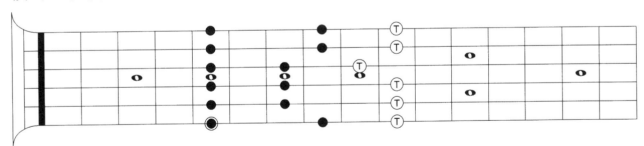

任務：

★將其餘的五聲音階把位相互組合起來。

這個概念讓你能夠很容易演奏下面的練習，沒有點弦的話，用傳統彈奏法一定不成。

練習下面這些模進：

Exercise 44

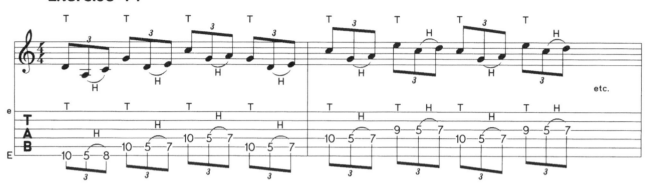

Exercise 45

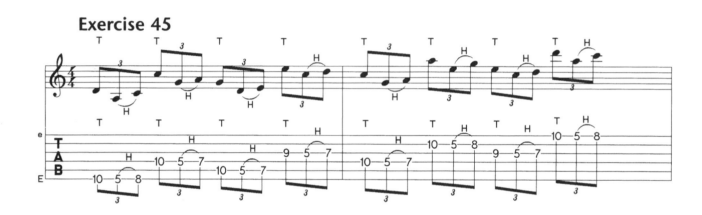

將兩個音階把位組成一個獨立的點弦音階，當然也適用於大調音階裡。每根琴弦有3個音符的音階指法是最好的。在下面的範例中，我把F# Locrian和G Ionian結合起來了。順便說一下，這種技術在Reb Beach（Winger樂團）演奏的樂句中經常用到。

F#-locrian

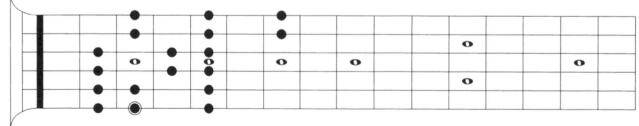

G-ionian

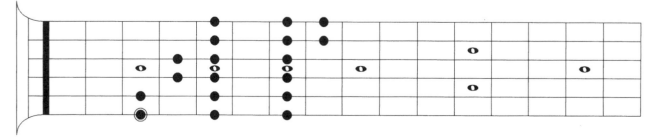

雙把位的組合

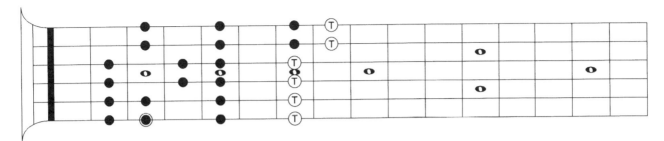

下面這段練習是從第6章的模進練習中選出來的雙手演奏（見52頁）。

Exercise 46

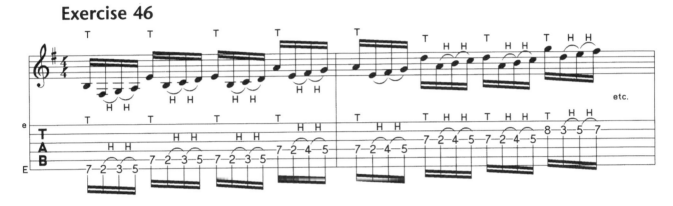

etc.

任務： ★把其它的音階把位相互結合起來。

★把和聲小調音階也同樣相互組合。

★使用前面所講的五聲音階模進和大調音階。

下面是用雙手點弦演奏大調音階的另外一種方法。

Exercise 47

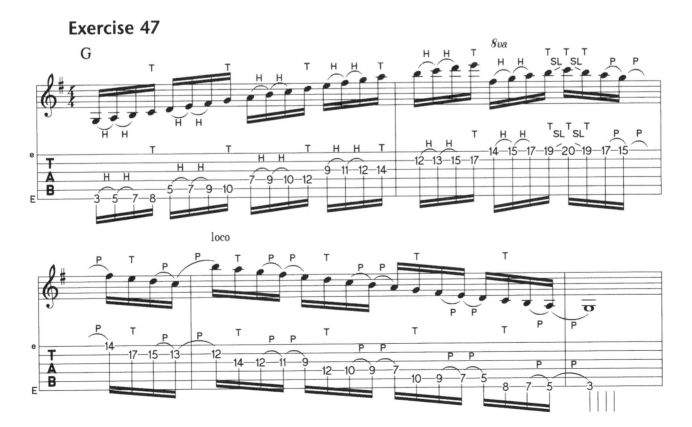

下面有一些更好的樂句練習：

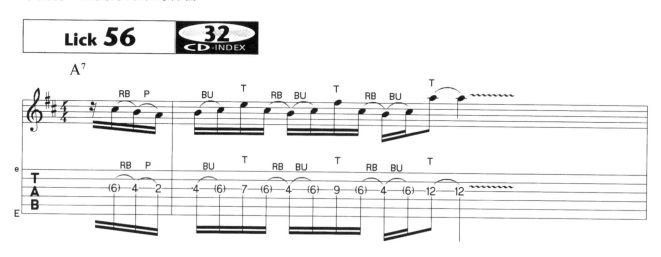

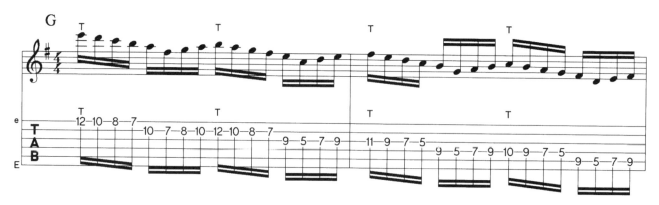

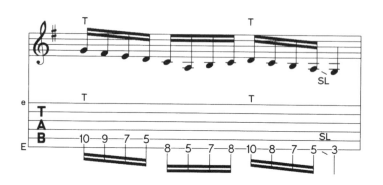

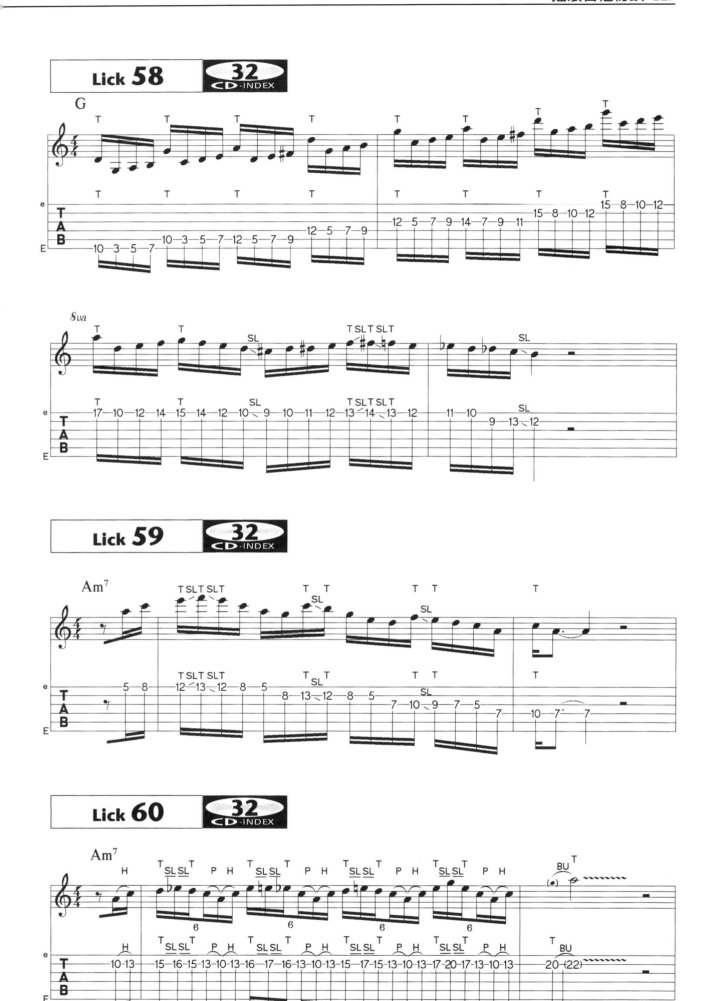

Lick 61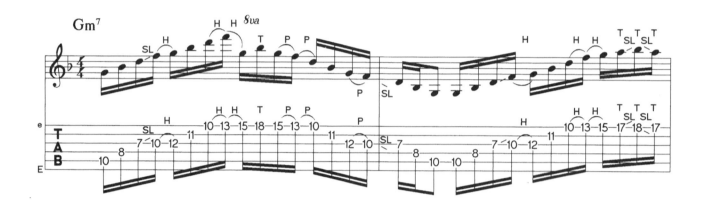

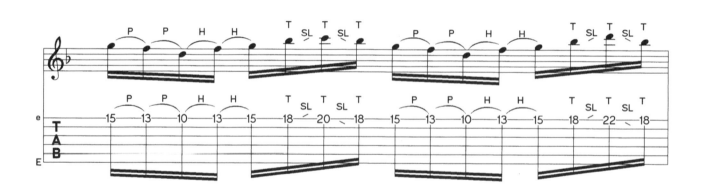

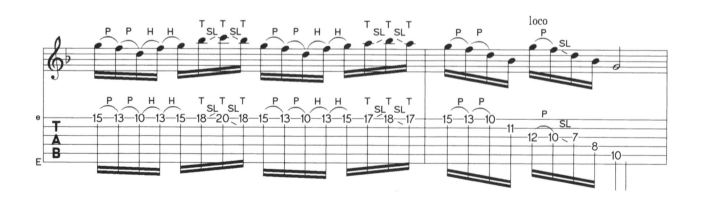

八指點弦（Eight-Finger Tapping）

下面該是我們右手其他手指練點弦的時候了，如果一開始這些手指很無力很不聽使喚，不用擔心…這是很正常的。小指是最困難的，對吧？

不過，你一定還記得剛開始彈吉他的時候，你的左手是多笨拙吧？所以，首先要學會發力，這一步你需要回到這一章第一個練習去（練習40，P121），然後再用右手所有手指。下面是另外一組右手所有手指的練習。

Exercise 48

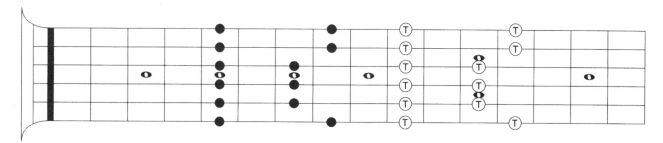

雙五聲音階（Double Pentatonics）

Jennifer Batten和Steve Lynch常用的雙五聲音階，就是在一個特定的五聲音階指型把位基礎上，形成了一個比原先高4度、5度、8度的音，將兩個指型的音符交替彈奏。

在下一個例子中，我們看到它其實並不很難：

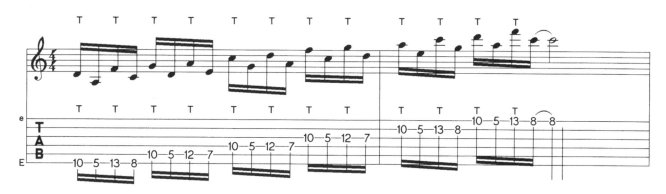

Exercise 49

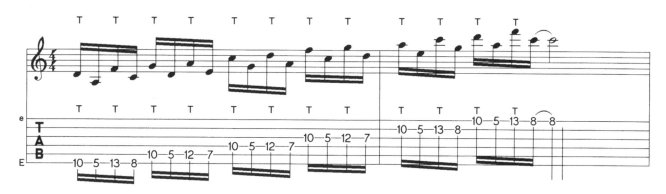

這種方法可以把任何的樂句改成雙手彈奏，如下例：

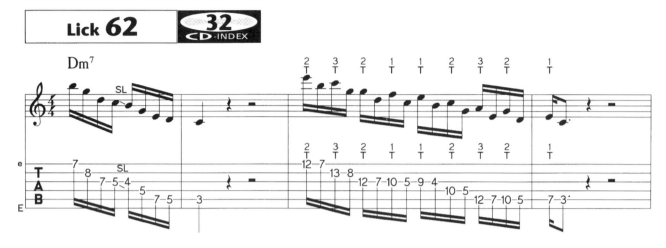

對於這些樂句，對左右手的手指來說，把位是一樣的。

任務：

★你要是想只彈單純的五聲音階，不是像上面的例子那樣用大調音階的所有音符來
組合它，那麼最好是把兩個五聲音階的指型組合起來，例如左手模式3和右手的
模式5組合。

就大多的樂句而言，你總是在點弦和一般的指板音符之間交替演奏。那麼，下一步就是成功地在
每根琴弦上演奏所有的音符。運用這種要領，在D調上演奏五聲音階和藍調音階。

Dm五聲音階

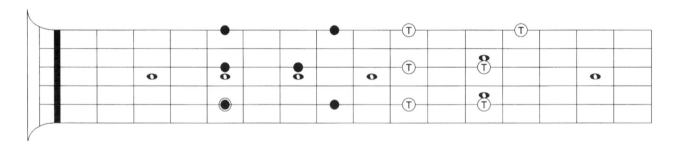

D調藍調音階

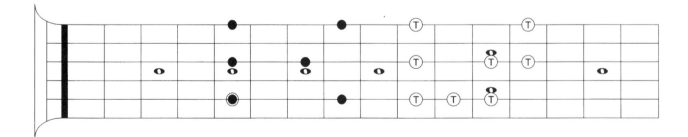

挺難的，是吧？

八指音階（Eight-Finger Scales）

這一概念也可用於其它音階，比如像大調與和聲小調音階（見14章P137）

注意：我最開始練習這些樂句和使用這些概念的時候也曾站在絕望的邊緣。所以，給自己一些時間，去掌握這些技巧，制定一個長期的目標。

C大調音階

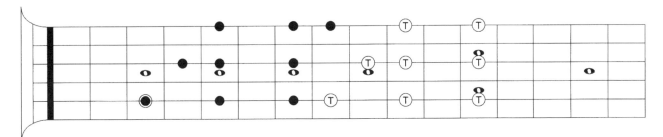

G大調音階

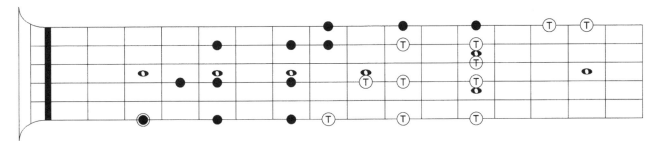

A和聲小調音階

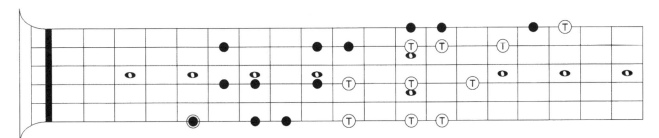

任務：

★這些雙手彈奏的技巧像惡魔一樣煩人，那麼3音一組或4音一組中音階模進又如何呢？

受挫了吧？別放棄啊！

雙手琶音

對於正常的即興演奏而言，裡面應當"韻"含更多有意思的音符 而不是許多音階。你可以想像下一步該是什麼。是的……是琶音！與那些我們已練過的許多音階比較，我們還是應該在更難的調式上更進一步。訣竅和竅門就在用雙手拆分琶音的音符。

下面就是用這種技術演奏的Am7琶音：

Am$^{7\ arp}$ （無點弦技巧）

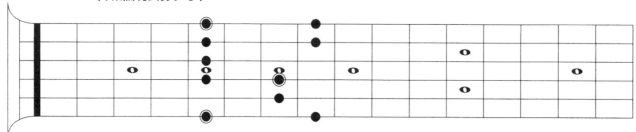

Am$^{7\ arp}$ （加入點弦技巧）

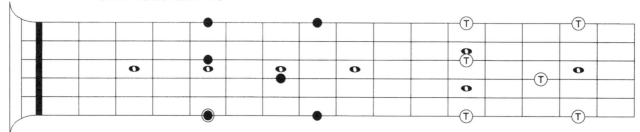

如果你現在在這個模式中增加兩個3度音，那就是一個A major7琶音。

Amaj$^{7\ arp}$

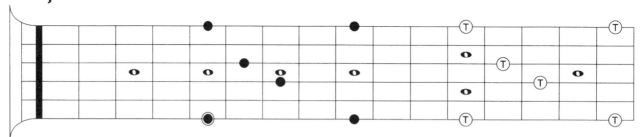

如果你把這些指型都組合起來（大調和小調都算）你就能演奏很具有創意的雙手琶音，下面是一個告訴你不同組合的表格：

Arp	left	right	interval
Am7	minor	minor	+ fifth
Amj7	major	major	+ fifth
A$^7$	major	minor	+ fifth
Am7b5	minor	major	+ dim. fifth
A$^{dim7}$	minor	minor	+ dim fifth
Aaug	major	major	+ aug. fifth

還記得跨弦那章節的4音符琶音嗎？他們也可以延伸成雙手琶音。

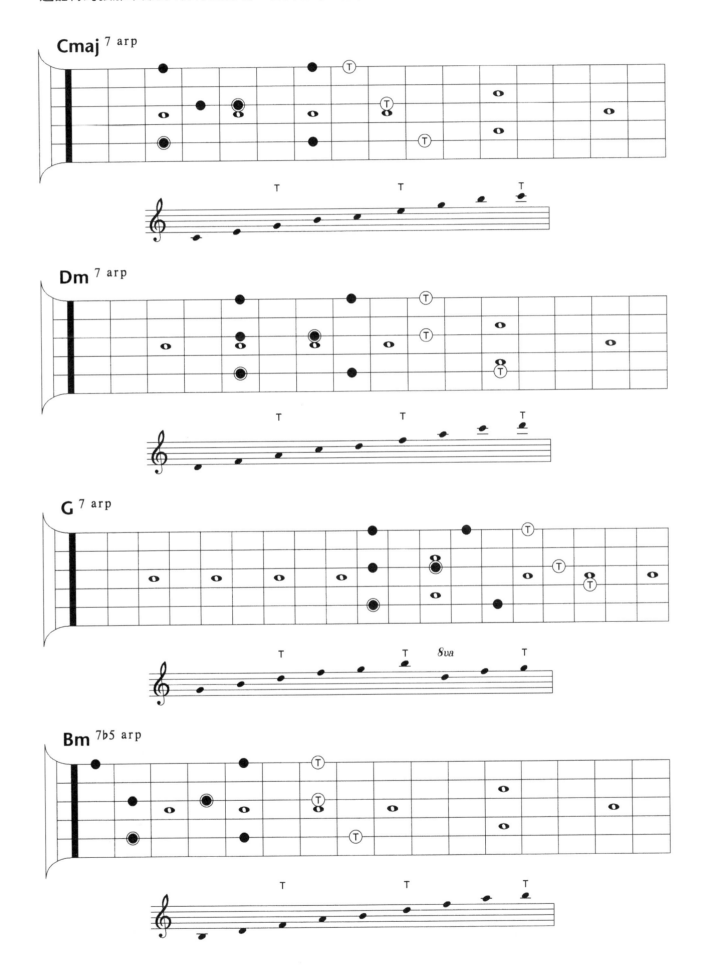

雙重琶音

雙重琶音,一種類似我們製造雙重五聲音階時的設計:

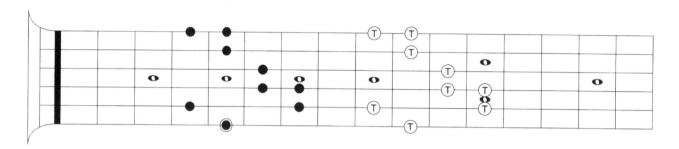

這些樂句和概念有一點是相同的,他們都多多少少是垂直排列的,比如他們位於幾根弦上,而且差不多就在一個位置。吉他手Jeff Watson(Night Ranger樂團)運用Van Halen的三音琶奏以達到提高水平方向的演奏技術,(在一根弦上的水平方向上),這樣他就能在一根弦上用所有手指演奏。(見練習48)

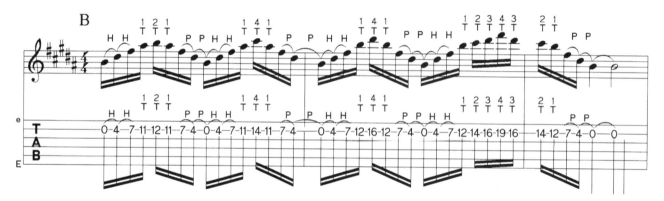

雙手和弦

彷彿所有的技巧和概念都是為獨奏而來的,但實際上像Joe Satriani和Steve Vai還有Allan Holdsworth也用點弦來作為他們的一部份彈奏。

下面是節奏模式的點弦:

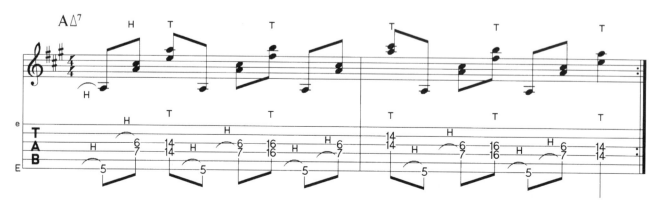

或者說，像和弦的延伸奏法：

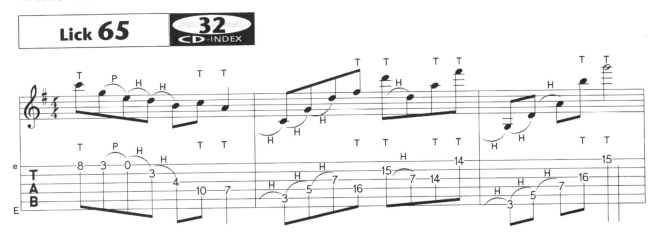

泛音點弦（Harmonic Tapping）

如果沒有章節談泛音點弦，那本書就是不完整的。這種
技巧與盛於70年代晚期，也是Van Halen大師的貢獻。
與正常的點弦技術比較，這種音不是用右手手指在琴格
"裡"點音，而是在琴柱上搥弦。速度快、力量大，才
能讓泛音儘可能的"響亮"。

這種技術，你可在不同的琴格上搥弦，每次得到的泛音
也會有不同，下面是一個泛音的表格（G弦為例）。

	Distance		Interval		Note	Scale step
	12	frets	1 octave		G	1
	9	frets	2 octaves + maj 3rd		B	3
	7	frets	1 octave + 5th		D	5
	5	frets	2 octaves		G	1
	4	frets	2 octaves + maj 3rd		B	3
ca.	3 1/3	frets	2 octaves + 5th		D	5
ca.	2 2/3	frets	2 octaves + minor 7th		F	b7
ca.	2 1/3	frets	3 octaves		G	1

這些泛音你可以用手指輕輕觸弦（在琴弦上做消音狀態）然後彈奏，或是直接搥弦的琴格上（琴
衍正上方）。如果你用左手按住一個琴格，你就等於在你所點的琴格上加上你所按的琴格數。（
如：按住第3格，點12格，直接等於15格泛音。）

下面是兩組使用這種技術的樂句練習：

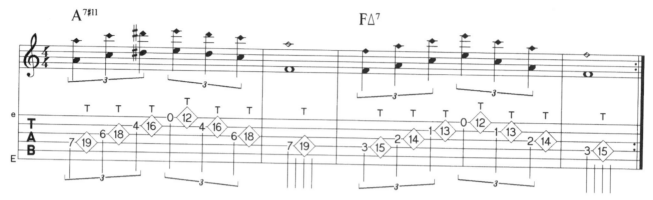

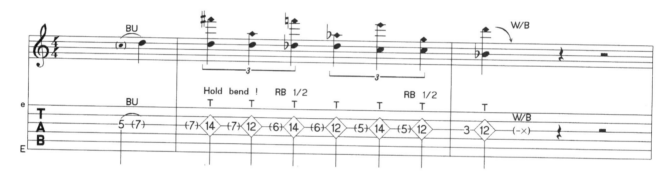

任務：

★ 像上面提到的音程，是可以在12格的另一側重複的：

a）你可以點同樣的音

b）用右手拇指的側面輕輕擊弦，你同樣可以彈出這樣的音

建議：

更多的點弦樂句練習，你可以在《主奏吉他大師》的以下章節中找到：

Eddie Van Halen - 樂句2，3，4，5，（95-96頁）；Randy Rhoads - 樂句9，11（106-107頁）；Yngwie Malmsteen - 樂句8（116頁）；Steve Lukather - 樂句13（131頁）；Joe Satriani - Lick12（139頁）；Steve Vai - Lick2，3，12（143，144，147頁）；Paul Gilbert - 樂句6，8，9，12，14（153-155頁）。

第十四章

和聲小調音階
THE HARMONIC MINOR SCALE

Modes調式

Jam Tracks即興演奏

Projects任務

OK，琶音和代理和弦該告一段落了。下面我們學習一個新的音階：和聲小調音階。新古典金屬先鋒Yngwie Malmsteen、Vinnie Moore，等人首先使用了和聲小調音階，而和聲小調也就此成了"古典"音符特徵（確切地說是巴洛克，巴哈式的東西）。

這種調式是怎麼來呢？讓我們來對比一下這兩組和弦的連接：

$$C \quad F \quad G^7 \quad C$$
$$(\text{I}) \quad (\text{IV}) \quad (\text{V}) \quad (\text{I})$$

4音符和弦G^7含有C大調音階的導音－B音。這個導音總是比這個主和弦的根音低半度（1 = C major）。它和這個第四音一起構成了G^7中的張力和不和諧現象，但這種張力在你解決到C大調時，消失了！現在我們看一下相對的小調：

$$Am^7 \quad Dm^7 \quad Em^7 \quad Am^7$$
$$(\text{I}) \quad (\text{IV}) \quad (\text{V}) \quad (\text{I})$$

當你彈奏這個和弦連接時，你能聽到Em^7和弦音樂張力小也比較和諧。這是因為Em^7沒有到主音（A）的導音（G#）。當然，要把這個音符加到和弦裡去，你必須改變音階，於是自然小調音階變成了和聲小調音階：

A自然小調

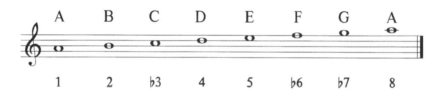

A和聲小調

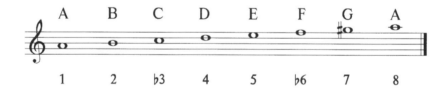

唯一區別在於7音是（G-G#）。下面是2個小調音階，是每根琴弦有3個音符的形式：

A自然小調

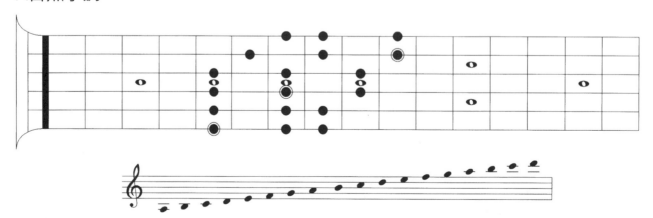

A和聲小調

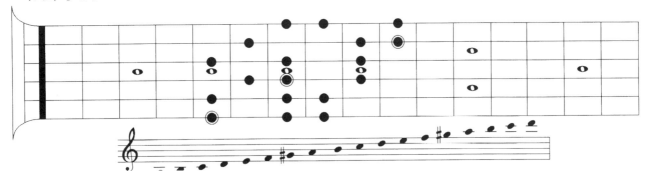

同樣在這個指板圖示上，只有一個音變了，所以試著學一個新的"音符"，而不是一個"新調"。和聲小調音階的第五種調式，當然從下面的變化中顯現出自然音階所構成的和弦另一體系。

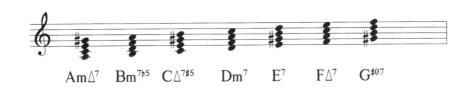

E⁷和弦現在有足夠空間連結到Am⁷和弦，這對一個搖滾樂手會有什麼重要性呢？下面就是一個和弦連接：

Jamtrack 21 **33** CD-INDEX

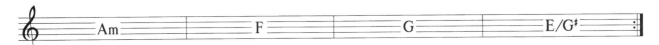

這是一個比較普通A小調的和弦連接，一個你可以隨時彈奏的和弦連接。要在你的即興演奏中增加些色彩的話，用Am、F、G彈奏A自然小調，或者是在E⁷/G#（A和聲小調的第五種調式）為伴奏下，彈奏A和聲小調，從E開始。

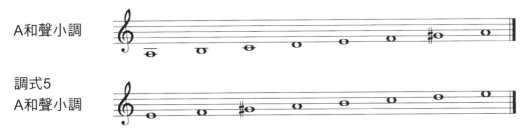

和E⁷和弦比起來，這個音階給了你很多可用的變化，使屬七和弦產生了更動聽、更激動人心的色彩。

A和聲小調調式 5

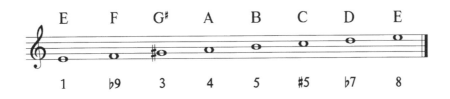

和聲小調的第五種調式是該小調音階中最常用的調式。因為它聽起來很像"西班牙"音樂的"音"所以它有幾個不同的名字：

E Spanish phrygian	**E phrygian dominant**	or simply **A HM 5**

Mixolydian音階一樣可以在演奏時用屬七和弦作伴奏。那麼在理論上用C大調的屬七和弦伴奏，演奏和聲小調音階的話會怎樣？恐怕我的耳朵不會贊同……但是作為小調應用，這種音階的選擇聽起來相當可以的！

總結：

這裡再做一個簡短的總結：在A小調上，用五級的屬七和弦作為伴奏和弦，彈奏一個A和聲小調音階，看看結果？例如：以一個E$^7$為伴奏：彈奏A和聲小調音階。在下一章旋律小調中，你將看到它為你提供了同樣的可能。

和聲小調音階的七種調式

下面是A和聲小調音階的7種調式把位。我故意把它們安排在5種標準的把位中，因為我認為，5種把位的指法安排讓人迷惑。所以基於完整性的考慮。我把調式的幾種排法加在了指法裡！

F-lydian ♯9

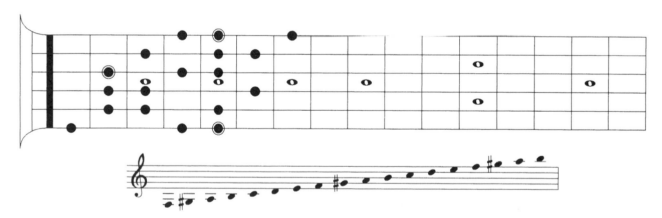

G#-harmonic diminished

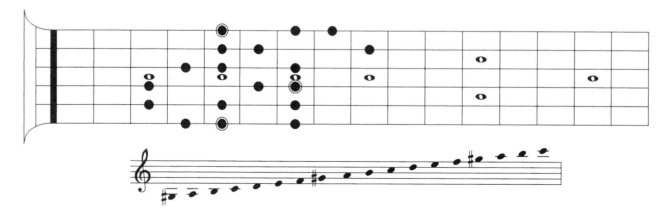

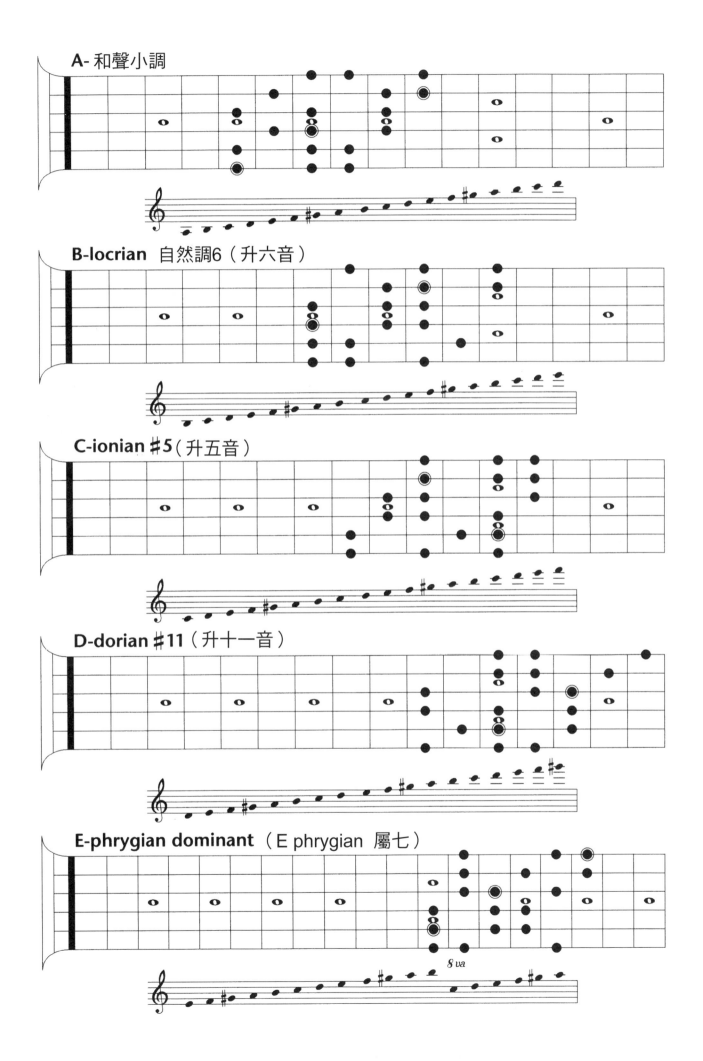

把下面的和弦連接各錄幾分鐘做為伴奏，然後用下面的音階作即興演奏。

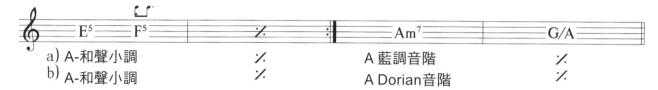

Jamtrack 22 CD-INDEX **34**

| E⁵ | F⁵ | ∕. | Am⁷ | G/A |

a) A-和聲小調　　　　∕.　　　　A 藍調音階　　　∕.
b) A-和聲小調　　　　∕.　　　　A Dorian音階　　∕.

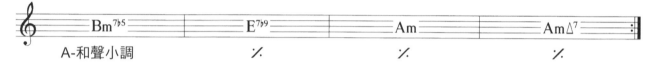

Jamtrack 23 CD-INDEX **35**

| Bm⁷♭⁵ | E⁷♭⁹ | Am | AmΔ⁷ |

A-和聲小調　　　∕.　　　∕.　　　∕.

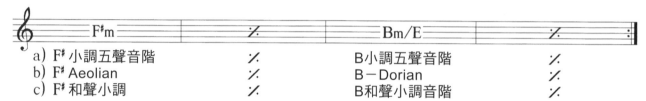

Jamtrack 24 CD-INDEX **36**

| F♯m | ∕. | Bm/E | ∕. |

a) F♯ 小調五聲音階　　∕.　　　B小調五聲音階　　∕.
b) F♯ Aeolian　　　　∕.　　　B－Dorian　　　　∕.
c) F♯ 和聲小調　　　　∕.　　　B和聲小調音階　　∕.

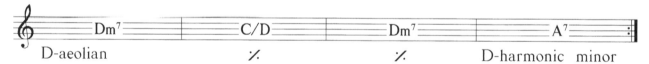

Jamtrack 25 CD-INDEX **37**

| Dm⁷ | C/D | Dm⁷ | A⁷ |

D-aeolian　　　∕.　　　∕.　　　D-harmonic　minor

任務：

★ 彈奏指板圖表7（E-phrygian dominant），現在試試下面的練習：以一個八度作
　為伴奏彈奏一個Am⁷ 琶音，再來是用Bm⁷♭⁵ 琶音，然後是用剩餘的自然音階構成
　的和弦琶音，在每個把位都試一下這樣彈奏，用這個概念去尋找自己的樂句。

★ 選些你已經知道並且能夠彈奏的音階模進來演奏新音階的把位。

★ 儘管和聲小調的第5調式是最常用的一種，但並不妨礙你用大調來演奏每一種調
　式，用自然音階構成的和弦為伴奏來演奏每個調式。其實，這只是個人喜好品味
　不同而已。

建議：

更多的和聲小調樂句練習，你可以在《主奏吉他大師》的以下章節中找到：

Ritchie Blackmore － 樂句10，11，14，15（63-65頁）；Randy Rhoads － 樂句7，10（105，107
頁）；Yngwie Malmsteen － 樂句2，3，4，5，11，12（11-114，118頁）；Gary Moore － 樂句14
（126頁）。

第十五章

旋律小調音階
THE MELODIC MINOR

Positions把位

Modes調式

Altered Scales變化音階

Licks樂句

"古典"式的和聲小調就是為重金屬而設計的,而更為爵士動機的旋律小調是為那些Fusion吉他手而設計的,(需要指出,在這本書中這可不是我想無端地將二者的音樂風格距離拉大)。

在你開始新調式前,一則警句良言:旋律小調聲音,說得客氣些,不太經常聽到。你必須給自己一點時間來習慣這種不同一般的調式。有點耐性,你將發現你可能有非常熟悉的聲音,就和Larry Carlton、John Scoftield、Allan Holdsworth、Scott Henderson、Mike Stern等人,彈奏的東西一樣,只要你想,這些音會對你"俯首稱臣的"。

在旋律小調音階中,第6音升高了半度,而第7音也是升高了半度。

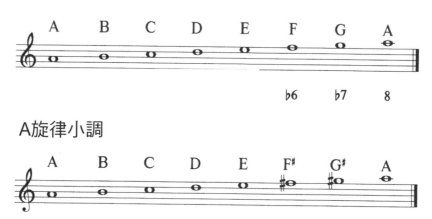

一但基本音階中的2個音符被改變了的時候,我本人有時也會找不著調,這就是為什麼我願意將旋律小調當作一個帶小調3音的大調。

旋律小調音階的 5 個把位

為了使這章對那些金屬和爵士演奏者容易上手演奏和練習,音階的指法是用五種標準把位和每根琴弦有3個音符的形式來演奏。

Pattern 1

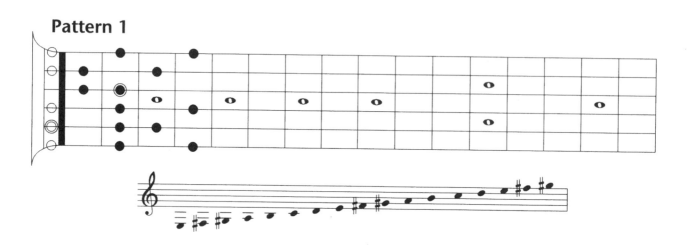

Pattern 2

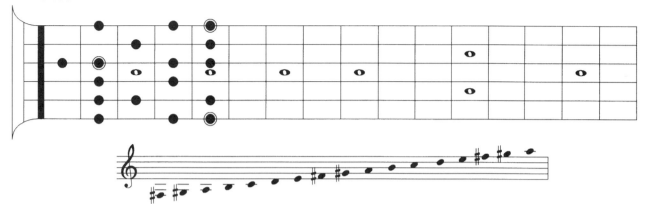

Pattern 3

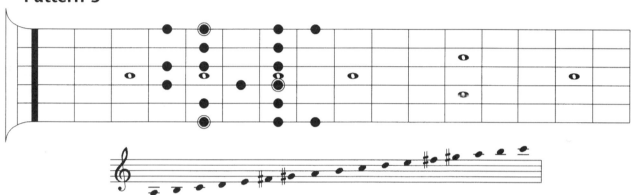

Pattern 4

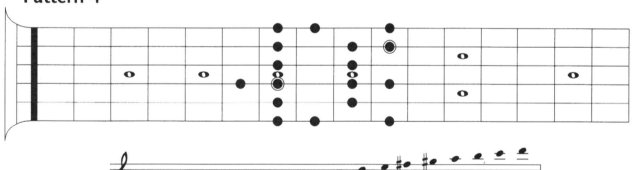

Pattern 5

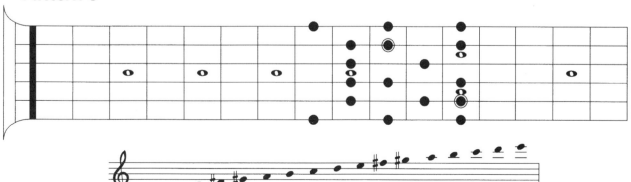

每根弦有3個音符的旋律小調調式。

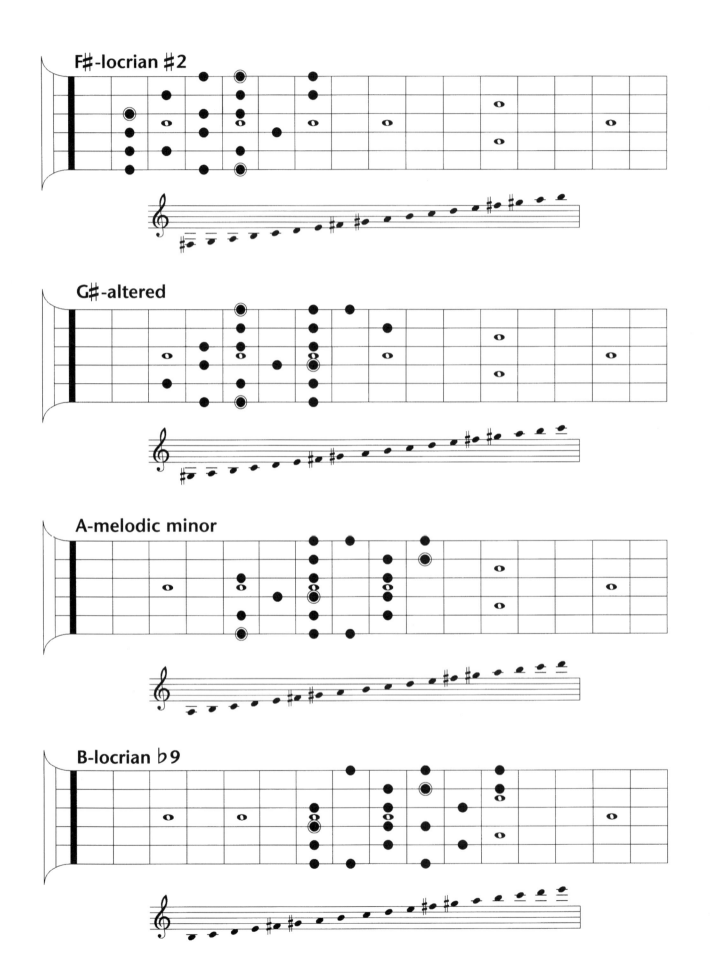

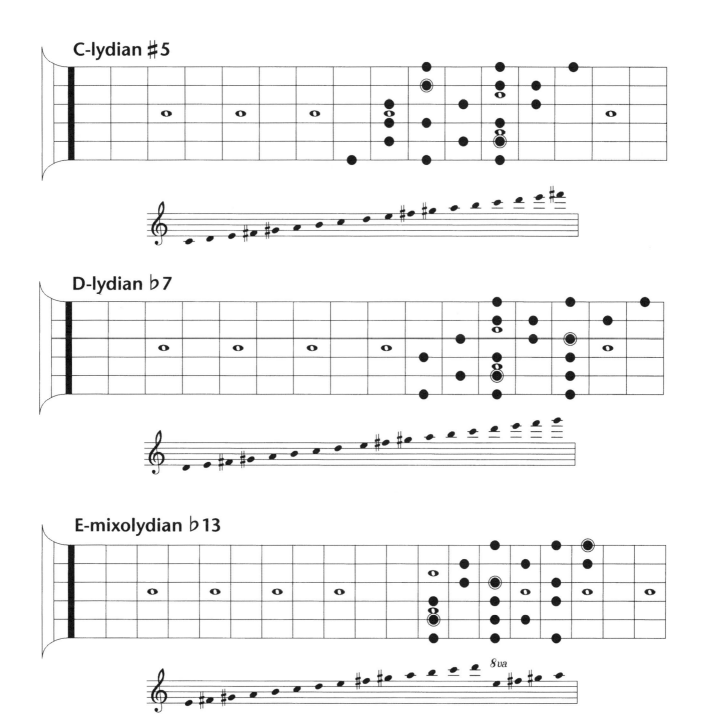

C-lydian ♯5

D-lydian ♭7

E-mixolydian ♭13

任務：

★ 用不同的模進彈奏新音階。

功能和弦與非功能和弦（Functional & Static Chords）

旋律小調音階與和聲小調音階一樣，都是在自然音階構成的和弦伴奏下彈奏的調式，大體上像一個調式。對和聲小調而言，主要是第5調式，西班牙－Phrygian音階的彈奏，以變化的屬七和弦伴奏作輔助（14章137頁）。

為了掌握旋律小調提供給我們的眾多的可能性，我們先得從樂理上探討一番。以屬七和弦為例，一共分兩類：功能性的，非功能性的。這是什麼意思呢？

功能性的屬七和弦總是對主音有決定性作用。（如：G$^7$ - C major，V - I in Major；或者 G$^7$ - C minor，V-I在小調中）非功能性的屬和弦不是這樣，意思就是說除了主音外它可以用其他的和弦來做後續和弦。

到此你已經學會了即興演奏的2種調式（用屬七和弦）；The Mixolydian音階（大調的第5調式）和西班牙－Phygiany音階（和聲小調的第5調式）。你能用Mixolydian音階彈奏了，用屬七和弦及和聲小調五級七和弦作為伴奏，而和聲小調5級主要是以功能性和弦為伴奏。

下面我們看一看旋律小調，A在旋律小調下的順階和弦：

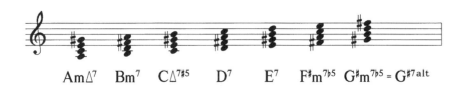

VII和弦（如上圖G#m$^{7b5}$）可以看做是變化屬七和弦（如上圖G#7alt）。這意味著，有3個屬七和弦是建立在旋律小調第4、第5、第7級基礎上的。我們感興趣的就是第4和第7調式。

A-melodic minor - 4. mode （A旋律小調第四調式）

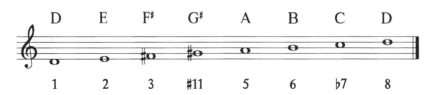

用D$^7$和弦伴奏，我們來找下面的延伸音。

D	F#	A	C	E	G#	B
1	3	5	~7	9	#11	13

這個音階與Lydian音階很相似。區別在♭7級上，這就是為什麼經常稱作Lydian♭7級（Lydian降七級）。以非功能屬七和弦作為伴奏，用這個音階替代Mixolydian音階來演奏。對於這個音階正確的和弦名稱應為D$^{7\sharp 11}$和弦，常常被誤寫為D$^{7\flat 5}$和弦。

為了避免學習這個調的成千上萬新的把位，這麼想想看：
用D$^7$和弦伴奏彈A旋律小調（在旋律小調上加五度）。

超級Locrian（變化音階）

<div align="center">現在是一組應用了旋律小調音階的第7調式</div>

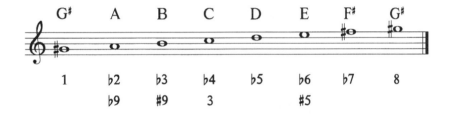

這個調式稱為超級Locrian。Locrian指的是對第7個自然音階構成的和弦就像G#m$^{7\flat 5}$一樣。

其音程可以理解為屬七和弦的每種可能的變化。為此，這個音階常常被稱"變化音階"（Alterd Scale），有時也稱爵士小調，其實從來也沒"超級"出什麼。這個變化音階被獨立的演奏，以功能性屬七和弦作為伴奏。

為了省時間少費力，我自己從都不是去用某些方式去記這個音階，直接就用旋律小調音階指法做基礎就完事了！所以，對A$^{7alt}$我直接到旋律小調上找高半度的B旋律小調

因為它是很少用的音，你應該按照我說的那樣，給自己一點時間去習慣這個調式，儘管它是很"爵士"，不過用失真去彈它，就不會覺得它突兀了。

下表是用簡明的圖表方式對多種可能的總結：

Static dom7	Scale	
1) G^7	G mixolydian	(C major)
2) $G^{7(\#11)}$	G lydian $\flat 7$	(D melodic minor)
3) $G7^{(\flat 13)}$	G mixolydian $\flat 13$	(C melodic minor)

Functional dom$^7$	Scale	
1) G^7	G mixolydian	(C Major)
2) $G7^{(\#5,\flat 9)}$	G Spanish-phrygian	(C harmonic minor)
3) $G7^{(\flat 5,\#5,\flat 9,\#9)}$	G altered scale	(A\flat melodic minor)

下面是些好聽的練習：

1) $F\#m^{7\flat 5}$	F\sharp locrian	(G major)
2) $F\#m^{7\flat 5}$	F\sharp locrian nat,6	(E harm. minor)
3) $F\#m^{7\flat 5}$	F\sharp locrian $\#2$	(A mel. minor) very hip!

我認為，比較能體會的音樂方式是對比他們，把這些音階變成你所用的，選取各自重要音的音色特點，有目的有效果地運用。能這樣，你只須學幾個音，就能夠從令人乏味的把位和音階的彈奏中解脫出來。

不過，先說這麼多吧！下面是些旋律小調的精彩樂句，他們都是A旋律小調。用以下和弦作為伴奏 Am（有點怪，但很不錯）、D^7（Lydian\flat7級音）、$F\#m^{7\flat 5}$（Locrian$\#2$音）、A^{7alt}（變化音）。

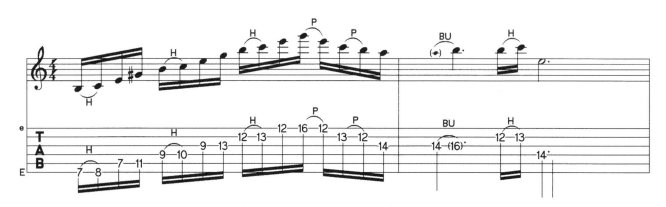

Lick 69

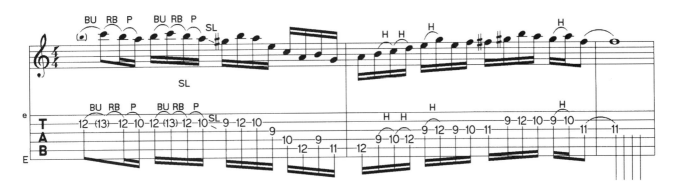

Lick 70

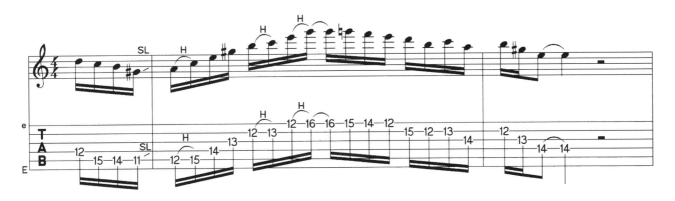

Lick 71

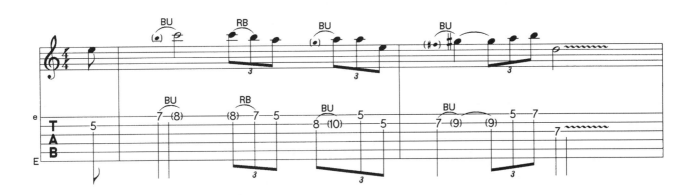

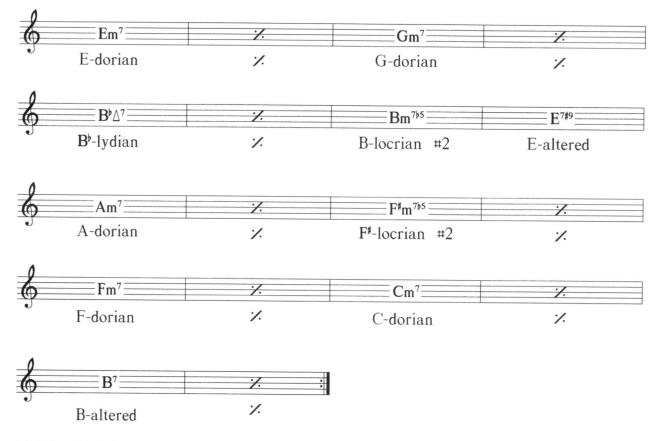

對琶音和其他音階而言，練習旋律小調的最好方法就是在一段音樂小節裡演奏。不妨試試運用"大量"＋"大塊"的風格來彈奏這個和弦連接。（見P56頁）

任務：

★ 你可以在藍調當中，用更多旋律小調中很"酷"的音。例如，A調Blues；A^7 和 D^7 作為 Lydian\flat7，E^7 作為變化和弦。

★ 千萬別忘了用失真（這可是一本搖滾書）。

★ 千萬別忘了用琶音（見任務。第14章P142頁）。

★ 在第11章代理和弦與琶音（P106頁）中你可以用旋律小調演奏大範圍的琶音。

譬如：用 A^7 和弦伴奏，彈奏E旋律小調的琶音（Lydian\flat7級音）或是旋律B\flat旋律小調（變化音）。

建議：
更多的旋律小調樂句練習，你可以在《主奏吉他大師》一書的以下章節中找到：
Gary Moore - 樂句15（126頁）。

第十六章

奇特音階
EXOTIC SCALES

Whole Tone Scale
全音音階

Diminished Scale
減音階

The Enigmatic Scale
像謎一般的音階

在結束了短暫的Jazz－Rock / Fusion之行後，在本章我們要討論一些音階，他們通常是用於搖滾樂，但聽起來很不錯，吉他大師Nuno Bettencourt、Marty Friedman、和Joe Satriani時常會用這些音階。

全音音階（The Whole Tone Scale）

第一個不常用的音階是全音音階，它是對稱音階之一，它的音總是用固定的全音順序奏出。

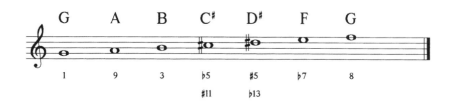

下面是2種G調的全音音階指法：

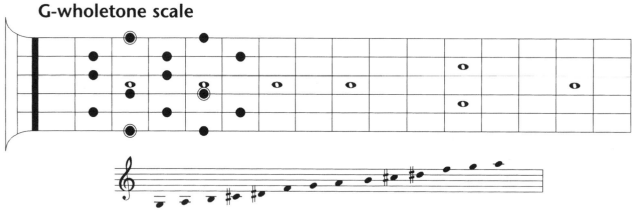

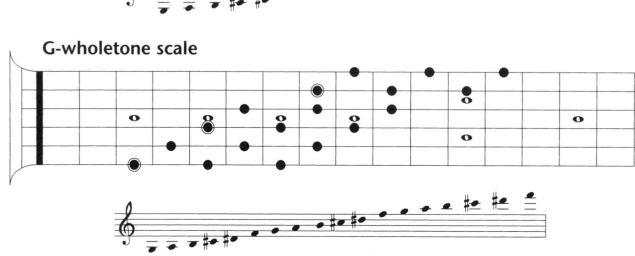

因為他是對稱結構，音階上的音幾乎都可看成是主音。就像這樣：全音音階 = A全音音階 = B全音音階 = ……。其實只有兩個不同的全音音階，如果你喜歡的話你可以稱他們為G和G#，這種音階也是用屬七和弦作為伴奏，一個功能性屬七和弦，要是你忘了這是什麼意思，看看第15章（P148）。

你也許看到了他們的音程結構，這是一個附帶♭5或更多的是#5的屬七和弦（如G$^{7\#5}$），你也可以用一些增和弦來伴奏，然後彈奏它，有兩個令人興奮的琶音是在全音音階裡構成的，那就是增和弦琶音和G$^{7\#5}$琶音

下面是它們的指法：

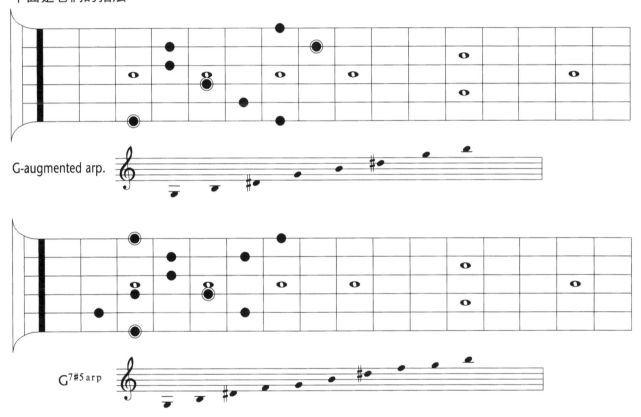

G-augmented arp.

G$^{7\#5}$ arp

彈一彈下面兩個樂句練習：

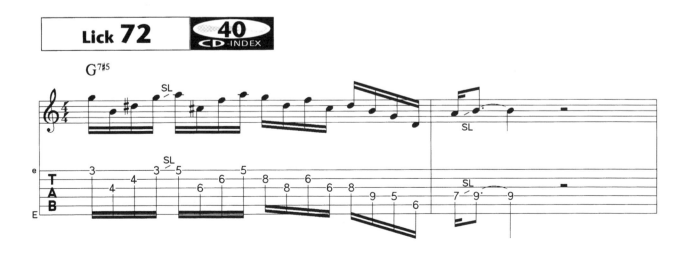

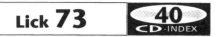
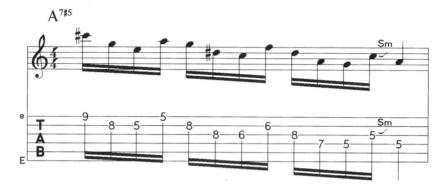

任務： ★以3音組、4音組或二度音程、三度音程等，用模進的方式練習全音音階。

降半音音階

下一個就是降半音音階了！和全音音階一樣，也是個對稱式的，全音和半音交替的聯合構成了降半音階。因此，由於這個原因，它被稱之為降半音音階。

下面是以減和弦（如B♭dim）或減七和弦（如B♭dmin⁷）為伴奏的彈奏練習。下面是這種音階的2種指法：

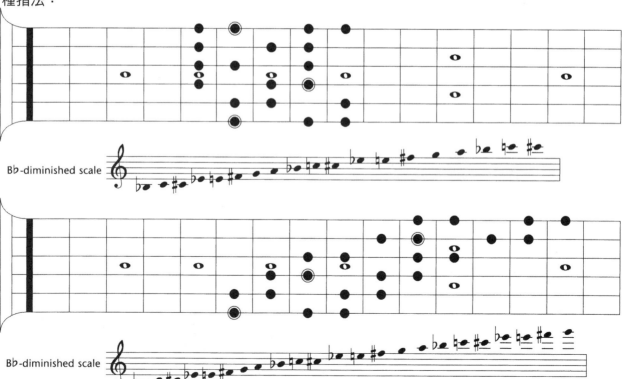

這個音階會有重複性，因為它是由小三度音程構成的。因此，Gdim音階 = B♭dim音階 = D♭dim音階等。與全音音階比較，半音音階共有三個不同的降半音音符：G，G#和A或C，C#和D等。

琶音

這次是降半音的琶音：

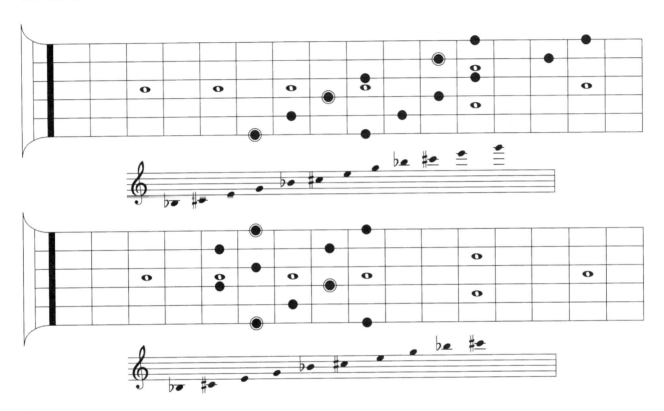

半音/全音音階

另一種用這個音階方法，那就是半音/全音音階（也叫降半音的屬七）。如果你將整個半音音階降半音，它就會自動成為半音/全音結構。

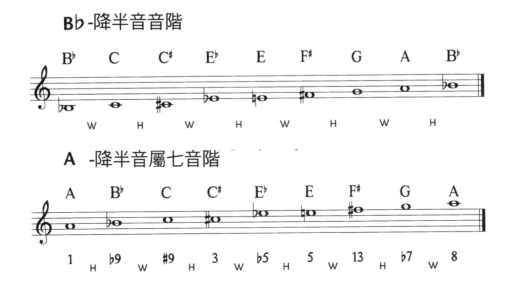

你也許看到了，在這個音階中許多的變化屬七和弦，如：$A^{7\flat9}$ 、$A^{7\sharp9}$ 、$A^{7\flat5}$ 。用它們為伴奏來演奏這個音階，對我來說這些東西太耗精神去想，和我處理旋律小調時一樣，我乾脆把他們想成用$A^{7\flat9}$ 為伴奏，（比方說）直接彈高半度的降半音音階。

下面是一組樂句練習：

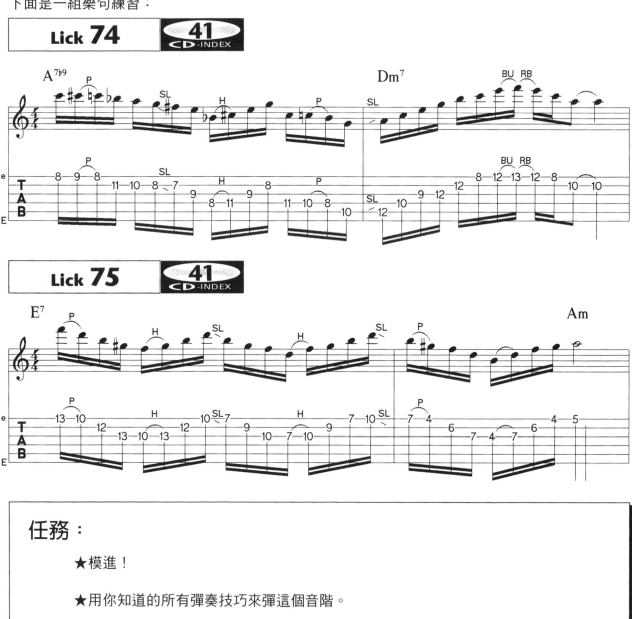

任務：

★模進！

★用你知道的所有彈奏技巧來彈這個音階。

順便一提，如果你是從減7和弦中選任何音的話，降低半度，它直接帶你進入屬七和弦。

for example: F^{07}	F	B	D	A♭		F	B	D	G	=	G^7
	F	B	D	A♭		F	B	D♭	A♭	=	$D♭^7$
	F	B	D	A♭		F	B♭	D	A♭	=	$B♭^7$
	F	B	D	A♭		E	B	D	A♭	=	E^7

這就是為什麼用G^7和弦來做伴奏，直接彈這些調的琶音三和弦。

下面就是一例：

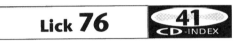

下面是一些提供你即興演奏的和弦連接。

請注意：在這些和弦伴奏下，你能夠用不同方法來即興演奏！

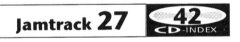

	$A^{7\flat9}$	$\cdot\!/\!\cdot$	Dm^7	$\cdot\!/\!\cdot$
a)	$B\flat$-dim scale	$\cdot\!/\!\cdot$	D-aeolian	$\cdot\!/\!\cdot$
b)	$B\flat$°-arp	$\cdot\!/\!\cdot$	D-dorian	$\cdot\!/\!\cdot$
c)	$A^\triangle, C^\triangle, E^\triangle, F\#^\triangle$ triads	$\cdot\!/\!\cdot$	D-dorian	$\cdot\!/\!\cdot$

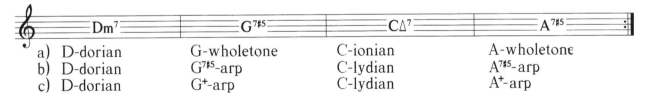

	Dm^7	$G^{7\#5}$	$C^{\triangle7}$	$A^{7\#5}$
a)	D-dorian	G-wholetone	C-ionian	A-wholetone
b)	D-dorian	$G^{7\#5}$-arp	C-lydian	$A^{7\#5}$-arp
c)	D-dorian	G^+-arp	C-lydian	A^+-arp

Jamtrack 29 **44** CD-INDEX

	Am^7	$D^{7\#5}$	$G^{\triangle7}$	$E^{7\flat9}$
a)	A-dorian	D-wholetone	G-ionian	F-dim.scale
b)	A-dorian	$D^{7\#5}$-arp	G-lydian	F-arp
c)	A-dorian	D^+-arp	G-lydian	A-harmonic minor

奇特音階（Exotic Scale）

現在來點異國風情的東西吧！因為這個星球上的音樂文字差異太大了，但存在一些彼此相對應的不同音階是很自然的。有些是五聲音階，其他是六聲音階、七聲音階，甚至更多……。

下面這些是我曾遇到的東西：

Algerian	C	D	Eb	F#	G	Ab	B	C	D	Eb	F
Arabian	C	D	Eb	F	Gb	Ab	A	B			
Balinese	C	Db	Eb	G	Ab	C					
Chinese	C	E	F#	G	B						
Japanese 1	C	D	Eb	G	Ab						
Japanese 2	C	D	E	G	Ab	(very hip)					
Egyptian	C	D	F	G	Bb						
Enigmatic	C	Db	E	F#	G#	A#	B				

阿爾及利亞音階（Algerian Scale）

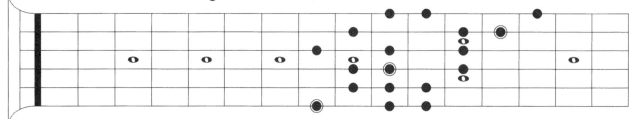

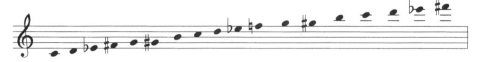

峇里音階（印尼）（Balinese Scale）

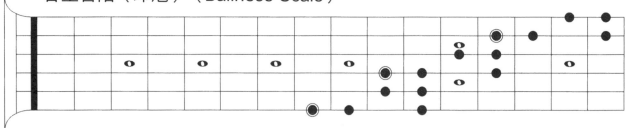

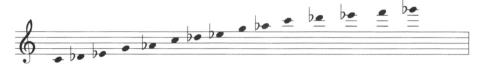

中國調（Chinese Scale）

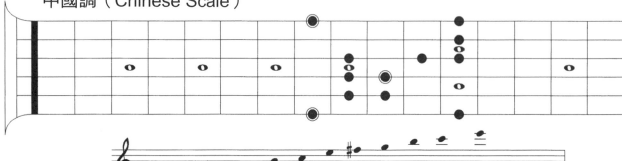

日本音階 1（Japanese Scale 1）

日本音階 2（Japanese Scale 2）

埃及音階 1（Egyptian Scale）

像謎一般的音階（Enigmatic Scale）

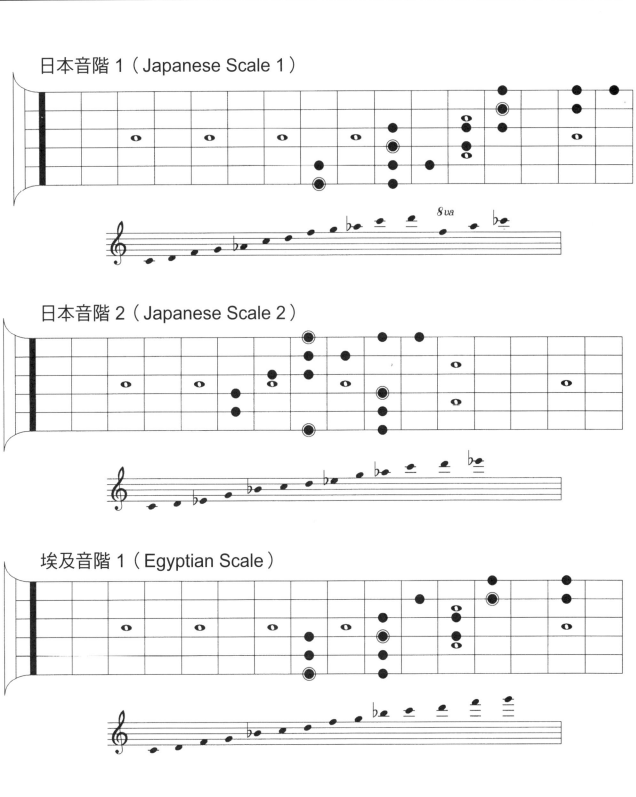
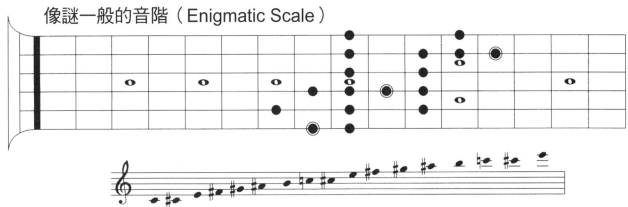

"像謎一般的" 音階

"像謎一般的" 音階是Joe Satriani一首名為 "The Enigmatic" 的歌中獨奏而得名的。它使人們得到了一個從音樂中聽到 "異國音階" 的鮮活例證。

不過真正的問題是怎麼 "找" 或怎麼 "造" 能與音階相配的和弦連接（伴奏）。

容易得很，你只需像對大調、和聲小調、旋律小調一樣，編一些三音符或四音符的和弦。然後，以這些和弦伴奏，彈奏這個音階。他們都在下面！別被這些音矇住了你的眼，儘管他們有點怪……多給你的耳朵一點時間吧。

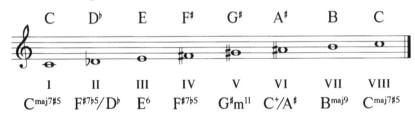

彈一彈下面和弦連接的練習：

‖: I | VII | III | V :‖

任務：

★和其他音階的練習過程一樣。

★別著急！！！

★創造你自己的音階，實驗一下。

建議：
另外一些異域音階樂句練習，你可以在我們出版的《主奏吉他大師》一書的以下章節中找到：
'Randy Rhoads - 樂句7（105頁）；Yngwie Malmsteen - 樂句3（114頁）。

第十七章

搖桿
THE VIBRATO ARM

The Whammy Bar
搖桿

The Dive Bomb / Wang Bar Dips
搖桿技法

Legato Phrasing
連奏樂句

歡迎來到搖桿世界！

與推弦，雙手點弦一樣，搖桿的大量運用是電吉他演奏者特有的技術領域。其實這技術有很多名稱，和你憑借它製造出的聲音一樣多，各式各樣的。Whammy bar、Wang bar、Twang bar、Vibrato arm、Tremolo arm（在德國，還有人稱它Wimmerhaken Wibbel）但是 "Tremolo" 和 "Vibrato" 是從50年代開始才有的術語，也是直到今天一直讓吉他手們討論的兩個搖桿技術。

原則上，Vibrato、Tremolo是2種不同的效果。Tremolo，源自60年代的效果，可使音量相對的提高，而Vibrato可在音高上提高。所以說，搖桿這類技巧可能叫做Vibrato會貼切一些。但是Leo Fender是搖桿系統（Spring Tremolo）的創使人，在1956年4月10日將這種設計註冊了版權之後，他給這種設計稱Synchronied Tremolo所以從法律上看，Tremolo是搖桿系統無可爭議的名字，這種搖桿效果只能在一些比較穩定系統中才可以實現，這情況持續了好多年（這裡指的是搖桿之後，電吉他是否跑音）。Hank Marvin、Jeff Beck和Jimi Hendrix常用這種技巧，也正是這種技巧成就了那個時代的音樂風格。

70年代末，Eddie Van Halen對搖桿極端的應用，使得人們必須追求更為穩定的系統設計。所以，Floyd Rose發明了 "鎖弦" 的電吉他系統，解決這一問題。鎖弦處於琴橋和琴枕上。儘管還有其他的設計（解決搖桿後跑音問題），但只有這種雙鎖弦設計獲得了市場銷量的成功，也成為了當今電吉他的必不可缺的配件。現在我們來看看什麼技巧能用搖桿來演奏吧！

我推薦你最好裝一個搖桿，這樣你既可以用它提高音又可以降低音高，還給了你最大演奏空間。當然你要是用搖桿弄斷一根弦的話，其他琴弦聽起來就會難聽了。

搖桿顫音

除了用左手製造顫音外，用搖桿也可以製造出很美妙的受控制的顫音，它同時也是你唯一可以顫音降低音高的技巧。搖桿顫音的強度取決於你的喜好，一般來說強度越來越大是比較重要的。因為這樣顫音會更有味道，而不是硬生生的插入到音樂中去的。下面是一組搖桿顫音練習：

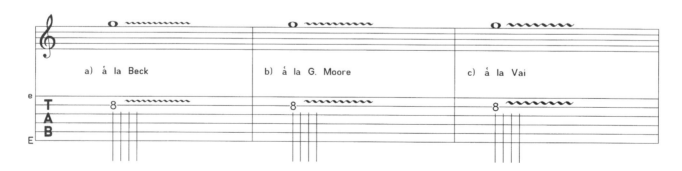

順便一提，你也可以這麼彈奏，用Beck風格的顫音可以使用傳統的搖桿（spring tremolo），這樣會容易些，不必用鎖弦系統。

俯衝轟炸效果（The Dive Bomb Effect）

經典的搖桿效果是種俯衝式的感覺，Hendrix和Van Halen常用。要彈它，最好是左手彈奏低音E
弦，然後下壓搖桿直到該弦完全鬆下來，靠到拾音器上。這種效果使G弦的泛音異常美妙。（見
13章P118）

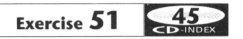

同時讓沒有被彈到的弦不發出噪音也很重要；祕訣是
：你用左手對不彈的弦進行消音，然後用搖桿使琴弦
低一些，這樣你想彈的弦會在拾音器磁場中得到更好
的拉伸，你要彈的弦會乾脆就"黏"在拾音器上，直
到你放開搖桿，離開時它照樣有效果出來。

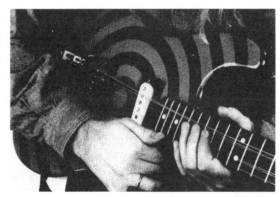

Wang Bar Dips

另一種搖桿技巧叫Wang Bar Dips。最好是握住搖桿，讓它保持不動，不要像Van Halen那樣讓搖
桿懸在空中，輕壓搖桿，讓它自動搖回，這樣不至於走音，這種技巧Steve Vai、Gary Moore、
Joe Satriani吉他大師們常用。Vai和Satriani有時候把搖桿方向向相反的方向，產生的聲音效果很
像東方音樂。想組異域音階的話，（第16章P53），你可能會用搖桿搞出很有意思的音呢。

下面是這種技巧的一些練習：

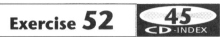

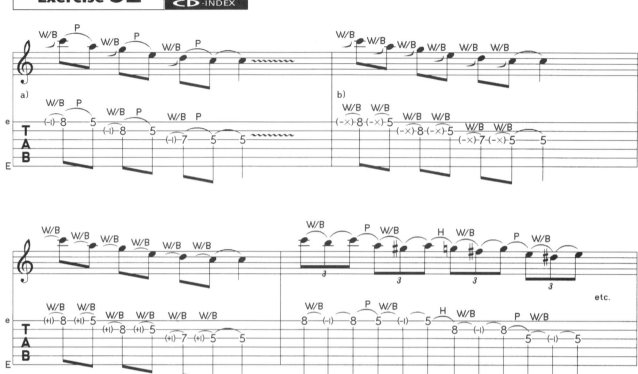

用搖桿來演奏連音樂句

70年代早期，當搖桿的用法還不很流行時（和其它的音效相比），Allan Holdworth與Jeff Beck這的吉他手發展了一種演奏技巧，使吉他彈奏賦予潤滑的薩克斯音，這種技巧是把搖桿把下壓一下些，滑到一個音，然後再用左手搥弦，然後慢慢使搖桿歸位，這種聲音聽起來很有勁！

下面就是這種技術的練習樂句：

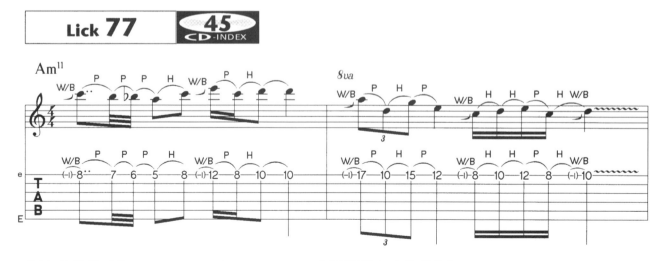

還有其他樂手像Vinnie Moore和Alan Murphy也這樣彈奏（見附錄）。

用搖桿來演奏旋律

下面這個技巧是Stve Vai常用的，用搖桿來"製造"旋律。他用Wang式搖桿彈出很多非常鬆弛的音，尤其是G弦上泛音。

因為每一搖桿系統和每個吉他反應不同，那麼對於右手使力來說，這個技術就要求好的手感和技巧性了。千萬別灰心，即使一開始你的琴聲像隻貓的慘叫而不是音樂，如果你已經安裝了搖桿，它總是有用的（升高或降低音高），晃一晃搖桿實驗幾組音。我認為它比直接彈低的音要容易許多。下面是使用這個技術的一個樂句練習：

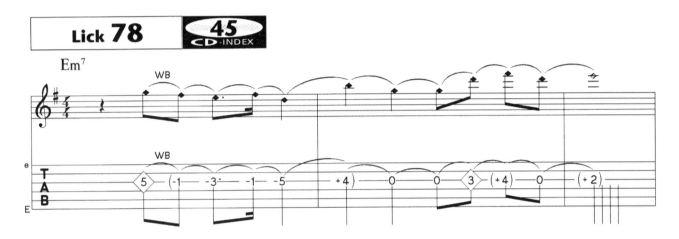

用這種技巧錄音時的一點建議：這種技巧運用在旋律上，加一些效果器會好些（Doubled、Echo）。

搖桿效果

除了各種俯衝轟炸效果外，你還有很多種搖桿彈奏方式可選，下列幾乎是我最喜歡的：

1."馬嘶鳴"（Horse Whinny）

任何聽過David Lee Roth第一張獨奏專輯和Steve Vai獨奏專輯的人都知道我說的"馬嘶鳴"指的是什麼音。這個音是帶有泛音的俯衝轟炸效果；當用搖桿鬆弛琴弦的時候，你必須搖動你的右手。

2."格尺"音（"Ruler" Sound）

你應該在什麼地方聽過一把"格尺"掉在桌面上的聲音吧？但這種技巧很像用搖桿不是格尺。你能從Steve Vai的專輯中聽到一些這種音，Night Ranger的Brad Gillis的彈奏中也同樣能聽到。

Lick 79 a

Lick 79 b

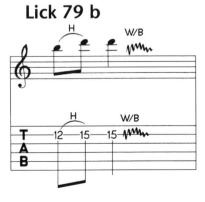

3.The Mouse Trap

再一個就是一種對那些比較靈活的動態搖桿設計的，彈奏時間向後拉搖桿（反方向），這樣琴弦就靠在琴頸的琴格上或琴橋的拾音器上了。

Lick 79 c

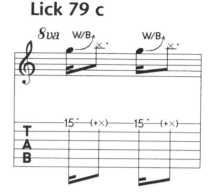

4.The Windmill

用開弦音彈奏，開旋轉搖搖桿360度所產生的搖桿效果。

Lick 79 d

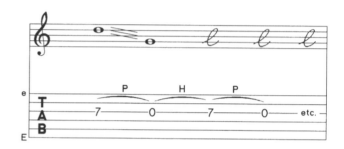

5.談話或無音高效果（The Talk or Off-Pitch Effect）

隨便上下搖桿，嘗試模仿人說的話或詞組的音，wah音在這裡有巨大的輔助作用。

Lick 79 e

6.發情的貓叫（The Cat In Heat）

按住G弦第2格的A音，並滑向琴頸高把位，同時，壓下搖桿，一直保持A的音高。

警告：春天時千萬別彈這個音，小心貓！

Lick 79 f

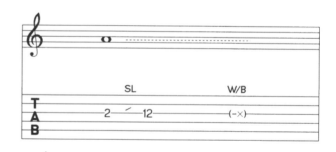

建議：

更多搖桿效果的練習，可以在我們出版的《主奏吉他大師》一書的以下章節中找到：
Jeff Beck - 樂句8，10，14（50，52頁）； Randy Rhoads - 樂句13（108頁）；
Yngwie Malmsteen - 樂句13，14（118-119頁）； Gary Moore - 樂句6（124頁）；
Steve Lukather - 樂句15（131頁）； Joe Satriani - 樂句13（139頁）；
Steve Vai - 樂句5，11（144，147頁）。

第十八章

有效學習
EFFECTIVE LEARNING

Practice Planning
制定練習計劃

到目前為止所介紹的只是《搖滾吉他祕訣》的大概內容

我之所以說是"大概內容"，是因為前17章只能算是講了一半的故事，而在本章中我要再次講一下如何有效地練琴。

如此多的練習難道你對待它們真的從一開始就沒有失望過嗎？

如果你要問我，那麼對於我本人來講，有三點非常重要：進取心，毅力和耐心。這三點同等重要，不可分離，缺一不可。如果你不想彈得更好，就不會有足夠的耐心堅持彈下去。

我認為，制定練習計劃能夠督促你堅持練琴。你也許會問：計劃中應包括些什麼呢？

這個問題問的很好！你要先明確知道自己的長期目標和短期目標分別是什麼？舉個例子來說，長期目標就是你期望自己能彈到什麼水平（長期目標）；為了實現這一目標而採取的行動，如音階素材，形成獨特風格的彈奏技巧（中期目標）；再繼續劃分下去，獨立的樂句和練習（短期目標）。如果你願意，還可以劃分成更小的單位。除了樹立各種目標之外，你不能只挑有趣的練習，必須彈規定的練習曲目。

關於練習計劃，還有一點很重要。只有長時間堅持完成規定的任務，才會有效果。因此，你要清楚手頭有多少時間可供支配，不要把時間排得太滿。要誠實對待自己。實際上，如果你規定自己每天練習7個小時，彈上百首曲子，這樣只會令你很氣餒，因為這種計劃不可能持續很長時間。

有鑑於此，我認為每天練習2-3個小時，每週4-5天，已經算是很長時間了。當然，在這2-3小時內，你需要集中精力練習，絕不能敷衍了事。我認為2-3個小時就足夠了。而且，只要持之以恆，就一定會有收穫。切記，不要三天打魚，二天晒網。即使每天彈10分鐘吉他，也要比一次彈5個小時，然後3週不碰琴要強。

了解了這些之後，我將提供給你一個我認為很有效的練琴計劃，其中包含了很多方面，如熱身練習，音階/理論，演奏技巧和音樂創作。即使你做不到每項練習都掌握了，也要盡量堅持總體的計劃。

第一部份　熱身

20分鐘 每一個練習週期前都要練習20分鐘

第二部份　技巧和理論

10分鐘　五聲音階，每次都做不同的練習

3音組
　　　　>4音程、2個4音程、三連音的4音程
4音組

10分鐘　調式、音階，每次都做不同的練習

4音組>2音程---3音程---6音程及其他的模進

10分鐘　用其他的音階做不同的模進練習

和聲小調　－　旋律小調

降半音音階　－　全音音階

休息一會，讓手指放鬆一下吧！

10分鐘　琶音－歌曲的分解和弦－任務練習。

第三部份　演奏技巧

10分鐘　練習推弦／顫音及樂句

10分鐘　練習交替撥弦及樂句

10分鐘　練習小幅度撥弦及樂句

10分鐘　練習連奏技術及樂句

10分鐘　練習點弦及樂句　　　　　　　　　　　　　休息一會（看看上面的）

第四部份　彈奏樂譜

15分鐘　用樂譜練習

（改編樂句、練歌……等）

第五部份　即興

15分鐘　用藍調伴奏－即興調式和弦連接

－歌曲－任務練習……等。

包括休息在內，這個練習計劃大約2個半小時。當然這並不是一成不變的，應該定期進行調整。對於一個白天需要工作的音樂家來講，這個計劃有點長。白天勞累了一天之後還要坐下來彈上2個多小時的琴，的確不是一件容易的事。然而，這個規劃涵蓋了這本書實實在在的內容。如果你無法嚴格執行這個計劃，你可以做一些改動。你可以把每項練習縮短幾分鐘，但是不能太短。

還有另外一種很好的解決辦法。你可以列個表，列出在更長的時間內，通常6個月到1年，你打算學會並掌握的內容，然後系統的分配時間。舉個例子說明一下，你的計劃也許是；前兩個月集中練習Picking技巧，藍調獨奏和編曲。接下來練習更多的以調式和弦變化為伴奏的連奏技巧和即興並學習Van Halen撥奏技術裡的節奏吉他部份。問題的關鍵在於遵照計劃，按時練習。為了避免一味的沉浸在技術性當中，你可以選擇一些音樂性更強、發揮空間更大的曲子。假設音階和琶音已經沒問題了，你可以從技術部份抽出一些時間，用在接下來第4部份和第5部份的練習中。

任務：

★ 當你自創的樂句不好聽，或者沒什麼味道的時候，確實讓人很沮喪。下面的任務就是寫給"沮喪的你"的。（不過，沒有錄音機幫忙是不可能的）將你的錄音機調到半速，或是將高音壓到最低。為了有最好的效果，最好你自己動手伴奏。然後盡量慢一點。但是要自己發揮，用半音和跨度大的音程即興演奏。當你聽錄音時，你應當將它調回到正常的速度去，甚至應該是2倍的速度。現在你聽到的就是應該演奏到的速度。你要做的無非就是縮小這中間的速度差。

★ 像大師們講的那樣，"真正的困難在於你的局限"。

★ 錄15分鐘每個風格毫不相關的和弦（當然，如果可以的話，找另外的吉他手或樂器演奏者來演奏這些和弦）。選一根弦，規定自己只在5到7個琴格之間彈奏。來一段獨奏，特別注意你彈奏的張力，還有你的樂句。

★ 配合持續進行的節奏鼓點，錄製一段節奏吉他部份及無節奏吉他部份（兩部份時間要相同）。在有節奏吉他這部份，唱一段旋律；在無節奏吉他這部份，彈奏你剛才唱的那些旋律。注意對拍子的把握。

儘管這些音樂實踐聽起來有點兒奇怪，而且它們一定會發出"怪調"，但我的經驗證明，它們能夠幫助你提升自己進行創作的源泉，不受他人音樂所影響。

記住：狂野一下吧，但不要傷到自己喔。

第十九章

即興創作
IMPROVISATION

Building Solos 建構獨奏

儘管即興和獨奏就可以寫一本書，卻沒有關於獨奏的規範。即興和獨奏是沒有既定模式的，但每種類型的獨奏都能夠找到一些新東西，一些曲子需要的東西。也許由於現在流行商業音樂，如流行樂……，我們經常能聽到和它們聽起來很相似的獨奏。為了更清楚的了解這個複雜的領域，我嘗試給每個獨奏規定一個名稱，而且在每一類型後列了一些著名曲子。

1.流行音樂獨奏

典型例子分別是：

"Rosanna" (Solo in the middle of the song, TOTO – IV, **Steve Lukather**)
"Maniac" (Michael Sembello, Flashdance Soundtrack)
"Living on a prayer" (Bon Jovi – Slippery when wet, **Richie Sambora**)
"Rebel Yell" (Billy Idol – Rebell Yell, **Steve Stevens**)
"Hello" (Lionel Ritchie – Can't slow down, **Paul Jackson Jr.**)

2.重搖滾獨奏

典型例子分別是：

"Big trouble" (David Lee Roth – Eat them and Smile, **Steve Vai**)
"Get the funk out" (Extreme – Pornograffiti, **Nuno Bettencourt**)
"Beat it" (Michael Jackson – Thriller, Eddie van Halen)
"Addicted to that rush" (Mr. Big – "I" , **Paul Gilbert**)
"Satch Boogie" (**Joe Satriani** – Surfing with the alien)

3.即興運用

主要包括下面的幾首歌曲：

"Rosanna" (TOTO - IV, the ride-out solo at the end)
"Kree Nakoorie" (Alcatrazz – No parole from Rock & Roll, **Yngwie Malmsteen**)
"In the dead of the night" (U.K. – "I" , **Allan Holdsworth**)
"Call it sleep" (**Steve Vai** – Flex-able)
...and basically all solos on jazz and fusion records.

基本上，這些是爵士樂（Jazz）和爵士搖滾樂（Fusion）廣為使用的獨奏。

我建議熟練這些曲子，或者還可以一個音符一個音符的徹底學習。將所有獨奏的效果和設定一致化，這樣分析起來相對容易些。接下來，我們看一看每一種類型的不同特點。

流行樂獨奏

主要應用於：流行歌曲

此種類型的獨奏很好聽，而且不能和曲子分開。在流行樂中，過於華麗的獨奏都會顯得太花俏。因此，獨奏應該易於識別，如果可能的話，聽眾應該能跟著唱。要達到這種效果，可以用和弦式的方式（琶音）彈奏獨奏，而且最好是節奏精確，易於理解。這時，技巧是次要的，只能算是蛋糕上的櫻桃而已。獨奏"為"歌"伴奏"更重要。一般情況下，音符彈得少一些，但是樂句和樂段要劃分清晰一些。

什麼樣的練習比較適合呢？例如，要達到節奏上的精確，48頁第六章的"節奏金字塔"是否可以作為我們練習的對象？答案是肯定的。為了能使一首歌曲中的獨奏旋律更易於傳唱，我們首先應該練習唱它的旋律，然後再用吉他式的手法來"唱"它。這些手法可以是像推弦、滑弦、顫音之類的技術。這樣，你就可以同時既保留旋律又帶出吉他音的特色了。

唱音程有助於從持續个斷枯燥的調式彈奏中擺脫出來，從而開始彈奏旋律。當然，要做到這一點，必須首先能識別不同的音程。我認為，識別音程最簡單的辦法是記住流行歌曲的開頭部份。下面是一個簡短列表：

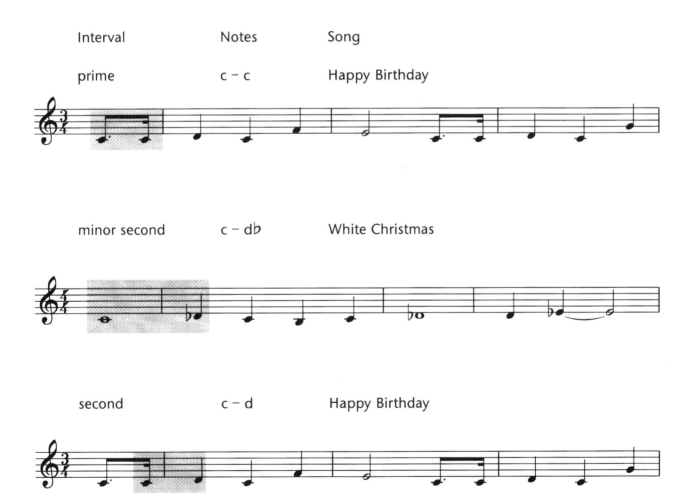

Interval	Notes	Song
prime	c – c	Happy Birthday
minor second	c – db	White Christmas
second	c – d	Happy Birthday

小三度音程　　　　　　　c – eb　　　　Smoke on the water　　　（水上煙霧）

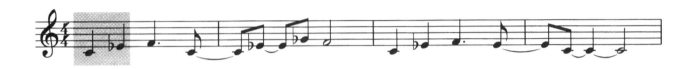

大三度音程　　　　　　　c – e　　　　Oh when the saints　　　（哦！聖徒們）

四度音程（純四度）　　　c – f　　　　Wedding march　　　（婚禮進行曲）

減五度音程　　　　　　　c – gb　　　　Maria　　　（瑪利亞）

五度音程　　　　　　　　c – g　　　　Moon river　　　（月亮河）

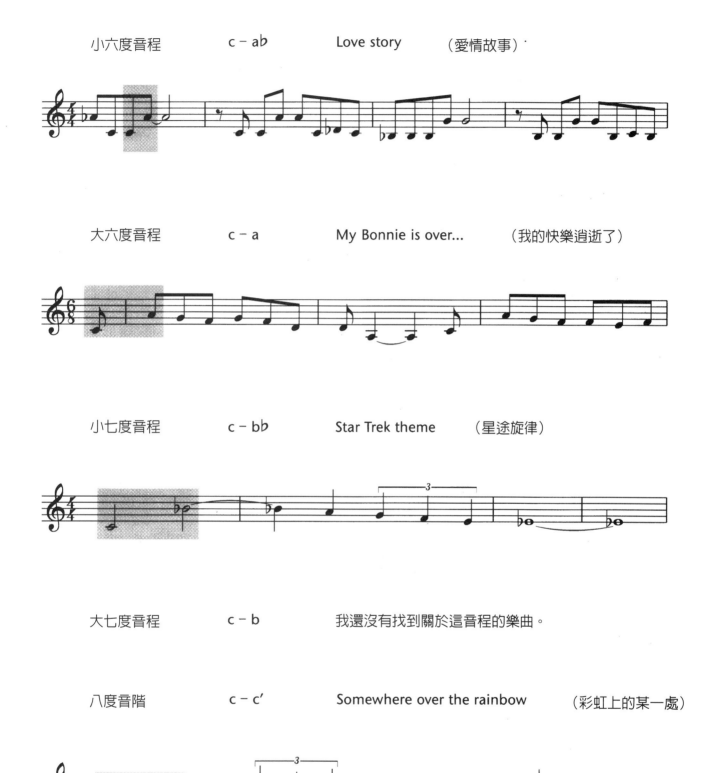

重搖滾獨奏

主要應用於：搖滾樂 / 迪士可 / 放克 / 重搖滾 / 重金屬

這類獨奏通常被用來炫耀樂團裡吉他手的精湛技巧。這類獨奏包含大量樂句和技巧，而它們是需要練習和技術經驗的。實際上，一般人是無法傳唱這類獨奏的，至少我還未曾見過能一個音一個音的哼唱Van Halen的 "Beat it" 中獨奏部份的人。此外，這種類型獨奏並非以旋律為基礎，而是更傾向於樂句和技術性。這類獨奏幾乎總是包含編排好的音樂小節或者是 "迷人的樂句"（Killer Licks），像Nuno Bettencourt的 "Get the Funk Out"。但是，在某種程度上，它們通常可以自由的即興創作，而且不像流行音樂獨奏那樣完全是 "事先想好的"。即使像Bettencourt這樣傑出的大師，在沒有準備的情況下，也不會在獨奏中把樂句彈奏的像點弦一樣。在錄音帶上錄下各種獨奏，從每段錄音中節選出最好的部份，然後把這些部份組合起來，就構成了一個完美的獨奏，這個方式在重搖滾中也很常見了。Metallica的 "Jump" 和 "Enter Sandman" 採取的就是這種技巧。

需要很多音的曲子經常運用多種技巧。獨奏精彩的秘訣即在於技術的應用。

這種獨奏的練習，我建議多學習一些樂句、練習技巧，然後把即興素材組合練習形成樂句。

即興的延伸

主要應用於：以Fade-Out（電影或電視漸漸淡出）為伴奏的片斷和獨奏

我認為，即興是依靠對已知素材自然地進行重組。你曾經彈奏過或練習過的樂句、樂段和聲音等被自發的組合到一起，形成新曲子。透過即興，主奏吉他手得以擺脫束縛，任憑思緒自由馳騁。

這種自由的音樂形式格式鬆散，而且更加獨立，不是根據16小節彈奏老套的流行獨奏。在好的獨奏中，主音吉他手運用力度的強弱、主題動機、樂句和自我的想法，將音樂感覺和身體感覺共同推向高潮。如果你曾和專業吉他手一同即興演奏過，你就會明白這種感受。

如何練習呢？開始大量的即興彈奏吧！

強度金字塔

這也是一個好主意：

在56頁第六章，您已經見過節奏金字塔了。如果我在和節奏金字塔平行的地方建構一個 "強度金字塔"，會怎樣呢？（你需要自己動手做一下！）建構方式也許是：每個新節奏都有一個力度強弱的暗示或者一個音樂符號，它們能標出你認為恰當的彈奏和分節技巧（從用手指撥動的 "原音"，到猛烈的搖桿）。順便說一下，我推薦Guitar Player中Steve Vai那一章，它能為這類即興提供靈感。值得一看！

附錄
APPENDIX

專輯和參考文獻

下面是我編寫此書時，參考的書、專輯、雜誌、影像等等。它們在我音樂的進步上幫助頗多，你們可以聽一聽這些東西或是參考我出版的《主奏吉他大師》一書。

Jennifer Batten:	– REH Hotlines "Two-Hand Rock" (Book + Tape) – Columns in "GUITAR" (3/88–3/90) and "GUITAR PLAYER" (since 4/90)
Reb Beach:	– with Winger "I", "In the heart of the young" – Columns in "GUITAR WORLD" (7/89–5/90) – Tutorial Video by DCI
Jeff Beck:	– diverse Solorecords and as a Side-man – Tip: "Blow by Blow", "Wired", "Guitar Shop"
Nuno Bettencourt:	– with Extreme "Extreme", "Pornograffiti"
Larry Carlton:	– diverse Solorecords – Tip: "Strikes Twice", "Last Nite" – Tutorial Video by Starlicks
Eric Clapton:	– "Backtracking" and "Crossroads" (Sampler)
Warren DiMartini:	– Ratt "Ratt and Roll" (Greatest Hits)
Robben Ford:	– "The Inside Story", "Talk to your Daughter" – two tutorial videos by REH – REH Hotlines "Blues" (Book and Tape)
Marty Friedman:	– Cacophony "Go Off", Megadeth "Rust In Peace" – Tutorial Video by Hot Licks
Frank Gambale:	– diverse Solorecords and records with Chick Coreas Electric Band – Tip: "A Present For the Future" – two tutorial videos by DCI – "F. G. Technique Book" 1 and 2 (with Tape), DCI – "Speed Picking" (Book and Tape), REH – Columns in "GUITAR WORLD" (10/88–9/89) and "GUITAR PLAYER" (since 11/89)
Dan Gilbert:	– "Mr. Invisible"
Paul Gilbert:	– with Racer X: "Street Lethal","Second Heat", "Extreme Volume", with Mr. Big "I", "Live-Raw Like Sushi", "Lean Into It" and "Bump ahead" – two tutorial videos by REH – Columns in "GUITAR PLAYER" (since 2/90) – Songbooks with original transcriptions of the said Mr. Big records
Brad Gillis:	– diverse records with Night Ranger – Tip: "Dawn Patrol" – Tutorial Video by Starlicks
Mick Goodrick:	– The Advancing Guitarist (Book)
Jan Hammer:	– Solorecords, Theme for "Miami Vice"
Scott Henderson:	– records with Tribal Tech and as a Side-man for Chick Corea, Jeff Berlin, Zawinul Syndicate, and others – Tip: "Tribal Tech" and "Players" (with Jeff Berlin) – Tutorial Video by REH – Columns in "GUITAR WORLD" (1/90–11/90)
Jimi Hendrix:	– "Are you Experienced?", "Axis: Bold As Love"

Allan Holdsworth:	– diverse Solorecords and recording sessions as a Side-man for Jean-Luc Ponty, Bill Bruford, U.K., Level 42, and others – Tip: U.K "I", Bill Bruford "One Of A Kind", "Metal Fatigue" (Solo)
Eric Johnson:	– two Solorecords "Tones", "Ah Via Musicom" and Side-man for Steve Morse, Christopher Cross, Stuart Hamm and others – Tutorial Video by Hot Licks
Stanley Jordan:	– diverse Solorecords
Albert King:	– diverse Solorecords
B.B King:	– diverse Solorecords – Tip: "Live at the Regal" – three tutorial videos by DCI
Richie Kotzen:	– diverse Solorecords – Tip: "Fever Dream" – Tutorial Video by REH – Columns in "GUITAR WORLD" (3/90-2/91) – Columns in "GUITAR SCHOOL" (since 7/91)
Steve Lukather:	records with TOTO and as a sideman for uncountable artists – Tip: TOTO "Greatest Hits" – Tutorial Video by Starlicks
George Lynch:	– records with Dokken and Lynch Mob – Tutorial Video by REH
Steve Lynch:	– records with Autograph – Tutorial Video by REH – "The Right Touch" (Book and Flexi-disc) by Dale Zdenek
Hank Marvin:	– records with the Shadows
Tony MacAlpine:	– diverse Solorecords – Tip: "Maximum Security" – Tutorial Video by DCI – Columns in "GUITAR WORLD" (3/88-11/88)
Yngwie Malmsteen:	– diverse Solorecords and records with Alcatrazz – Tip: "No Parole From Rock'n'Roll "(Alcatrazz) – Tutorial Video by REH
Kee Marcello:	– with Europe "Out Of This World", "Prisoners In Paradise"
Pat Metheny:	– diverse Solorecords – Tip: "Off-ramp", "Live-Travels"
Gary Moore:	– diverse Solorecords and records with Thin Lizzy – Tip: "Run For Cover", "Still Got The Blues"
Vinnie Moore:	– diverse Solorecords – Tip: "Time Odyssee" – two tutorial videos by Hot Licks
Steve Morse:	– diverse records as a Soloartist and with The Dregs, The Dixie Dregs, Kansas and others – Tip: Dixie Dregs "Dregs of the earth" – one tutorial video each by REH and DCI – Songbooks with original transcriptions
Alan Murphy:	– records as a Side-man for Go West, Kate Bush, Level 42, Nick Heyward, Mike and the Mechanics – Tip: Go West "I"

Carlos Santana:
- diverse Solorecords
- Tip: "Greatest Hits", "Viva Santana"!
- Songbook with original transcriptions

Joe Satriani:
- diverse Solorecords and Side-man for Stuart Hamm, Alice Cooper and others
- Tip: "Surfing With The Alien" (Solo)
- Columns in "GUITAR WORLD" (4/88-11/88)
- Songbooks with original transcriptions

John Scofield:
- diverse Solorecords
- Tip: "Blue Matter"
- Tutorial Video by DCI

Mike Stern:
- diverse Solorecords and as a Sideman for Miles Davis and others
- Tip: "We Want Miles", "Upside Downside" (Solo)

Steve Vai:
- records with Zappa, Alcatrazz, David Lee Roth, PIL, Whitesnake, Alice Cooper and others
- three Solorecords "Flex-Able", "Passion and Warfare" and "Sex and Religion"
- Columns in "GUITAR PLAYER" (2/89-8/89)
- Songbook with original transcriptions

Eddie Van Halen:
- ALL Van Halen records!!!!!
- Songbooks with original transcriptions

Stevie Ray Vaughan:
- diverse Solorecords
- Tip: "Texas Flood", "In Step" and recordings as a Sideman for David Bowie, Jennifer Warnes, James Brown and others

Jeff Watson:
- diverse records with Night Ranger
- Tip: "Midnight Madness"
- Tutorial Video by Starlicks

Zakk Wylde:
- with Ozzy Ozbourne "No Rest For The Wicked","We Want Ozzy", "No More Tears"

Have fun while searching!

Magazines:

Rolling Stone

Kerrang

Metal Hammer

Sound Check

Guitar for the Practicing Musician

Guitar Player

Guitar World

International Musician

特殊符號目錄：

⊓ Downstroke, pick downwards
Pick下撥

V Upstroke, pick upwards
Pick上撥

SL Slide (Glissando), sliding towards target note
滑音（滑到目標音）

H Hammer On, hitting a string with lefthand fingers, without picking with the right hand
左手手指搥弦

P Pull Off, quick lifting of lefthand fingers from a string without picking with the right hand
左手手指勾弦

BU Bend Up, bending a string upwards
推弦

RB Release Bend, releasing a bent string downwards
推弦還原

Sm Small/Smear Bend, short bending upwards
小幅度推弦，短促有力的上推

SRB Slow release Bend, slow releasing of bent string downwards
慢慢放開推弦

T Tapping, hitting strings on the fingerboard with right hand fingers
點弦，右手手指點弦

TD Tapping with thumb
拇指點弦

p.m. Palm Muted, muting the strings with the right hand palm
右手手掌消音

g.n. Ghost Note, left hand muted note
左手消音

W/B Whammy Bar, Vibrato Bar
搖桿，顫音桿

(-1) A half step lower
低半音

(+1) A half step higher
高半音

(+x) x steps higher
高幾個全音……

(-x) x steps lower
低幾個全音……

 Rake, percussive stroke with muted strings
彈奏被消音的琴弦

 Flagoelet, harmonic note
泛音

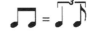 Flagoelet, shortly behind third fret
三格以後的泛音

simile Repeat same pattern
重複同樣的指型

b.n. Struck behind nut
在琴枕後方擊弦

 Play with shuffle- i.e. triplet feeling
將兩個八分音符彈出有三連音的suffle感

Tremolo, repeat hitting the same string
顫音，重覆彈奏同一根琴弦

△ Major chord
大和弦

8va Play one octave higher than written
比譜高八度演奏

16va Play two octaves higher than written
比譜高十六度演奏

loco Play in written pitch (usually after playing one or more octaves higher than written)
回到譜中所寫的音高

 Triplet, three notes that are played in the time of two notes of equal value
三連音

 Quintuplet, five notes to be played in the time of four notes of equal value
五連音

 Sextuplet, six notes to be played in the time of four notes of equal value
六連音

學習音樂最佳途徑
音樂人必備叢書
專業樂譜

■ 學習音樂最佳途徑
■ 音樂人必備叢書
■ 專業樂譜

2008

COMPLETE CATALOGUE

麥書文化
最新圖書目錄

木吉他演奏系列

指彈訓練大全
Complete Fingerstyle Guitar Training
盧家宏 編著　教學DVD
菊8開 / 256頁 / 460元

中文第一本專為Fingerstyle學習所設計的教材，從基礎到進階，一步一步徹底了解指彈吉他演奏之技術。涵蓋各類音樂風格編曲手法、名家經典範例。內附經典曲「卡爾卡西」式練習曲樂譜。

吉他新樂章
Finger Stlye
盧家宏 編著　CD+VCD
菊8開 / 120頁 / 550元

18首膾炙人口電影主題曲改編而成的吉他獨奏曲，精彩電影劇情、吉他演奏技巧分析，詳細五、六線譜、和弦指型、簡譜完整對照，全數位化CD音質及精彩教學VCD。

吉樂狂想曲
Guitar Rhapsody
盧家宏 編著　CD+VCD
菊8開 / 160頁 / 550元

收錄12首日劇韓劇主題曲超級樂譜，五線譜、六線譜、和弦指型、簡譜全部收錄。彈奏解說、單音版曲譜，簡單易學。全數位化CD音質、超值附贈精彩教學VCD。

吉他魔法師
Guitar Magic
Laurence Juber 編著　CD
菊8開 / 80頁 / 550元

本書收錄情非得已、普通朋友、最熟悉的陌生人、愛的初體驗...等11首膾炙人口的流行歌曲改編而成的吉他獨奏曲。全部歌曲編曲、錄音遠赴美國完成。書中並介紹了開放式調弦法與另類調弦法的使用，擴展吉他演奏新領域。

乒乓之戀
Ping Pong Sousles Arbres
盧家宏 編著　CD+VCD
菊8開 / 112頁 / 550元

本書特別收錄鋼琴王子"理查．克萊德門"，18首經典鋼琴曲目改編而成的吉他曲。內附專業錄音水準CD＋多角度示範演奏演奏VCD。最詳細五線譜、六線譜、和弦指型完整對照。

繞指餘音
Guitar Finger Style
黃家偉 編著　CD
菊8開 / 160頁 / 500元

Fingerstyle吉他編曲方法與詳盡的範例解析、六線吉他總譜、編曲實例剖析。內容除收錄大家耳熟能詳的流行歌曲之外，更精心挑選了早期歌謠、地方民謠改編成適合木吉他演奏的教材。

The Best Of Jacques Stotzem
Jacques Stotzem 編著　教學DVD / 680元

Jacques親自為台灣聽眾挑選代表作，共收錄12首歌曲，其中"TAROKO"是紀念在台灣巡迴對太魯閣壯闊美麗的印象而譜出的優美旋律。

Jacques Stotzem Live
Jacques Stotzem 編著　教學DVD / 680元

Jacques現場實況專輯。實況演出觀眾的期盼與吉他手自我要求等多重壓力之下，所爆發出來的現場魅力，往往是出人意料的震撼！

The Real Finger Style
Laurence Juber 編著　教學DVD / 960元

Laurence Juber中文影像教學DVD。全數位化高品質DVD9音樂光碟。Fingerstyle左右手基本技巧完整教學，各調標準調音之吉他編曲、各調「DADGAD」調弦法之編曲方式。

The Best Of Ulli Bögershausen
Uill 編著　教學DVD / 680元

全球唯一完全中文之Fingerstyle演奏DVD。獨家附贈精華歌曲完整套譜，及Ulli大師親自指彈彈奏技巧分析、器材解說。

The Fingerstyle All Star
教學DVD / 680元

Fingerstyle界五位頂尖大師：Peter finger、Jacques Stotzem、Andy Mckee、Don Alder、Ulli Bogershausen首次攜手合作，是所有愛好吉他的人絕對不能錯過的。

Masa Sumide
Masa Sumide 編著　教學DVD / 80元

DVD中收錄融合爵士與放克音樂的木吉他演奏大師Masa Sumide現場Live，再次與觀眾分享回味Masa Sumide現場獨奏的魅力。

電吉他系列

瘋狂電吉他
Carzy Eletric Guitar
潘學觀 編著　CD
菊八開 / 240頁 / 499元

國內首創電吉他CD教材。速彈、藍調、點弦等多種技巧解析。精選17首經典搖滾樂曲演奏示範。

搖滾吉他實用教材
The Rock Guitar User's Guide
曾國明 編著　CD
菊8開 / 232頁 / 定價500元

最紮實的基礎音階練習。教你在最短的時間內學會速彈祕方。近百首的練習譜例。配合CD的教學，保證進步神速。

搖滾吉他大師
The Rock Guitaristr
浦山秀彥 編著
菊16開 / 160頁 / 定價250元

國內第一本日本引進之電吉他系列教材，近百種電吉他演奏技巧解析圖示，及知名吉他大師的詳盡譜例解析。

全方位節奏吉他
The Complete Rhythm Guitar
顏志文 編著　2CD
菊八開 / 352頁 / 600元

超過100種節奏練習，10首動聽練習曲，包括民謠、搖滾、拉丁、藍調、流行、爵士等樂風，內附雙CD教學光碟。針對吉他在節奏上所能做到的各種表現方式，由淺而深系統化分類，讓你可以靈活運用即興彈奏。

征服琴海1、2
Complete Guitar Playing No.1、No.2
林正如 編著　3CD
菊8開 / 352頁 / 定價700元

國內唯一一本參考美國MI教學系統的吉他用書。第一輯為實務運用與觀念解析並重，最基本的學習奠定穩固基礎的教科書，適合興趣初學者。第二輯包含總體概念和共二十三章的指板訓練與即興技巧，適合嚴肅初學者。

前衛吉他
Advance Philharmonic
劉旭明 編著　2CD
菊8開 / 256頁 / 定價600元

美式教學系統之吉他專用書籍。從基礎電吉他技巧到各種音樂觀念、型態的應用。音階、和弦節奏、調式訓練。Pop、Rock、Metal、Funk、Blues、Jazz完整分析，進階彈奏。

調琴聖手
Guitar Sound Effects
陳慶民、華育棠 編著　CD
菊八開 / 360元

最完整的吉他效果器調校大全，各類型吉他、擴大機徹底分析，各類型效果器完整剖析，單踏板效果器串接實戰運用，60首各類型音色示範、演奏。

電貝士系列

摸透電貝士
Complete Bass Playing
邱培榮 編著　3CD
菊8開 / 144頁 / 定價600元

匯集作者16年國內外所學，基礎樂理與實際彈奏經驗並重。3CD有聲教學，配合圖片與範例，易懂且易學。由淺入深，包含各種音樂型態的Bass Line。

貝士聖經
I Encyclop'edie de la Basse
Paul Westwood 編著　2CD
菊四開 / 288頁 / 460元

布魯斯與R&B,拉丁、西班牙佛拉門戈、巴西桑巴、智利、津巴布韋、北非和中東、幾內亞等地風格演奏，以及無品貝司的演奏，爵士和前衛風格演奏。

爵士鼓系列

實戰爵士鼓
Let's Play Drum
丁麟 編著　CD
菊8開 / 184頁 / 定價500元

國內第一本爵士鼓完全教範手冊。近百種爵士鼓打擊技範例圖片解說。內容由淺入深，系統化且連貫式的教學法，配合有聲CD，生動易學。

邁向職業鼓手之路
Be A Pro Drummer Step By Step
姜永正 編著　CD
菊8開 / 176頁 / 定價500元

趙傳「紅十字」樂團鼓手"姜永正"老師精心著作，完整教學解析、譜例練習及詳細單元練習。內容包括：鼓棒練習、揮棒法、8分及16分音符基礎練習、切分拍練習、過門填充練習...等詳細教學內容。是成為職業鼓手必備之專業書籍。

爵士鼓技法破解
Drum Dance
丁麟 編著　CD+DVD
菊8開 / 教學DVD / 定價800元

全球華人第一套爵士DVD互動式影像教學光碟，DVD9專業高品質數位影音，互動式中文教學譜例，多角度同步影像自由切換，技法拆數完全破解。12首各類型音樂樂曲完整打擊示範，12首各類型音樂風背景編曲自己來。

鼓舞
Decoding The Drum Technic
黃瑞豐 編著　DVD
雙DVD影像大碟 / 定價960元

本專輯內容收錄台灣鼓王「黃瑞豐」在近十年間大型音樂會、舞台演出、音樂講座的獨奏精華，每段均加上精心製作的樂句解析、精彩訪談及技巧公開。

關於書店

百韻音樂書店是一家專業音樂書店，成立於2006年夏天，專營各類音樂樂器平面教材、影音教學，雖為新成立的公司，但早在10幾年前，我們就已經投入音樂市場，積極的參與各項音樂活動。

銷售項目

進口圖書銷售

所有書種，本站有專人親自閱讀並挑選，大部份的產品來自於美國HLP（美國最大音樂書籍出版社）、Mel Bay（美國專業吉他類產品出版社）、Jamey Aebersold Jazz（美國專業爵士教材出版社）、DoReMi（日本最大的出版社）、麥書文化（國內最專業音樂書籍出版社）、弦風音樂出版社（國內專營Fingerstyle教材），及中國現代樂手雜誌社（中國最專業音樂書籍出版社）。以上代理商品皆為全新正版品

音樂樂譜的製作

我們擁有專業的音樂人才，純熟的樂譜製作經驗，科班設計人員，可以根據客戶需求，製作所有音樂相關的樂譜，如簡譜、吉他六線總譜（單雙行）、鋼琴樂譜（左右分譜）、樂隊總譜、管弦樂譜（分部）、合唱團譜（聲部）、簡譜五線譜並行、五線六線並行等樂譜，並能充分整合各類音樂軟體（如Finale、Encore、Overture、Sibelius、GuitarPro、Tabledit、G7等軟體）與排版/繪圖軟體（如Quarkexpress、Indesign、Photoshop、Illustrator等軟體），能依照你的需求進行製作。如有需要或任何疑問，歡迎跟我們連絡。

書店特色

■ 簡單安全的線上購書系統

■ 暢銷/點閱排行榜瀏覽模式

■ 國內外多元化專業音樂書籍選擇

■ 優惠、絕版、超值書籍可挖寶

影音光碟 系列

VCD / DVD

Bass Line
DVD VIDEO
電貝士旋律奏法

內容從基本的左右手技巧教起,如:捶音、勾音、滑音、顫音、點弦等技巧外,還談論到一些關於Bass的音色與設備的選購、各類的音樂風格的演奏、15個經典Bass樂句範例。

Rev Jones 編著
附2CD 定價 680元

天才吉他手
VCD

全數位化高品質音樂光碟,多軌同步放映練習。原曲原譜,錄音室吉他大師江建民老師親自示範講解。經典流行歌曲編曲實例完整技巧解說。六線套譜對照練習,五首MP3伴奏練習用卡拉OK。齊秦、周華健、袁惟仁一致推薦。全彩書+VCD+完整套譜。

江建民 編著
教學VCD / 定價800元

The Groove
DVD VIDEO
DVD+樂譜書中文影像教學

本世紀最偉大的Bass宗師「史都翰」電貝斯教學DVD。收錄5首"史都翰"精采Live演奏及完整貝斯四線套譜。多機數位影音、全中文字幕。

Stuart Hamm 編著
教學DVD 定價 800元

吉他新視界
DVD VIDEO
The New Visual Of The Guitar

100個吉他進步招術,讓你很快速的享受音樂的樂趣。本書包羅萬象,從基礎吉他基本技巧、基礎樂理、音階、和弦、彈唱分析、吉他編曲、樂團架構、吉他錄音,音響剖析以及MIDI音樂常識,可以說是最全面性的吉他影音工具書。

陳增華 編著
定價360元

Come To My Way
DVD VIDEO

本張專輯是Cort電吉他NZS-1形象代言人Neil Zaza全球唯一中文教學DVD,身為美國吉他名校GIT四大講師的Neil,生動且精闢的介紹了他常用之手法及技術。獨家收錄了9首成名作品之現場演奏。絕對是2007年最值得珍藏的經典之作。

Neil Zaza 編著
教學DVD 定價 800元

Speed Up
DVD VIDEO
電吉他SOLO技巧進階

吉他速彈奇俠「馬歇柯爾」吉他教學DVD,多機數位影音,全中文字幕,精采現場Live 演奏。15個Marcel經典歌曲樂句解析(Licks),卡拉OK背景音樂(Backing)。內附近百首PDF檔完整樂譜。

Rev Jones 編著
附2CD 定價 680元

Kiko-Best Solos and Riffs 定價 680元

Kiko-Technique and Versatility 定價 680元

Kiko-Technique and Versatility 定價 680元

Michael Angelo -Speed Lives 定價 680元

郵政劃撥 / 17694713 戶名 / 麥書國際文化事業有限公司
如有任何問題請電洽:(02) 23636166 吳小姐

邁向吉他大師之路 必修系列

歐美最暢銷的吉他系列
最新繁體中文版，不容錯過！

主奏吉他大師
Masters Of Rock Guitar

書中講解大師必備的吉他演奏技巧，描述不同時期各個頂級大師演奏的風格與特點，列舉了大師們的大量精彩作品，進行剖析。

Peter Fischer 編著
8開 / 168頁 / 定價360元

節奏吉他大師
Masters Of Rhythm Guitar

來自多位頂尖大師的200多個不同風格的節奏樂句，包括搖滾、靈魂樂、新浪潮、鄉村、爵士等精彩樂句，讓學習者提高水平，拉近與大師之間的距離，本書還介紹大師的成長之路，並配有樂譜。

Joachim Vogel 編著
8開 / 160頁 / 定價360元

藍調吉他演奏法
Blues Guitar Rules

書中詳細講解了如何建立藍調節奏框架、演奏藍調樂句，以及藍調Feeling的培養，並以藍調大師代表級人們的精彩樂句作為示範。介紹搖滾藍調以及爵士藍調經典必學樂句。

Peter Fischer 編著
8開 / 176頁 / 定價360元

現在加購其他3本必修系列，就可享有超值優惠價 **$999**（免運費）！

出版發行　麥書國際文化事業有限公司
發行人　　潘尚文
網址　　　www.musicmusic.com.tw
地址　　　10647 台北市辛亥路一段40號4樓
電話　　　02-23636166
傳真　　　02-23627353
郵政劃撥　17694713
戶名　　　麥書國際文化事業有限公司
編著　　　Peter Fischer
封面設計　葉詩慈、陳姿穎
美術編輯　陳姿穎
翻譯　　　王丁、劉力影
校對　　　康智富

印刷輸出　鼎易印刷事業股份有限公司
法律顧問　聲威法律事務所

中華民國九十六年十二月 初版

郵政劃撥存款收據 注意事項

一、本收據請詳加核對並妥為保管，以便日後查考。

二、如欲查詢存款入帳詳情時，請檢附本收據及已填妥之查詢函向各連線郵局辦理。

三、本收據各項金額、數字係機器印製，如非機器列印或經塗改或無收款郵局收訖章者無效。

請寄款人注意

一、帳號、戶名及寄款人姓名通訊處各欄請詳細填明，以免誤寄；抵付票據之存款，務請於交換前一天存入。

二、每筆存款至少須在新台幣十五元以上，且限填至元位為止。

三、倘金額塗改時請更換存款單重新填寫。

四、本存款單不得黏貼或附寄任何文件。

五、本存款金額業經電腦登帳後，不得申請駁回。

六、本存款單備供電腦影像處理，請以正楷工整書寫並請勿折疊。帳戶如需自印存款單，各欄文字及規格必須與本單完全相符；如有不符，各局應婉請寄款人更換郵局印製之存款單填寫，以利處理。

七、本存款單帳號及金額欄請以阿拉伯數字書寫。

八、帳戶本人在「付款局」所在直轄市或縣（市）以外之行政區域存款，需由帳戶內扣收手續費。

本聯由儲匯處存查　保管五年

交易代號：0501、0502現金存款　0503票據存款　2212劃撥票據託收

本公司可使用以下方式購書

1. 郵政劃撥
2. ATM轉帳服務
3. 郵局代收貨價
4. 信用卡付款

洽詢電話：（02）23636166

搖滾吉他祕訣

Peter Fischer 彼得 · 費雪

感謝您購買本書！為加強對讀者提供更好的服務，請詳填以下資料，寄回本公司，您的資料將立刻列入本公司優惠名單中，並可得到日後本公司出版品之各項資料及意想不到的優惠哦！

姓名 _____ **生日** ___ / ___ / ___ **性別** 👨 ⚪ ⚪ 👩

電話 _____ **E-mail** _____ @ _____

地址 _____ **機關學校** _____

■ **請問您曾經學過的樂器有哪些？**
　○ 鋼琴　　　○ 吉他　　　○ 弦樂　　　○ 管樂　　　○ 國樂　　　○ 其他_____

■ **請問您是從何處得知本書？**
　○ 書店　　　○ 網路　　　○ 社團　　　○ 樂器行　　　○ 朋友推薦　　　○ 其他_____

■ **請問您是從何處購得本書？**
　○ 書店　　　○ 網路　　　○ 社團　　　○ 樂器行　　　○ 郵政劃撥　　　○ 其他_____

■ **請問您認為本書的難易度如何？**
　○ 難度太高　　　○ 難易適中　　　○ 太過簡單

■ **請問您認為本書整體看來如何？**　　　　■ **請問您認為本書的售價如何？**
　○ 棒極了　　　○ 還不錯　　　○ 遜斃了　　　○ 便宜　　　○ 合理　　　○ 太貴

■ **請問您認為本書還需要加強哪些部份？（可複選）**
　○ 美術設計　　　○ 歌曲數量　　　○ 單元內容　　　○ 銷售通路　　　○ 其他_____

■ **請問您希望未來公司為您提供哪方面的出版品，或者有什麼建議？**

```

```

非常感謝您填寫本表格，我們將極慎重的考慮您的意見，並立即將您的資料建檔。謝謝！

寄件人 _____

地　址 □□□ _____

廣 告 回 函

台灣北區郵政管理局登記證

北台字第12974號

郵資已付 免貼郵票

麥書國際文化事業有限公司

10647 台北市辛亥路一段40號4樓

4F,No.40,Sec.1,

Hsin-hai Rd.,Taipei Taiwan 106 R.O.C.

為加速郵件處理 · 請勿使用訂書針